主编 鲁 虹　　　艺术主持 黄 专

中国当代美术图鉴

1979—1999

观念艺术分册

湖 北 教 育 出 版 社

序

鲁 虹

鲁 虹 1954年生、祖籍江西。1981年毕业于湖北美术学院。现为国家二级美术师、中国美术家协会会员，任职于深圳美术馆研究部。美术作品曾5次参加全国美展、多次参加省市美展。出版著作有《鲁虹美术文集》、《现代水墨二十年》。曾参与《美术思潮》、《美术文献》及《画廊》的编辑工作。有约50万字的文章发表在各种图书及刊物上。近年来，参加了多次学术活动的策划及组织工作。

改革开放的20年，是美术创作大转型的20年，也是美术创作空前繁荣的20年，在此期间，一些艺术家创作的优秀作品已经构成了现代艺术传统中的重要组成部分。关于这一点，学术界早已达成了共识。为了系统介绍改革开放20年来中国美术创作取得的巨大成就，湖北教育出版社在慎重研究了我的建议后，决定投资出版系列画册《中国当代美术图鉴1979-1999》，因为这与该社"弘扬学术、传播新知、服务教育"的出版方针正好吻合。《中国当代美术图鉴1979-1999》共分水墨、油画、版画、雕塑、水彩、观念艺术6个分册。每个分册分别辑录了不同艺术种类的重要艺术家从1979至1999年20年间的重要作品。可以说，这套大型画册不仅是学术性、资料性、文献性、直观性很强的美术图录史，也是广大艺术爱好者了解美术创作情况、提高艺术修养、增强审美感知能力的良师益友。在"读图时代"，本图鉴的确不失为一种适应各方面人士精神需求的高品位的美术读物。

当然，出版一套反映改革开放20年来中国美术成就的大型画册是有着相当难度的。其一是它离我们太近，使我们很难站在合适的高度上，冷静客观地把握它；其二是由于改革开放形成了多元化的创作局面，我们不可能像"文革"时期，按单一的艺术标准挑选艺术家与作品。因此，在编辑本画册的过程中，我们一方面努力把作品的选择与特定的文化背景结合起来，即在注重各种不同的价值追求与创作倾向时，更注重作品对艺术新发

展方向的影响、在同类作品中的独创性以及在艺术文化的一般潮流中的代表性——正是从这样的角度出发，那些虽然在运用传统标准上惟妙惟肖，但由于未能与当代文化构成对位关系，且缺乏新意的作品不在我们的挑选范围内。另一方面，我们比较注重"效果历史"的原则，即尽可能地挑选那些在美术界已经产生广泛学术影响的画家与作品。如同迦达默尔所说，"效果历史"的原则已经预先规定了那些值得我们关注和研究的学术问题，它比按照空洞的美学、哲学问题去挑选艺术家与作品要有意义得多。我们认为：只要以艺术史及当代文化提供的线索为依据，认真研究"效果历史"暗含的艺术问题，我们就有可能较好地把握那些真正具有艺术史意义的艺术家及作品。遗憾的是，尊重"效果历史"的原则是一回事，如何具体掌握真正具有艺术史意义的艺术家与作品却是另一回事。因为编者的视角、水平及掌握的资料都有限，难免会挂一漏万，特敬请广大读者谅解。

在这里，还要作出几点说明：

第一，由于20世纪90年代的美术创作成就远比20世纪80年代的美术创作成就高，故每个分册在20世纪90年代的分量上难免会重一些。

第二，为了便于大家清楚地了解艺术家的创作意图及作品的意义所在，我们在大量作品的图片下都配上了一定的文字说明，文字力求通俗而不失学术水准。但因篇幅有限，不可能作深入细致的解说，如果有读者希望深入了解某位艺术家与某件作品，还需查阅相关资料。

第三，按照我们的初衷，每一作品的出场时间段应依照艺术家的艺术活动与突出表现来考虑，这样可以使艺术作品构成历史的顺序，进而为建立艺术的谱系学和编年史作一点积累的工作。事实上本画册中的大部分作品也是按这一原则编排的，但由于一些资料很难收集，另外也由于部分作者的要求，我们对一些作品的出场时间作了调整。比如在《水墨》分册中，"新文人画"作为对"85美术新潮"过分西化倾向的反拨，其作品本应出现在20世纪80年代末与90年代初，但因个别作者更愿意发表近作，加上他们的创作思路、价值追求与艺术风格并没有太大的变化，所以我们认可了他们的要求。这种情况也可以见于其他分册。

第四，由于少数作品的图片是从画册与刊物上翻拍下来的，所以会出现印刷质量较差及没有标明创作时间或作品尺寸的问题。

第五，本图鉴共收了102位艺术家（含艺术团体）的137幅作品，每位艺术家分别录入作品一至三件。

第六，作品都是按创作年代来排序的，同一年创作的作品则按艺术家的姓氏笔画为序。

第七，艺术家简介按姓氏笔画排列。

最后，谨向所有提供资料及作品照片的艺术家、批评家以及湖北教育出版社的领导与编辑们表示谢意，因为没有他们的大力支持，是不可能顺利出版此画册的。

2000年11月于深圳东湖

黄 专

没有坐标的运动

中国观念艺术 20 年

黄 专 1958年生、1988年毕业于湖北美术学院，文学硕士。曾获"吴作人国际艺术基金会硕士论文奖"，现任教于广州美术学院美术学系副教授。1985—1987年曾参与编辑《美术思潮》，1992年参与策划"广州九十年代艺术双年展"（中国广州），1994—1996年参与策划改版《画廊》，1995年主持美国RMI基金会"重返家园：中国实验水墨展"（美国旧金山），1995年参与"东方之梦：新亚洲艺术展"（日本东京），1996—1997年主持"首届当代艺术学术邀请展"（中国北京、香港），1998年主持"首届何香凝美术馆学术论坛"（中国深圳），1999年主持"超越未来：第三届亚太地区当代艺术三年展（中国部分）"（澳大利亚布里斯班），1999年主持"平衡的生存——生态城市的未来方案：第二届当代雕塑艺术年度展"（中国深圳），2000年参与"Text&Subtext: 亚太地区女艺术家展"（新加坡），2000年主持"社会：上河美术馆第二届学术邀请展"（中国成都）。重要著作有与严善錞合著的《当代艺术问题》（1992年，四川美术出版社）、《文人画的图式、趣味和价值》（1993年，上海书画出版社）、《潘天寿》（1998年，天津杨柳青出版社）。

《中国观念艺术》是一部图像文献集，它主要收录20世纪80年代至20世纪90年代间在中国大陆发生的重要的"观念艺术"。

20世纪60年代在欧美地区产生的"观念艺术"（conceptual art）不仅几乎改变了西方艺术史的性质和方向，而且对西方当代文化的发展产生着无法逆转的影响，"观念艺术"这个含混而矛盾的术语重新界定了艺术与生活、艺术与语言、艺术作品与艺术过程、艺术与观众以及艺术门类、艺术界限的传统关系，"观念艺术"使艺术不再作为风格和技术媒介，而是作为某种新型的视觉方法论和智力活动成为人类知识系统的一部分，它的历史颇类似"禅宗"之于佛学，"心学"之于儒教，甚至于它的弊端都酷似胡捧乱喝的"禅宗"末流。西方"观念艺术"滥觞于20世纪初杜桑恶作剧式的实验，而完成于博伊斯的"社会雕塑"。这是一个由艺术的内部问题向艺术的社会学、人类学方向展开的历史，正是博伊斯使"观念艺术"由一种杜桑式的玄学把戏发展成为一种具

有强烈的人道主义色彩和社会批判意识的视觉方法。"观念艺术"对现实的批判不同于传统的现实主义，不仅在于它使用了完全不同的视觉方式和思维方式，而且在于它追求的是一种新型的社会政治态度，这种态度不是建立在抽象的政治目标之上而是依托于一种泛人文的公共理想，这种理想反对任何确定的政治结构和稳定的社会模式，事实上，它将对社会的警示和修正作为改善我们社会的最有效方法，它主张一种真正多元化的而非单元化的公共关系和公共制度，任何形式的社会不公、社会歧视和社会暴力都是它的敌人，它关注的是渗透在我们的生活和意识中的社会异化倾向，它以反讽、戏拟和异质化的方式"再现"这种异化的现实。"观念艺术"之所以不仅仅是一种视觉游戏正是在于它有意歪曲和颠覆所指和能指的传统关系的目的，不在于炫耀智力而在于加深我们对各种显性和隐性的社会异化和暴力的警觉，"观念艺术"的价值基础是一种人道主义，强调这一点是因为在后博伊斯时代的"观念艺术"

正面临着坠入空洞的"巴洛克风格"的危险。

我们之所以将中国"观念艺术"的历史上溯自20世纪80年代中国典型的现代主义时期是基于这样几个理由：其一，虽然这一时期的"新潮艺术"从整体性质而言仍属于现代主义，其文化任务和问题也属于早期启蒙主义范畴，甚至有些具有"观念艺术"特征的艺术现象（如"厦门达达"和一些零星的"行为艺术"）也混杂着浓厚的现代主义反文化、反传统的色彩，但这一时期的确出现了像黄永砯、张培力、徐冰、蔡国强和"新解析小组"这类明确地使用了"观念主义"方式的艺术家和艺术团体，他们的作品或者探讨图表、数字、文字等抽象元素与触觉、视觉元素的关系（如"新解析小组"），或者通过思辨性的"程序"设置和手工过程将绘画问题置换成哲学问题和文化问题（如黄永砯的"非表达绘画"、徐冰的"天书"），或者使用新的媒介表达（如张培力最早使用的录像艺术）；其二，这一时期许多具有强烈社会批判意识和历史反省

意识的作品在超越专制性的反映论传统的同时，也为"观念艺术"这种新的视觉方法论和政治社会态度的产生奠定了基础，这方面如谷文达对水墨象征传统的批判，王广义对政治神话的分析以及吴山专对历史文字神话的反讽性借用，都为"观念艺术"的产生打下了认识论伏笔；其三，尽管这一时期中国文化信息资源仍处于相对封闭的状态，但像《美术思潮》、《中国美术报》、《江苏画刊》等传媒都尽其所能地介绍和传播着与"观念艺术"相关的信息，尤其是1985年在北京意外展出的美国波普主义艺术家劳申伯格的展览，也都为中国艺术家从理论和视觉实践上接受"观念艺术"提供了条件。1989年在北京举行的"中国现代艺术展"戏剧性地呈现了中国错综复杂的现代艺术现状，也真实和集中地呈现了处于萌芽阶段的"观念艺术"的尴尬处境，这里既有启蒙性的理性说教（如"理性绘画"），也有无政府主义性质的达达行为（如枪击事件）；既有禅宗式的内省性演出，也有对文化、社会、政治、语言、神

话诸问题或严肃、或调侃的视觉讨论。这个展览与其说是中国现代艺术的一次大检阅，不如说是交织着现代主义与"观念艺术"的一种混乱的视觉拼盘。

1989年北京"中国现代艺术展"标志性地结束了20世纪80年代中国现代艺术那种启蒙性和集体主义的运动方式，来自现实的无法抗拒的压力直接导致了各种玩世和厌世情绪的蔓延，一些艺术家以无聊、荒诞的生活态度和政治、商业的流行符号来调侃主流意识形态。从积极的意义看，它们也具有一定程度的文化反思性和现实批判能量，但无论从这种批判的性质和使用的视觉方法上看，它都尚未摆脱旧式现代主义的范畴，而它的末流则直接沦落成为各种形态的虚无主义和犬儒主义。显然，要使中国先锋艺术在一个更加开放和更为复杂的社会形态中承载"先锋"和批判的职能，它就必须首先完成自身在视觉方法论和政治思维模式上的转换，或者说，由现代主义向当代主义的转换，而"观念主义"为这种转换提供了无法

替代的方法论资源。观念艺术首先是一种视觉方法论，从语言上看，它以颠覆古典主义和现代主义的主客体反映论传统为目的，强调符号能指功能的开放性和多义性，反对所谓"所指固化"，但是，观念艺术又绝不仅仅是一种新的形式主义和视觉语言游戏，因为与现代主义中的形式主义不同，它不仅不反对艺术中的"意义"的表达，而且强调这种表达的人类学、政治学和社会学属性，它认为需要改变的只是这种表达所依托的反映论方法，"观念艺术"因此也被视为一种后政治的思想形式和社会实践。与现实主义和现代主义不同的是，观念艺术反对以任何单一的、稳定的逻各斯中心理念作为表达的思想内容，也不赞成将表达视为形式与内容的简单的匹配过程，它强调符号能指充分的自由作用，强调艺术产品的"象征力量"（symbolique）和"解放功能"（汉斯·哈克）。从人类学角度看，观念艺术是一种以肯定差异为前提的、更高形式的人道主义或人文主义，"观念艺术"的这种民主的方法论特性无疑会给处

于文化上的第三世界的中国先锋艺术带来某种深刻的启示，因为冷战结束后，中国先锋艺术面临的文化背景和批判对象都变得复杂起来，因为它必须完成对自身文化、历史、政治和社会生活结构的"内部批判"，又必须进行对各种形式的文化霸权和文化中心主义的"外部批判"，而这种对差异性现实的批判显然只有在完全新型的视觉方法论框架中才能进行。

如果说，20世纪90年代初被称为"后89"的艺术思潮充其量不过是中国现代主义艺术运动向当代艺术过渡的一种折衷形式，那么，严格意义上的"观念艺术"则出现在20世纪90年代中叶前后，比较其他类型的先锋艺术运动，它的进展似乎缺乏明确的目标和范式，事实上，它更像是一种没有坐标的运动，力量分散却潜伏着更多的可能性。从媒介上看，它已开始广泛使用诸如文字、装置、身体、影像、网络、图片及其他图像媒介，尽其可能地发掘这些媒介在文化、历史、心理、社会和政治方面的意义潜能，从而有效地拓展着中国先锋艺术的社会

学和人类学内涵。也许"观念艺术"在中国的出现缺乏像西方那样的艺术史逻辑，而且地区间的发展水平和关注的问题也极不平衡，但这种运动从一开始就摆脱了20世纪80年代"宏大叙事"的特征，而与自身具体的社会和私人课题密切相关，同时这种运动从一开始就十分国际化，这当然不是指它对西方观念艺术具有更大的模仿性，而是指它开始习惯于从国际角度理解和认识中国问题，也开始习惯于以国际通行的方式和规则从事自己的工作。从问题和问题方式看，中国观念艺术有这样一些特征：其一，艺术家开始放弃图解性的政治对抗姿态，强调艺术与本土具体社会、政治问题的联系，强调这些问题与国际性问题的同步性和有机性，力图以观念主义的方式有效地呈现中国当代问题的复杂性、易变性和多样性。他们不再企求以标本化的东方历史和政治图像符号获取西方的理解，而是寻求和争取与西方主流艺术的平等对话和交流，将中国问题纳入世界问题，并对世界问题主动发言。在这方面，汪建伟的

"灰色系统"实验和录像、表演艺术，顾德新、王友身、王广义、颜磊、尹秀珍、林天苗的装置艺术，张培力、耿建翌、王功新、李永斌、朱加、陈邵雄的录像艺术，马六明、张洹、王晋、朱发东、宋冬、罗子丹等的行为艺术，赵半狄、庄辉、安宏、周铁海等的图片作品都敏锐而有效地接触和呈现着后意识形态背景中国问题的丰富性和复杂性，徐冰的《文化动物》、徐坦的《新秩序》、林一林的《驱动器》、王广义的《签证》、王功新的《布鲁克林的天空》、颜磊、洪浩的《邀请信》、朱青生的《滚！》等作品又表现了对后冷战现实中各种国际政治、文化、历史关系和全球化消费、都市文化的一种主动、积极和批判性的文化态度。其二，艺术家们进一步强调从当代艺术的自身逻辑出发设置自己的艺术问题，强调运用多种媒介进行自治性的视觉创造和观念表达，要求艺术摆脱各种形态的意义强权和庸俗的图像社会学的干预，充分释放各种视觉和非视觉媒介的意义能量，不仅从社会学而且从人类学、心理学甚至生物学角

度寻找对人的感性、知觉和心理、生理命题的直接表达，这方面如"新刻度小组"（陈少平、王鲁炎、顾德新）的概念艺术，邱志杰、郑国谷、杨勇、蒋志、翁奋、冯峰、王蓬、陈羚羊等的观念摄影作品，徐坦、冯梦波、施勇等的网络艺术，黄岩延续了近10年的邮寄艺术，张大力的公共涂鸦艺术，以及隋建国、展望、傅中望、姜杰、李秀勤、施慧、廖海瑛、张新、喻高等雕塑艺术家和王广义、张晓刚、丁乙等油画家从事的观念艺术活动都从不同角度展示了观念艺术独特的视觉能量，也促使中国先锋艺术逐渐摆脱对传统反映论和各种伪文化、伪政治的功能主义诱惑，从而使其呈现出某种"非意识形态"的特征，而这一视觉方法论的转换过程正是中国先锋艺术运动由现代主义跨入当代主义的最显著标志。其三，在这一阶段，中国先锋艺术"北京中心"和"北重南轻"的地域格局也开始发生着微妙而深刻的变化，这一方面是由于沿海城市迅速国际化和都市化过程，导致了相对开放和宽松的艺术环境，而这一

过程出现的许多新型的社会矛盾又为新的艺术提供了许多新型的视觉问题和现实资源；而另一方面随着当代文化的非意识形态过程的加速，像北京这类政治中心城市的重要性和影响力也正在相对削弱。20世纪90年代中叶以后，像广州"大尾象工作小组"（林一林、徐坦、陈邵雄、梁矩辉）、上海施勇、胡建平、倪卫华、钱喂康、周铁海、张新等人的艺术活动，成都戴光郁等9人的"719艺术家工作室联盟"和罗子丹的行为艺术，湖北黄石"SHS小组"的活动都具有独立的操作方式和明确的艺术方向。广州、上海、福建、成都、南京等地开始逐渐成为活跃的当代艺术地区，使中国当代艺术在地域上也开始呈现多极发展的态势。另外，"女性艺术"作为观念艺术的一种独特的方向，在这一阶段也开始成为当代艺术的焦点之一，出现了像林天苗、尹秀珍、姜杰、陈妍音、李秀勤、奉家丽、廖海瑛、杨克勤、石头、施慧、崔岫闻、刘意、张蕾、喻高、陈羚羊等一大批活跃的女艺术家，它们预示着未来世纪中国当代艺

术的一个新型的潜在主题。

作为一种没有坐标的运动，"观念艺术"成为中国先锋艺术的当代化和国际化转换的重要催化剂，它不仅改变着中国当代艺术的经验和方法论属性，在某种程度上也为中国当代文化的发展提供了新的知识资源，但必须指出，"观念艺术"毕竟是一种西方当代的认知方式，它在为中国艺术带来某些自由的同时，又不可避免地会使这种自由负载某种文化强权和暴力的性质，这一点正如我曾担忧的那样："文化含义上的第三世界的当代艺术在表述自己的思想和问题时，始终面临着这样的悖论：从处境上看，它在不断反抗西方中心主义的文化压迫，摆脱自己的臣服地位时，又要不断小心警惕避免使这种反抗坠入旧式民族主义意识形态的陷阱；从方式上看，它在不得不使用第一世界的思想资源和表述方式来确立自己独立的文化身份时，又要不断警惕叙述本身有可能给这种身份带来的异化性。"（《第三世界当代艺术的问题与方式》）；其次，由于中国当代艺术是在缺乏一种

5

彻底的启蒙主义和人文主义的背景中产生，加之西方展览制度和商业制度所虚拟的国际性"成功"，使我们在面对西方艺术制度和权力时往往不自觉地采取了一种文化顺从主义态度，使中国当代艺术长期保持西方策划人和捐客们所希望的犬儒状态，从而使中国当代艺术长期脱离本土的真实经验和现实，成为当今世界为数不多的后冷战文化标志中的一种，近期在中国出现的各种反人性、反理智的所谓"行为艺术"就不仅无法根本呈现中国的现实经验，而且也歪曲"观念艺术"的人属性，今天在中国"观念艺术"正在面临着沦为空洞的智力游戏、冒险家的赌局和暴富者乐园的危险，它充分说明在一个缺乏理性批判逻辑和人文主义训练的国家，"观念艺术"是一把双刃剑，它在制造自由时又在毁灭自由，它在发展智力的同时又在损害智力；最后，"观念艺术"在中国是在缺乏必要的社会赞助制度和合法性背景中产生的，作品质量往往受制于资金和材料的限制，"观念"大于材料往往成为中国观念艺术作品的通病。

编辑这部图集的动机之一，是希望对中国过去 20 年发生的 "观念艺术" 进行一个图像梳理，以便为那些对中国观念艺术感兴趣的研究者和读者提供一个基本的图像背景，然而这部图集远不是中国观念艺术的全集。因为首先它受到编者的认识范围和资料收集方面的局限；其次是受到编者判别标准和价值的限制：某些有一定知名度和社会影响的作者和作品被编者以 "不好" 的理由而舍弃，由于本图集并不以客观和权威自居，所以相信这种取舍会为读者原谅；最后由于受编辑体例的限制：该图集是一个反映中国当代艺术全貌的丛书中的一种，而这套丛书是以艺术媒介（如油画、国画）为分类原则，这种设计无疑使反对艺术门类的 "观念艺术" 处于一种十分尴尬的处境，它给编者带来的直接难度就是，我们只得舍弃那些以油画、雕塑和水墨形式呈现的 "观念艺术"（尽管此图集也包括了一部分这类作品），另外，此图集将收集作品的范围限定在中国大陆发生的作品，所以不仅中国港、澳、台地区的作品没有包括在图集内，就连最近在国际上产生着重大影响的、发生在海外的中国艺术家的作品也都被舍弃，当然，我希望有机会再编辑本图集的海外部分，使图集能名符其实地称为《中国观念艺术》。

我要感谢为本图集慷慨提供图片和文献的所有艺术家，感谢吕澎、易丹、易英、尹吉男、栗宪庭、黄笃、欧阳江河、王林、冷林、高岭、钱志坚、史泽曼、朱其、崔子恩、查常平、胡昉、戴锦华、陈鸿捷、汤荻、凯伦、冯博一等朋友慷慨地让我们援引了他们的评论文字。最后，我当然要感谢湖北教育出版社和鲁虹为我提供的这样一次机会，感谢他们的信任及帮助，我相信以上条件缺乏任何一种，这部图集都无法以现在的面貌呈现在读者面前。

2001 年 1 月 23 日

目 录

中国当代美术图鉴
1979-1999
观念艺术分册

鲁 虹　　序
黄 专　　没有坐标的运动：中国观念艺术 20 年

1	黄永砯	《非表达的绘画》
2	耿建翌	
	宋 陵	
	张培力	
	王 强	《作品 1 号——杨氏太极系列》
3	王 度	
	林一林 等	《"南方艺术家沙龙"第一回实验展》
4	耿建翌	
	张培力	
	宋 陵	
	包剑斐	《作品 2 号——绿色空间中的行者》
5	宋永平	
	宋永红	《一个景象的体验》
6	黄永砯 等	《厦门达达焚烧作品活动》
7	谷文达	《静则生灵》
8	耿建翌	《自来水厂》
9	吴山专	《红色系列〈之一〉》
10	黄永砯	《中国绘画史》与《现代绘画简史》在电动洗衣机里搅拌了两分钟
11	徐 冰	《天书》
12	盛 奇 等	《观念21·长城》
13	张培力	《1988 年甲肝情况的报告》
14	张培力	《30×30》
15	吕胜中	《彳亍》
16	魏光庆	《关于"一"的自杀计划模拟体验》
17	顾德新	
	王鲁炎 等	《触觉 1－5 号》
18	倪海峰	《仓库 NO.3》
19	高 兟	
	高 强 等	《子夜的弥撒》（充气主义系列装置）
20	陈少平	
	顾德新	
	王鲁炎	《解析》
21	杨 君	
	王友身	《∨》
22	吴山专	《大生意》
23	张 念	《孵蛋》
24	李 山	《洗脚》
25	肖 鲁	
	唐 宋	《对话》
26	许 江	《神之棋》
27	徐 冰	《鬼打墙》
28	王 川	《墨点》
29	邱志杰	《重复书写一千遍〈兰亭序〉》
30	叶永青	《大招贴——历史的经验》
31	尚 扬	《早茶》
32	孙 平	《中国孙平艺术股份有限公司人民币 A 股股票》
33	蔡国强	《万里长城延长一万米——为外星人作的计划第 10 号》
34	任 戬	《大消费——任戬集邮牛仔服》
35	SHS 小组	《大玻璃——梦想天堂》
36	颜 磊	《清除》
37	汪建伟	《文件、事件——过程与状态》
38	徐 冰	《文化动物》
39	朱发东	《寻人启事》
40	刘向东	《蚊香消毒》
41	马六明	《芬·马六明系列》
42	朱发东	《此人出售　价格面议》
43	朱 加	《FOREVER》
44	宋 冬	《又一堂课，你愿意跟我玩吗？》
45	张 洹	《65 公斤》
46	张 洹	《十二平方米》
47	王友身	《营养土》
48	展 望	《废墟清洗计划》
49	舒 群	《向崇高致敬》
50	徐一晖	《小红书》
51	高氏兄弟	《临界·大十字架——福音书》
52	王功新	《布鲁克林的天堂》
53	林天苗	《缠的扩散》
54	王 蓬	《三天》
55	张 洹 等	《为无名山增高一米》
56	张彬彬	《界限》
57	林一林	《安全渡过林和路》
58	王 晋	《娶头骡子》
59	隋建国	《废墟》
60	于 凡	《美景》
61	戴光郁	《搁置已久的水指标》
62	尹秀珍	《洗河》
63	隋建国	
	展 望	
	于 凡	《女人·现场》
64	傅中望	《2000 型操纵器》
65	李 强	《香皂手》
66	新刻度小组	《新刻度小组作品（4）》

67	尹秀珍	《衣箱》
68	吕胜中	《替身》
69	黄 岩	《中国山水·纹身》
70	王 晋	《冰·'96 中原》
71	徐 坦	《20 立方土》
72	周啸虎	《谎言时代》
73	金 锋	《主题互换》
74	陈少平	《小乐园》
75	张 新	《气候 NO.5》
76	王天德	《水墨菜单》
77	陈邵雄	《视力矫正器－3》
78	李永斌	《脸 I》
79	耿建翌	《完整的世界》
80	张培力	《不确切的快感》
81	张盛泉	《渡》
82	庄 辉	《我仅仅选择的是 "合影"》
83	罗子丹	《一半白领，一半农民》
84	隋建国	《殛——欢乐英雄》
85	王广义	《检疫——所有食物都可能是有毒的》
86	王鲁炎	《自行车（25）——1996》
87	梁矩辉	《游戏一小时》
88	安 宏	《雨佛》
89	王劲松	《标准家庭》
90	尚 扬	《'95 大风景（之五）》
91	宋 冬	《哈气》
92	陈妍音	《一念之间的差异》
93	施 勇	《'97 上海新形象征集计划——请选择最佳发型与服饰》
94	王 晋	《中国之梦》
95	张 洹	《为鱼塘增高水位》
96	林天苗	《缠了，再剪开》
97	周铁海	《新闻发布会》
98	安 宏	《中国不需要艾滋，中国需要爱》
99	颜 磊 洪 浩	《邀请信》
100	黄 岩	《未来新闻》
101	蔡 青	《"耕种"》
102	张大力	《拆》
103	庄 辉	《公共浴室·女》
104	邱志杰	《挂历 1998－3》
105	魏光庆	《笔记本——货》
106	陈邵雄	《街景－I》
107	张永和	《推拉折叠平开门》
108	姜 杰	《失眠夜》
109	徐 坦	《飞机》
110	朱 昱	《袖珍神学》
111	张大力	《对话》
112	胡建平	《创造 2050——未被命名的飞行器》
113	宋永平	《新生活》
114	卢 昊	《鱼缸》
115	翁 奋	《陌生者寓言》
116	苍 鑫	《交流》
117	赵半狄	《赵半狄与熊猫咪》
118	蒋 志	《夜色，我来了》
119	朱青生	《滚！家》
120	卢志荣	《1999.NO.3（1）》
121	徐晓煜	《代用品》
122	陈羚羊	《十二花月·一月水仙》
123	顾德新	《2000 年 2 月 17 日》
124	朱雁光 任小颖	《2000 年 3 月 18 日》
125	王广义	《唯物主义时代》
126	王友身	《千年虫》
127	冯 峰	《外在的胫骨》
128	汪建伟	《屏风》
129	崔岫闻	《洗手间的镜子》
130	刘 彦	《琥珀中国系列（之一）：1949 年 10 月 1 日》
131	郑国谷	《博物馆、画廊、工作室》
132	杨 勇	《青春残酷日记》
133	展 望	《跨越 12 海里——公海浮石漂流方案》
134	罗永进	《新民居》
135	陆 军	《我是谁——民俗系列 NO.6》
136	洪 浩	《游京指南——长城》
137	施 慧 许 江	《坐卧山湖》

中国当代美术图鉴 1979—1999 观念艺术分册

"观念艺术"这个含混而矛盾的术语
重新界定了艺术与生活、艺术与语言、艺术作品与艺术过程
艺术与观众以及艺术门类、艺术界限的传统关系
作为一种没有坐标的运动
"观念艺术"成为中国先锋艺术的当代化和国际化转换的
重要催化剂

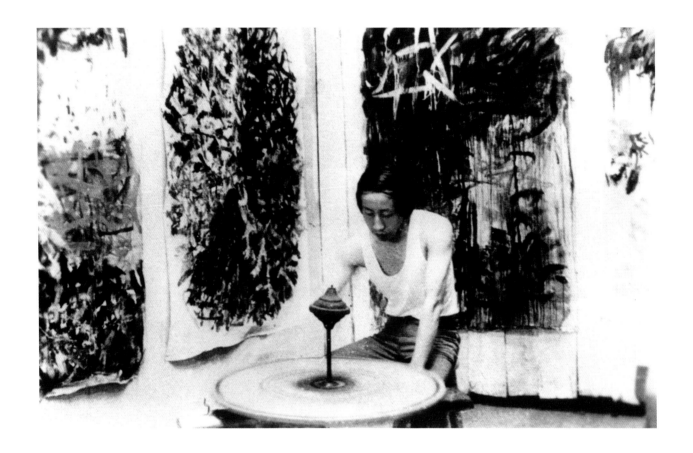

　　1985 年 3 月至 4 月间，我搞了一种称之为：按程序进行（自我规定）而又与我无关的（非表达）绘画。这是精心地选择某种媒介（小转盘），而这种媒介的使用又使"精心"和"选择"归之无效，这就是偶然与随机的结果。当我把自我决定的权利归于随机的结果时，我既不是按我个人的需要，也不是按所谓的超越个人法则的需要；当我把决定的东西只限于随机的结果时，也就很大程度地否定了有"被决定的东西"的存在。把一切归于偶然的决定比决定了的偶然更接近于自然。

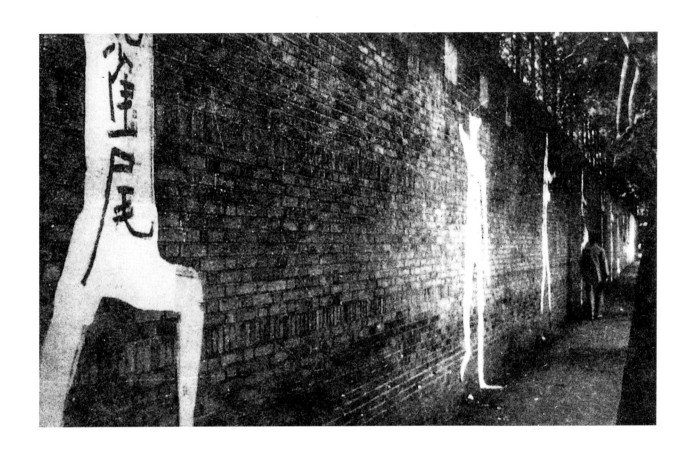

实施地：原浙江美术学院（现为中国美术学院）附近

作品是"池社"成员于1986年6月进行的一次集体创作。

《作品1号——杨氏太极系列》是一组由废报纸拼成的12个3米高的太极拳图形构成的。制作图形的活动先在一所中学的健身房中进行，共用了9个小时。第二天凌晨2时，由耿建翌、宋陵、张培力、王强4人将这些图形贴在浙江美术学院附近的一堵青砖墙上，墙长60米、高4米。张贴活动一直持续到凌晨4点30分。在这些报纸剪贴的人形上，还写上了一些太极拳的术语。这些贴于墙上的纸人在两天以后被逐渐损坏，以至最后消失了。

要想在"杨氏太极"中寻找终极意义，或者哪怕寻找浅层的象征意义都是不可能的。这是一次抛弃意义的活动，或者毋宁说，是艺术家们自己封闭自己的活动，尽管他们的阐释者说他们"将艺术还给了人民"。在一次冗长的创造活动中（前后共用11个半钟头），艺术家们可以兴奋、激动、庄严、忙碌、休息、疲惫、打呵欠、撒尿等等，但这些活动应该只属于艺术家，因为只有处于过程之中的艺术家才能体会这种过程。的确，这是一种"理性外领域"的活动，正由于它是非理性的，所以如果试图为这种活动寻找意义（不管是审美的还是其他）或"真谛"的话，那就会显得荒谬可笑了。当然反过来说，这种艺术家的无意义的玩耍过程，也暴露出艺术家对传统的彻底抛弃。（吕　澎、易　丹）

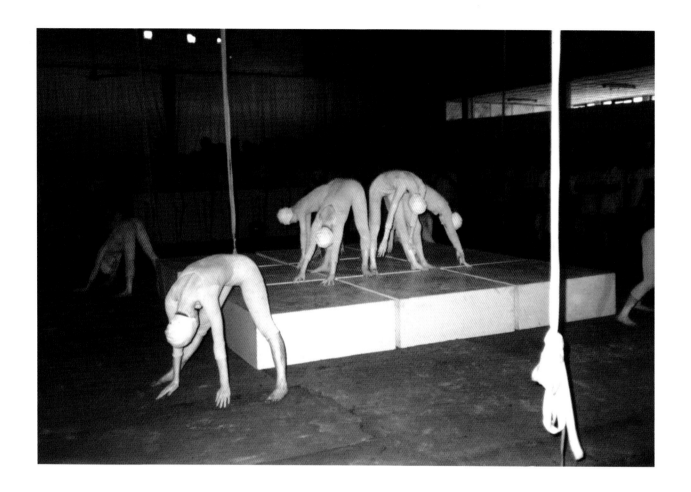

实施地：广州中山大学

　　由绘画建筑、哲学、文学、音乐、舞蹈、电影等学科的青年人组成的南方艺术家沙龙（1986年5月14日在广州成立）于1986年9月在广州中山大学举办了《"南方艺术家沙龙"第一回实验展》。《中国美术报》1986年第42期是这样报道该展览的："一进展厅，人们立即感到一种令人心灵净化的特殊时空，环境呈黑白二色，一面黑色墙上凸现不少颇有生命感的球状体，另一面墙上画着只有上半身的人，而另两面挡板，画着一排排人的下半身，其上半身则由观众自然填补而无意构成了作品的一个有机部分。场内有10座白色的随时可以挪动的方座，10来个如白石膏似的人体，在变幻的光照和起伏的音响中复调式地展示着各种只可感悟而又难以言状的造型系列，并形成多维的融合与渐变。"展览的组织者王度说："'南方艺术家沙龙'第一回实验展以新造型艺术的物态形式，展示关于当代艺术的思考。"并认为展览体现了一种新的艺术精神，即"人类全部生活得以净化的、跨越精神和肉体的、肯定生和死的崇高境界的不断创造"这样一个"艺术的本体精神"。观众的参与以及多种手段的结合，使展览本身完全不同于过去的架上绘画和固定的雕塑艺术，环境与行为使观众能够体验到在传统艺术中无法体验的东西。只是，与当时其他地方的艺术家的行为艺术比较，这个展览更倾向于表演艺术，它类似于现代流行艺术舞台上那样的效果，给人更多地是视觉和听觉方面的愉悦。（吕　澎、易　丹）

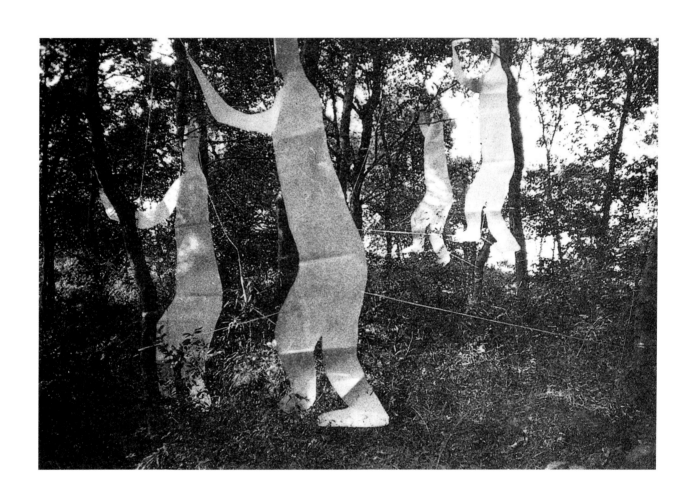

实施地：杭州

　　《作品 2 号》于 1986 年 11 月 2 日和 4 日由耿建翌、张培力、宋陵、包剑斐创作。艺术家们用硬纸板制作了 9 个 3 米高的人形（人形姿态完全相同），然后将这些人形用绳索固定在树林中。这件作品完成以后，直接的观众只有被邀请前去的近 10 人。

　　《作品 2 号》不过是一次将游戏活动从文化聚集地（城市）转向更远离文化和观众的自然（树林）中的活动。就其意义而言，它与《作品 1 号》没有根本上的差别。（吕　澎、易　丹）

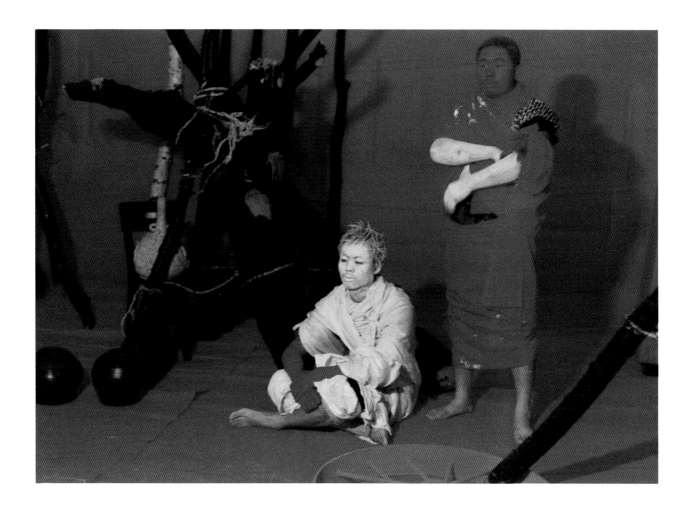

实施地：山西太原

　　我们信奉这样的原则：世间一切事物的发生、发展，直至最终消亡，都是由一种超然物体外的"原始形成力量"所驱使的。如同人自身作为自然中一切力量的联合的一种特殊规定，也是在自己支配自己的情况下，从出生一直发展到老死一样，人们对于艺术的实践活动，也无异于在这巨大的自然动力之流的驱动下的不自觉的参与。

　　长久复杂的精神负载所生成的心理冲动，使我们不知不觉已经徘徊在这样的遐想之中：竭力企望改变一下自我行为方式的体验，我们企图推倒眼前的墙，迈步向前，去体验一下完全置身于红色包围之中的感受和那完全自在的活动片断，去体验一下两手空空的收获，去窥探自然之核，也充分地感觉一下"异地"的自我。这是一个令我们感到痴迷而美妙的计划。

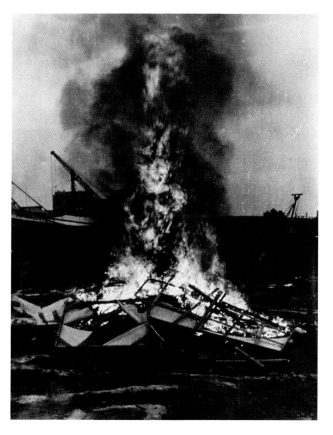

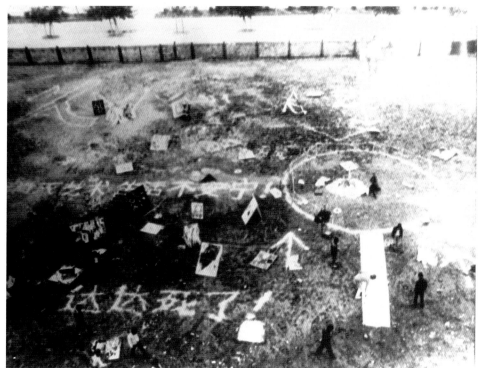

实施地：厦门市群众艺术馆

　　1986年11月参加"厦门达达"展的艺术家集体焚烧了参展所有作品，大火在一个用白粉画的圆圈内点燃，圆圈外是一个大的纸写立幅"达达展在此结束"。通过焚燃自己展品的行动，艺术家们以在法律允许范围内的最大限度里对他们自己和他们所面临的传统进行了一次攻击。这是一次彻底否定艺术、蔑视传统的信号，其本质可以说是真正的虚无主义。正如黄永砅所说："对待自己作品的态度标志艺术家自己解放自己的态度。"（吕　澎、易　丹）

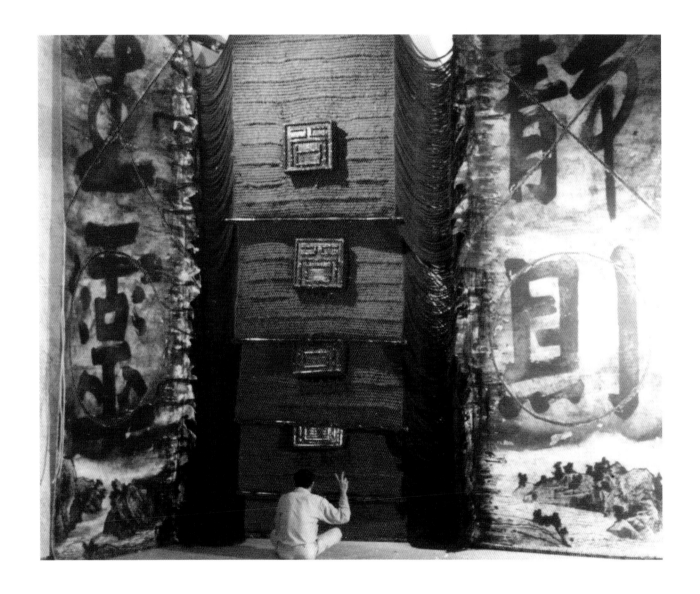

　　1986 年以后，谷文达的作品便开始向装置艺术过渡。在代表作《静则生灵》中，我们可以看到一些谷文达原有的艺术风格被保留了下来：墨写的大字及大字上的红圈和红叉，以晕染笔法绘制的背景甚至带有一点中国画山水的味道，但是，这些已经不是作品的主体。作品的中心部分是一层层叠加起来的红色纤维织物，上面有方形的印章似的体积，在这一大堆红色织物与写有"静则生灵"的两个立幅之间，是一些联结的绳索。整个作品庞大厚重，给人一种强烈的刺激和压迫感。作品在字幅以及一层层叠加的对称均衡中又透出一种不可思议的荒诞。在这里，书写中国字和在字迹上打叉、画圈已经成了一种专利记号性的东西，它可以提醒人们这件作品出自谷文达之手，但却失去了它们在以前作品中所发挥的功能，随之而来的是编织物产生的装饰感对这些专利记号的压抑，反过来说，对中文字的挑衅在这件作品里被装饰化（或进一步世俗化）了。（吕　澎、易　丹）

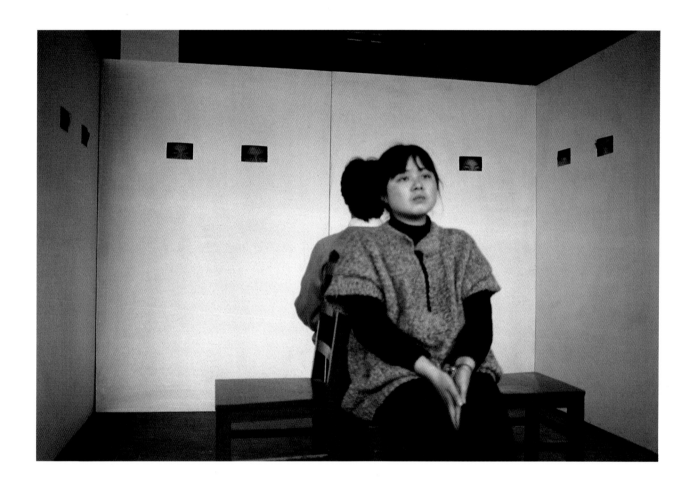

　　耿建翌参与"池社"的两项艺术活动，使他尝试到了一种新的艺术方式——一种更强调观众与作品甚至观众与观众之间交流的艺术活动。而1986年的《自来水厂》便是一次这种活动的进一步实践。作者用挡板在大厅里搭成某种迷宫的式样，在原来该挂作品的地方挖上空洞。然后，参与者在这些装了画框或没装画框的空洞前，透过空洞相互对视。耿建翌在解释他的这件作品时这样写道：在以往的艺术经验中有一点被忽略了，即维系着观众作品、看与被看之间的一层关系。不是作品的意味也不是观众的反应，而是它们之间的存在，类似于磁铁和铁之间的存在。《自来水厂》在这一领域中惟一想强调的是本身，造成相对关系，使人面面相觑。原来该是作品的地方像是经历了一场浩劫，成为空洞，原来该是观众的地方增加了作品感。（吕　澎、易　丹）

　　在这件以各种字幅纸片构成的大型装置中，鉴于中国日常生活里的各种常用语言被不规则地涂鸦于红色、白色和黑色的纸上，构成令人眼花缭乱的空间。在这个乱糟糟的、毫无秩序的空间里，红色是占压倒多数的颜色，给人一种铺天盖地的感觉。这种铺天盖地的红色与乱糟糟的文字在一起，使人联想到文化大革命时期的红海洋和铺天盖地的大字报、大标语。作品在唤起人们关于文化大革命的记忆的同时，又让这种记忆对观众形成排斥压迫，这样，它便达到了批判的效果。正是出于让人们重温历史这一目的，吴山专的"红色幽默"系列起到了一种不可取代的作用。致使我们强烈感到，这种使艺术品自身的含义枯竭、空虚的学术，把艺术品自身的含义赤字化了。(吕　　澎、易　　丹)

《中国绘画史》与《现代绘画简史》在电动洗衣机里搅拌了两分钟　1997年 装置　黄永砯

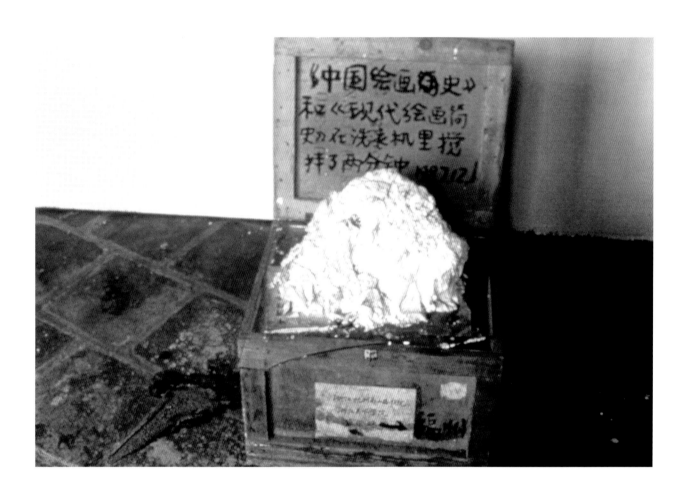

展出：北京中国美术馆 "中国现代艺术馆"

　　这个装置将两部中国的艺术家和观众们所熟悉的艺术书籍《中国绘画史》和《现代绘画简史》放在电动洗衣机里搅拌了两分钟，再将搅拌后的书页（已经变成半糊状）堆放在一块破玻璃上。玻璃板放在一只显然是别人托寄东西给艺术家本人时所用的木板箱上。黄永砯在这个装置作品中所要表达的意义几乎是直白性的。《中国绘画史》是中国绘画传统和经典作品的阐释物，而《现代绘画简史》则是西方现代主义绘画传统的阐释物，将两个传统的代表物或象征物如此这般地糟踏一番，其目的不过是要表达一种对经典或正统或传统的蔑视与嘲弄。如果说在 "厦门达达" 展后焚烧自己作品还是一种自嘲性或牺牲性的虚无主义行为的话，那么将两部历史用水搅烂则意味着这种自嘲或牺牲已经转变为一种直率的攻击和恶作剧。但不管黄永砯嘲弄的对象是历史自身还是对历史的描述，甚至是笼统的用文字写成的理论，他的态度都只有一个：反叛历史。与他的非表达性绘画相比，该装置所采取的方式更加偏激，也更加有力。当然，从某种意义上讲，更加具备偶发性。（吕　澎、易　丹）

　　在世界各地30个以上美术馆展出及100次以上发表（路德维希和昆士兰美术馆收藏）的"天书"的创作历时四年。艺术家自己创造刻制了看上去酷似中国汉字，但又不具有文字表述功能的"伪汉字"。随后用这些"字"形印制，装订成480本巨大、精美且具有东方古典式的线装书及长卷，并以装置形式展示。制造了一个包括作者自己在内任何人都无法解读的空间。艺术评论家方舟说："作为一件艺术品，'天书'无论其外观还是其内质，既十足地'传统'又彻底地'现代'。正是这种熟悉的'传统感'和陌生的'现代感'构成欣赏过程中一个巨大的心理跨度。'熟悉'使你陷入'阅读误区'，陌生又令你茫然困惑。无法解释的困惑使一个巨大的真实——一部在刻版、印刷、装帧几方面均达到精致完美程度的多卷本线装书实体变得虚无荒诞。仿佛走进一个看似非常熟悉，实际上却完全陌生的世界；一个生活于其中却全然不了解其真相的世界；一个看似在我们的知识范围之中，实际上却完全越出我们知识范围的世界。"

　　那么是什么使徐冰长年倾心刻制那无意义的文字呢？徐冰是用东方古代的修炼方式来比喻他的行为。他厌恶那种不着边际的"文化"的胡思乱想，封闭的刻字过程使他获得一种本心体验的实在与崇高。

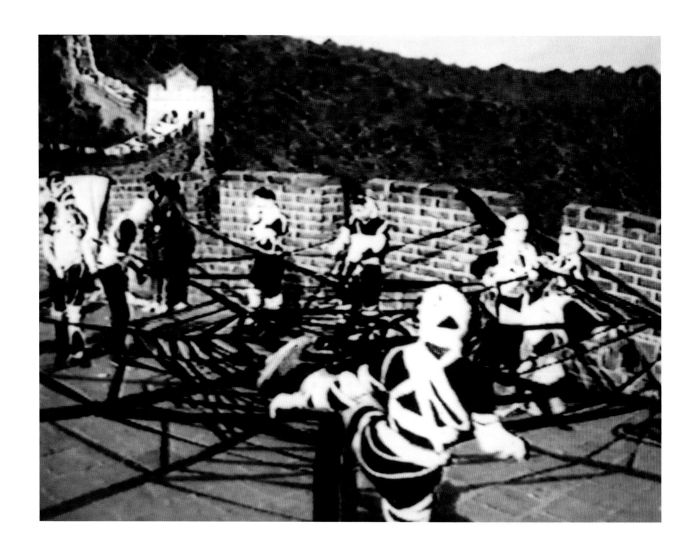

实施地：北京长城

　　中国的行为艺术（performance art）始于20世纪80年代中期。盛奇被认为是这个时期展露的中国具有代表性的行为艺术家之一。他有着浪漫情怀、怪异而冷酷的性格及行为艺术家的天生禀性。像中国前卫艺术一样，他参与的行为艺术以集体或群体方式投入到"'85新潮美术运动"。很显然，他们的观念直接受理性主义和自由主义思想的感召，而艺术形式包含着英雄主义和集体主义的精神。1986年冬天，几位艺术家：盛奇、赵建海、康木、郑玉珂和奚建军，在北京大学表演了"观念21"。他们表演时各自脱掉衣服，用亚麻布把身体裹起来，然后用混合色涂在彼此的布上，有的表演者骑上自行车，有的爬上屋顶呼喊，并打出了写着"长江"、"长城"和"珠穆朗玛峰"等的波普（POP）标语。该小组被认为是中国行为艺术的开端。

　　"观念21·长城"是盛奇与其他艺术家（赵建海、康木、郑玉珂）于1987年在北京古北口长城上的表演。他们每个人的身体裹着红布、黑布和白布，而艺术家康木脸上涂了白粉，被石头"活埋"，其余三位艺术家肃穆默哀。随即，有的艺术家在烽火台上倒立。他们的行为使中国杂耍与行为混合，第一次在富有象征性的历史古迹——长城上表演。"不到长城非好汉"的名言是对每个人行为表演的预设和诱导，其不知道对未来预示着什么。1988年，盛奇邀请了12位舞蹈学生在长城上进行的"观念21·太极"中，盛奇用布捆扎他们，同时他也被舞蹈学生捆扎起来。12位表演者拉开成一个美妙的黑色蜘蛛网状，在这个大的张开的黑色"蜘蛛网"中间他困难地打着太极拳。暗示着传统与现代之间的鸿沟，同时又期望超越传统，将个人—集体—历史连接为诗意美的形式。（黄　笃）

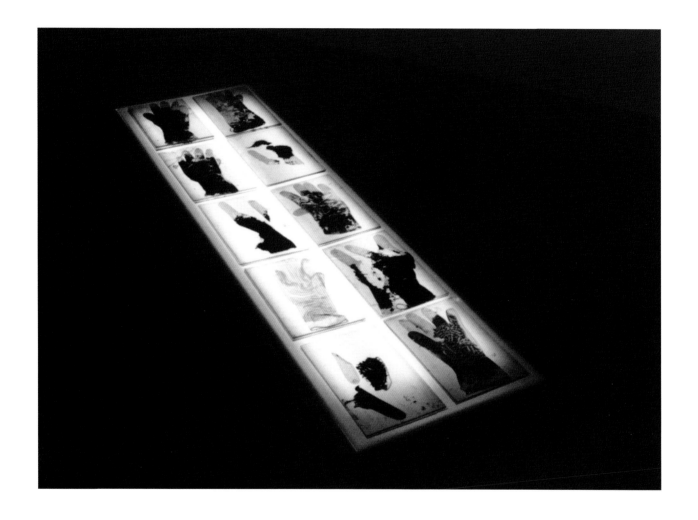

　　我从 1988 年 7 月开始制作以医用乳胶手套（现成品）、石膏粉、清漆、玻璃为材料的作品，称之为《1988 年甲肝情况的报告》。

　　我最初感兴趣的是石膏粉和纯清漆混合产生的流质或半流质状的效果。我发现这种粥样流质较为接近某种具有生命含义的物质，尤其接近那些带有病毒的机体。当石膏粉与清漆的比例变化后，流质的形态和质地也发生变化，具有很大的丰富性（类似生命样式的丰富性）。把这种混合物与我前一时期使用的符号——医用乳胶手套结合起来对我来说是十分自然的。将颜料掺入石膏清漆中，流质的有机感觉增强了。当把这些带有不同色彩的流质灌入乳胶手套，让它在里面自然地流淌，我得到了许多意想不到的效果。

　　这类作品大致有两类：一类是形状较为完整的；另一类是碎片。后者相对来说更容易使观者留意到流质与表皮的关系，因而更显得细腻微妙。

　　由于材料的特性，我觉得我是在较为直接地把握一种有机体。多数人都以为病毒对有机体只是一个偶然，因而通常称它为"不正常"的，在我看来，所有的病毒都是生命正常现象的一部分，或者说，它仅仅是生命的另一个现象。当我们平静地观察这一现象时，我们能够发现，它的背后同样充满了形而上的力量。

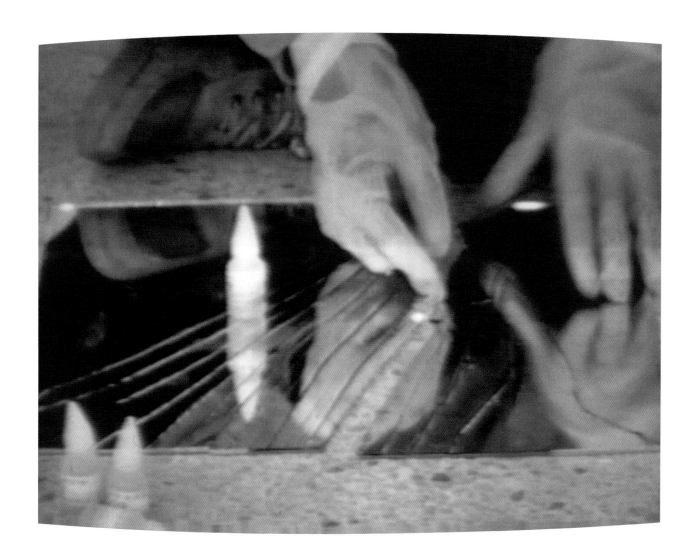

120 分钟录像带。松下 M7 摄像机配彩色监视器，摄录 130 分钟。

现场拍摄：摔玻璃和粘玻璃的过程。将玻璃平举至距地面 40cm 让它自由坠落，将碎片拼合，用 502 胶水粘合，将粘好的玻璃按上述方式再次摔碎、拼合、粘合。数次重复，直至录像带结束。

将带有西西弗斯悲剧色彩的行为以一种客观的几近乏味的手段记录下来，用以表述对录像的认识。

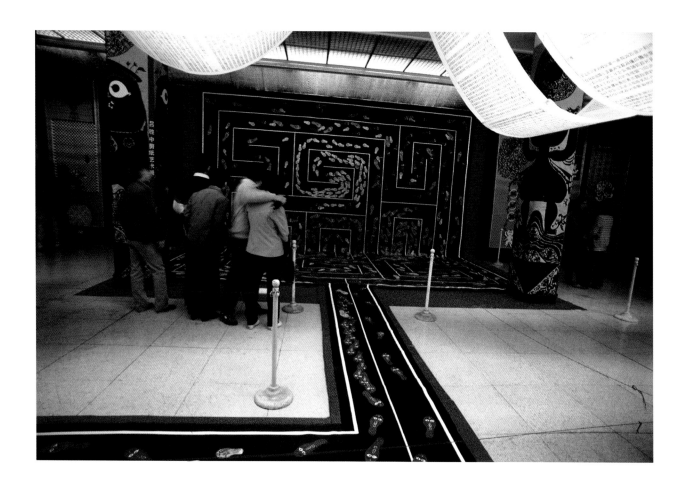

展出：中国美术馆

　　只有剪纸巨制《彳亍》是独特的，其中的玩味意识处在轻描淡写之中。他使孤独和惶惑与群情激愤形成了近似对等的格局，绽开的笑意有些异样，不断引发人们梦样的猜疑，他让无数个有着人形表情的脚印高昂而又一往无前地循环于困惑的迷信里，笑意自然是热烈的，在兴高采烈的同时，又溢出了惨淡和嘲弄意味。于是，我们已不能简单地把全部脚印归于阴阳两性和派生出的阴阳两性的基本组合。这里的整体性的生命意识已经浓缩了比阴阳交合、化生万物和出生入死更为丰富的情境和哲寓。那笑意是复杂的、多变的，被这笑意所理解的生命状态是真实具体的。（尹吉男）

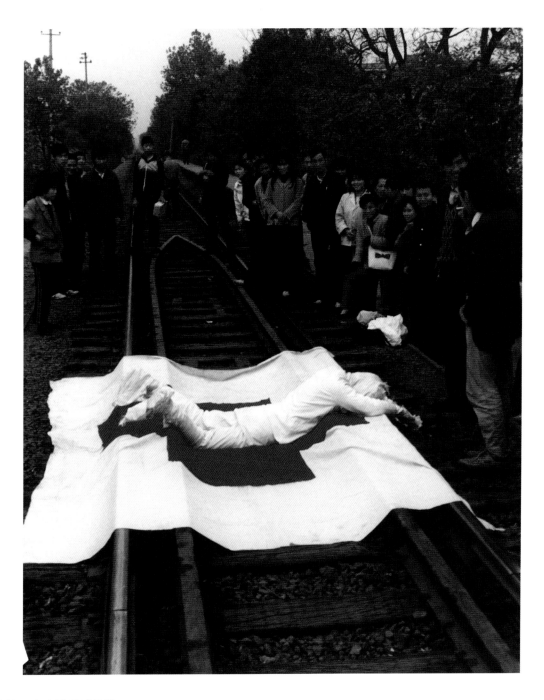

实施地：京广铁路武昌段

　　魏光庆导演的"一"的自杀行为，无异于一个糊涂智者或聪明白痴的白日梦，而导演的自杀方案与程序记载，则是对梦游者的一系列莫名其妙的追踪报道。整个活动、整个报道形成了双重错乱——谜底内涵的错乱与谜面语言的错乱。如同考古者面对一堆纹饰奇特而又支离破碎的远古陶片来考察古人生活情景一样，我的解读也只能从破碎的符号与记载开始。

　　"一"是什么？根据导演的注解，"一"是各个不同的对象的代号，或者是一个单数，或者是一个符号，或者是一个男人，或者是一个女人……当整个"自杀"计划付诸实施时，这个"一"又确定为一个活着的、被严密包裹的人。他是一个抽象的人吗？是人类和人类困境的象征吗？他是一个封闭的人吗？是人类社会、国家、民族、群体和自我的象征吗？他是一个残废的人吗？是好勇抖狠、自相作践的人性的象征吗？

　　在实现整个"自杀"过程中，"自杀"者始终同"红十字"联系在一起。"红十字"何解？基督受难的标志吗？西方文化的代号吗？男女交媾的图式吗？十字路口的象征吗？在"红十字会"的庇护下自杀吗？连同普救众生的"红十字会"一起杀掉吗？

　　不知道。（彭　德）

　　人还从未觉悟到触觉艺术！在无数桎梏被粉碎的今天，触觉仍局限在劳作和生存的范围内，仍是理性、目的的奴隶。人们通过触觉获得的不是触觉本身，而是由触觉导致的各种目的的实现，或在这之后所获得的某种被知识、理性等其他因素左右的浮浅、表面的痛楚和快感。我们要唤醒沉睡的触觉，赋予它新的意义。

　　触觉艺术不是主题，不是描述，不是喜、怒、哀、乐，不是脚韵，不是语音，不是表现，不是节奏，不是直觉，不是幻觉，不是下意识或无意识，也不是真实本身，触觉艺术是人体与外界的一种纯粹的细致入微的接触。

　　例如作品一：在视、听、理性沉默的情况下，体验者触觉到有某种东西从指间流过，不是空气，重要的是有东西通过时的手感。

　　这是个极大自由，极端封闭的独身体验，其重大意义正在此处，这是一个崭新的未被污染的无比宽阔、纯净、微妙的质感世界。

　　在这个引人入胜的自发性最深的境界里，人将摆脱一切躁动、恐惧、厌恶和压抑，置身于一个充满亲切、默契与和谐的环境中。

　　触觉艺术不是由艺术家做给人看的，它是一种最快、最直接、最能唤起人的反应方式。艺术家与大众共同参与，不存在主动与被动的关系，艺术家除了列举一些极为普通的触觉对象之外，与大众没有丝毫区别，艺术家不再用个性这类极端狭隘的东西影响、折磨大众，他们共同置身于纯净、独自的空间里，无需解释、无需理解、无需探讨、无需传达、无需交流。没有居高临下的艺术家指手画脚；没有人为的鸿沟和凸凹不平；没有不懂、不理解、喜欢不喜欢这类庸俗无聊的问题。在触觉艺术这个平坦无垠的空间里，艺术家与大众将共同获得一个无比自由的崭新世界。

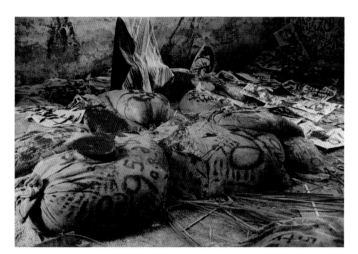

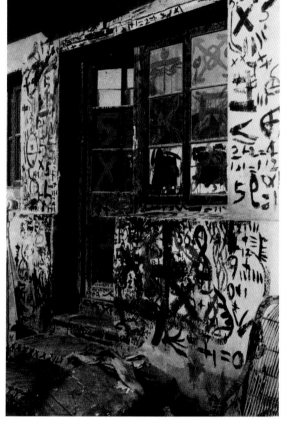

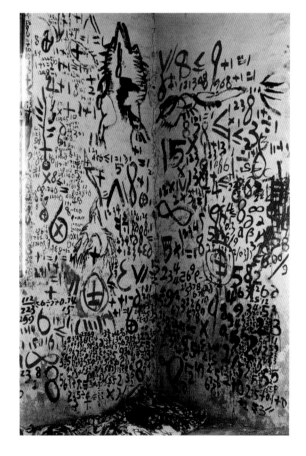

　　早在1988年，倪海峰在仓库No.3中，用仍显示着图像性的数字和算式覆盖了一个建筑的内部与外部空间。但倪海峰的仓库不是用来堆积和储藏货物的，相反，它带有一种异常的空洞，仅有几袋大米闲置在地面上。数字似乎在暗示一种它本身所匮乏的秩序。除几个例外，它们没有负载确切的意义。人们可以说，我们在这一仓库中发现了作为剩余物的、破碎的数字片断和默哑的语言。

　　用数字覆盖物体和建筑并不是一种风格，而毋宁说是一种创造间隙和距离的方法论，它在观者与物体之间竖立起一道屏幕，从而使物体可能被赋予另一种观看。数字成为一种中性的元素。事物被重新思考，被卸空又重新充满，形成新的群集与构成。（施岸迪）

子夜的弥撒（充气主义系列装置）　1988-1989年　装置　　　　　　高 氚　高 强等

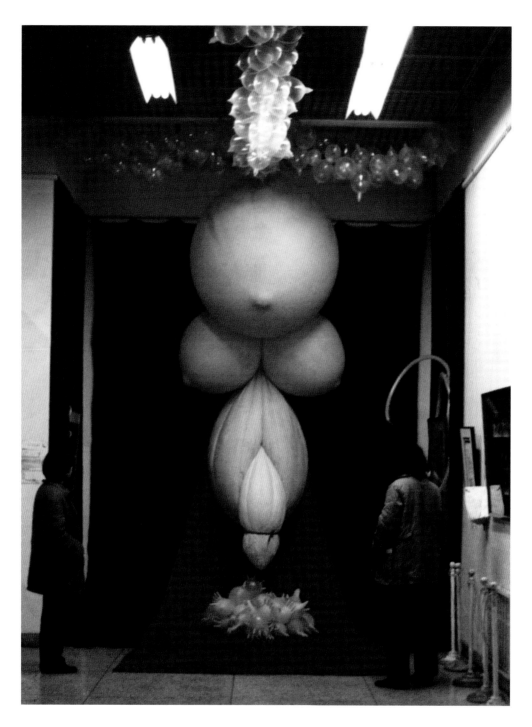

展出：北京中国美术馆 "中国现代艺术展"

　　高氏兄弟于20世纪80年代末创作的《充气主义》系列，在呈现汉语思想里的肉身价值论的同时，在终极意义上对关怀肉身的当代文化进行了批判。《充气主义》所用的媒材，主要是同肉身乐感相关的避孕套和展示肉身乐感的虚无性的探空气球。作为现代文明的产物，避孕套的功用在于满足人的肉身快乐。它在当代人心目中，始终是人的肉身富足的体现，是人以肉身相交为价值的观念媒介。评论界一般都误把1989年在中国美术馆展出的《子夜的弥撒》当作《充气主义》，但后者实质上应含高氏兄弟在20世纪80年代末一系列以关怀人的肉身价值为主题的作品。《子夜的弥撒》被误读为《充气主义》，它的确在观念指向、场景设置、媒材挪用几方面，都显示出主义话语的特征。先前作品对肉身价值的质疑，在《子夜的弥撒》中已过渡为对肉身崇拜的文化批判。上百个满足人的肉身乐感的充气避孕套，被艺术家钉成大十字架，悬置于中国美术馆天顶，地板上医用手套伸手乞求所得的，是以虚空为精神理想的探空气球。这仿佛预示了肉身价值论在20世纪90年代虚妄膨胀的未来，同时宣告人类在进入《渎神时代》（1989年高氏兄弟实施的装置作品名称）后一切神圣价值的破灭与沦丧的必然。（查常平）

　　"解析"从个体出发，以全部人类知识成果为假定前提，首先对每一个体的物质实在性作数量关系的推想，在此基础上引申出整体关系的新假定，从而确定个体存在的本质意义。人类精神将在对它的客观对应物的不断认识中获得新的本质。"解析"把测量手段作为基本艺术语言，一方面排除感情经验的直接介入，另一方面并不引出结论，它引导思维想像力在控求对象数量关系精确性的过程中，逻辑地逼近一个也许是更加切近本质的世界。

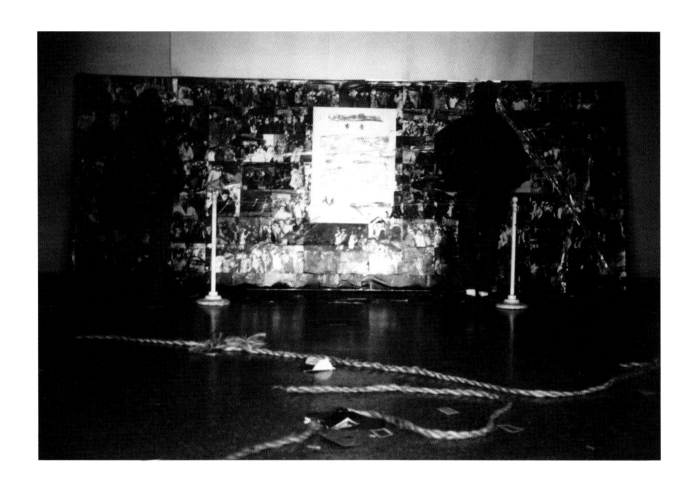

展出：北京中国美术馆 "中国现代艺术展"

　　装置作品《√》，作者是王友身和杨君，按作者为本文提供的一份资料看，这幅作品的最初动机来源于√这一法院布告上流行的且具有影响人的生命状态的符号，为了制作一幅"人的广告"，他们用带三角架的相机采用自动测光及每隔一分钟拍摄一张的程序，记录了在中国最著名的闹市区——王府井内单位时间里进入相机取景范围的人群图像，在放大制作完上百幅图片后，他们直接到中国美术馆现场完成作品，这幅"人的广告"的作品由裱贴在2米高、8米宽的展板上的摄影图片和一张真正的法院布告组成，作品表面最初用油漆涂写上巨大的 √ 字符号，后经展览会组织者要求被覆盖，布告文字也被胶带纸遮住。在展览过程中观众对作品的反映被作者用相机记录下来，"成为作品的完整部分"。这幅作品的意义具有很复杂的哲学和社会学指向，但却采用了最大众化的图像媒介（照片）、文字（布告）和符号（√），并采用现成品拼贴的手法完成，这种语言策略颇接近约瑟夫·博伊斯（Joseph Beuys）"社会雕塑"（Social Sculptue）的概念，最基本的物理事件和物理媒材在某种特殊语境中产生了有关自由与生存这类形而上学的人文内涵。（黄　专）

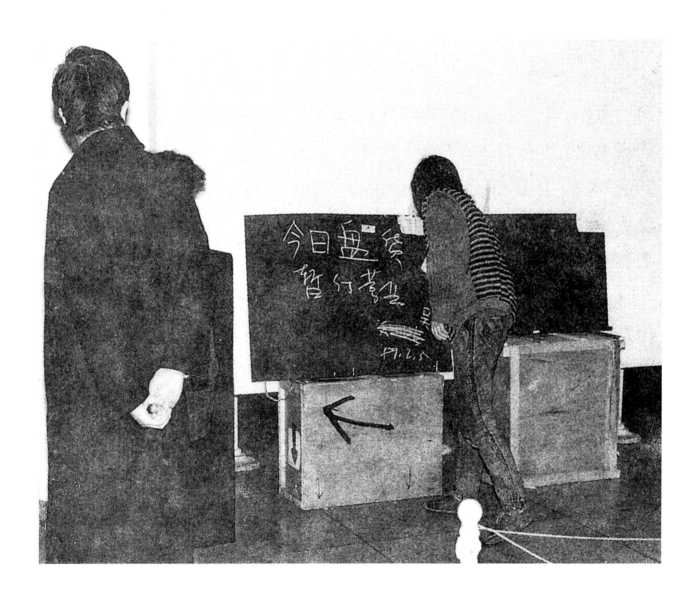

实施地：北京中国美术馆 "中国现代艺术展"

　　《大生意》使用的物品有一块小黑板、2个木板箱、一条长板凳和400斤对虾。参与作品的有艺术家吴山专本人和购买对虾的顾客。艺术家打出的广告内容是普通而有趣的："亲爱的顾客们：在举国上下庆迎 '蛇' 年的时刻，我为了丰富首都人民的精神生活和物质生活，从我的家乡舟山带来了特级出口对虾（转内销）。展销地点：中国美术馆。价格：每斤9.5元，欲购从速。"

　　把艺术和圣殿变为社会的 "黑市"（"美术馆不光是展览艺术品的地方，也可以成为'黑市'"（吴山专））对于大多数中国观众来说，是不可思议的。"卖虾" 引来了经济警察的盘问并打算没收吴山专的对虾，但艺术家掏出了单位介绍信，以证明对虾是仅用于展览的艺术品。既然美术馆的这个局部地点已成为名符其实的市场，经济警察自然依法罚款20元，并要求艺术家停止售虾。之后，吴山专在小黑板上写道："今日盘货，暂停营业"。《大生意》具有使艺术生活化和社会化这样的双重性，但这个双重性如果还有什么意义的话，就只能是它赋予批判的直接性和艺术家态度的高度简化。（吕　澎、易　丹）

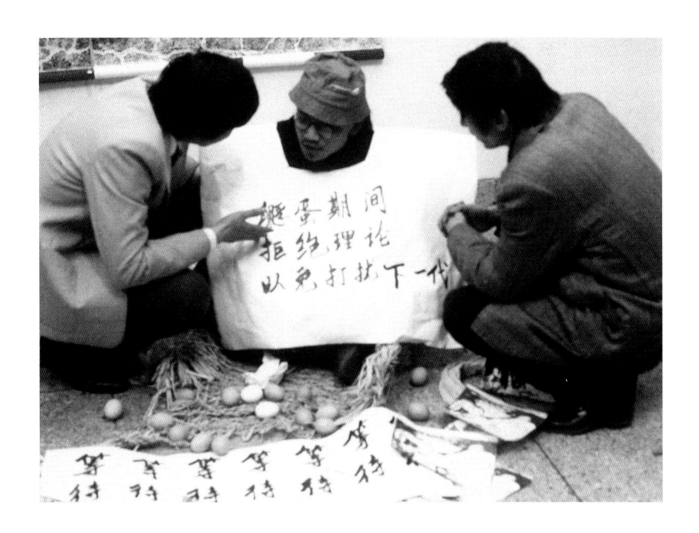

实施地：北京中国美术馆 "中国现代艺术展"
　　张念的行为艺术《孵蛋》是在1989年 "中国现代艺术展" 上实施的，当时他在展出现场身披写着 "孵蛋期间，拒绝理论，以免打扰下一代" 的标语，身边还有稻草、鸡蛋和写有 "等待" 的字符，这件作品无疑同样流露出20世纪80年代中国现代艺术中普遍流行的 "达达" 气息，它在肆意挑战传统的同时，还以调侃和嘲讽的态度回应了20世纪80年代抽象的 "理论" 气氛。（黄　专）

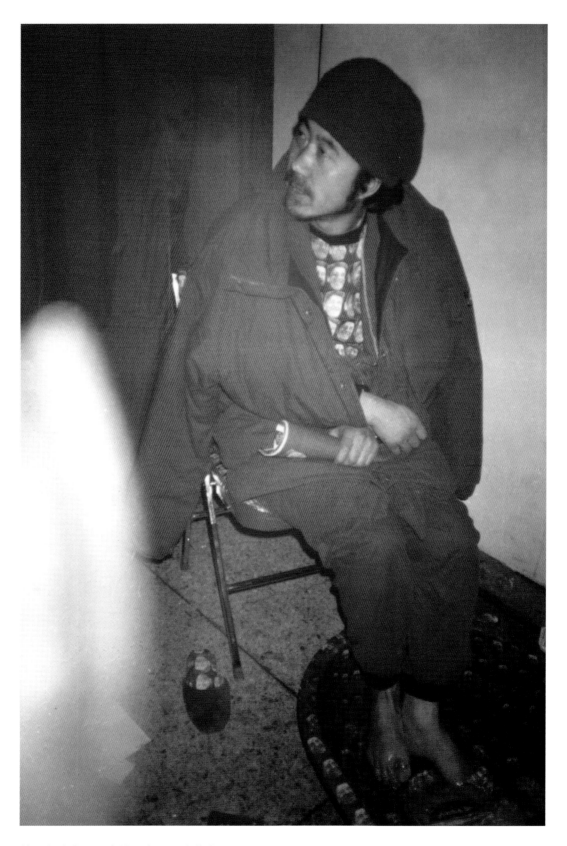

实施地：北京中国美术馆"中国现代艺术展"

　　1989年"中国现代艺术展"上，李山身穿红色衣服，双脚放入一个贴满里根总统照片的木盆洗脚。这个行为艺术具有诙谐与嘲讽的意味。（吕　澎、易　丹）

实施地：北京中国美术馆 "中国现代艺术展"
　　这件作品具有偶发艺术的特征，虽然事后作者认为这只是一次"纯艺术的事件"，不涉及"社会"和"政治"，但它在很长时间内仍被视为20世纪80年代中国现代艺术现状的一种象征：它在反叛一切但却并不清晰它反对的对象，它以破坏作为自己的特征，但对为什么破坏却并不自知。（黄　专）

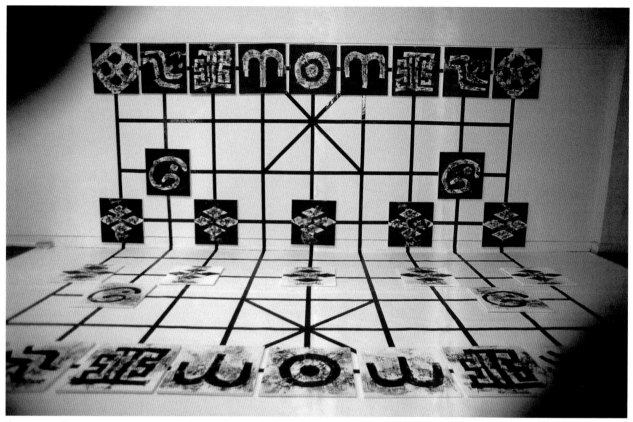

之一·开局·潜龙

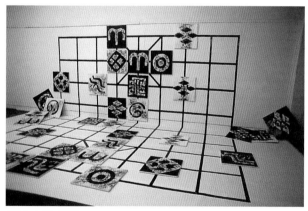

之三·中盘·绞杀

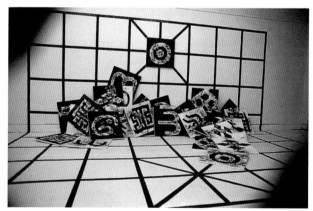

之五·结局·废墟上的星

　　中国象棋渊源流长，法象森严，其运度之间，孕人间世象百态，含万物生灭之理。20世纪80年代晚期，作者就开始关注"棋"的形式，企图通过弈棋双方互为对抗又互为依存的互动关系，动态的演习和思考各类有益的命题。

　　"神之棋"完成于1989年5月，通过5天的弈棋行为的"弈"程，以每一天不同的图形、图像、图理，以整体的变化和对抗性，来表现事物的变化之理。从第一天"开局"到最后一天的"结局"，总体的形态发展颇具悲剧色彩，但新生命却又孤星高悬，"生生不息"之理被沉重地揭示出来。

　　"神之棋"是以中国传统文化作为观念资源而涉入试验艺术的早期作品。它具有多种因素综合的特点，同时，它在运行和演习中的动态效果也传达出一代人文化上的沉重心态和对事物的悲剧目光。作者在20世纪90年代后持续创作的一批弈棋的装置——过程作品，都具有这方面的特点。

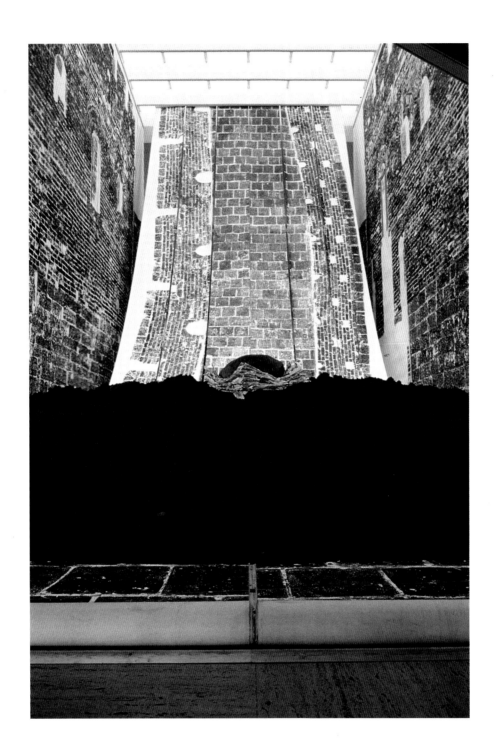

　　如果说《析世鉴》的过程是散失对封闭摧毁的体验，那么《鬼打墙》将是对异常的散失平息的体验。它的现代方式的运转、经济的挥霍方式、记录手段的安排性，以及它与传播媒体的联系、社会机构的琐碎的磨擦及世俗传闻癖的关系，这一切都使这个阶段行为变得莫名其妙起来。而作为参与者的我们突然成了野外的一伙什么东西，并与现代社会和意识的那一部分形成了一种很滑稽的关系。本是最普通的干活行为变得异常起来：我们郑重其事地把它当回事去做、郑重其事地搭起巨大的脚架而后再郑重其事拆掉它；一次次地上山，然后再下山，郑重其事地接受着辛苦。这作品过程简单得只是拓片、干活而已，本没有那么多文化阐释性和深刻含义可言，但这一切"故意"及人为意识，使这个阶段抽空为一个很特殊的空间。你细想来，所谓艺术行为的性质是由这个"意识到"决定的，它在当今艺术中具有点石成金的作用。

　　《鬼打墙》这过程开始了，我当然要把"戏"做下去，因为我与它的纠缠还没有完。

　　它彻底完成了我1987年以痕迹形式将室外与室内空间倒错的这个既简单又荒唐的原始想法。

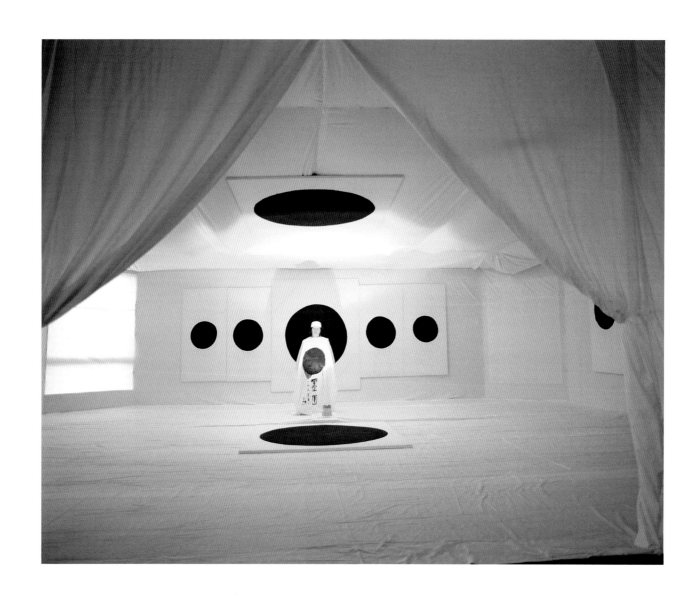

实施地：深圳博物馆

　　王川于1990年年底在深圳博物馆的180平方米展厅里举行了第五回个人展览。这个融绘画艺术和装置艺术于一体的展览有一个介乎起源和终端、简单和复杂、整体和个体之间的名称：墨点。这是一个可以从不同的角度去解释的画展。其中画家本人对理解力和想像力的强调与对意义的否定、对先入之见的削弱并行不悖；同时，画家辨认事物复杂性的持续努力融化在他对简洁形式的渴望之中。20世纪的现代艺术是走极端的艺术，但笔者认为，也许最好的艺术是要抵达极端的境界之时回过头来，"沿着事物的消逝前行"。王川先生的墨点画展在这方面为我们提供了一个成熟的范例：它既是对未来的一种神往，又被贴上过去的封印；既是深思的产物，但其中又包含了初始的难以抑制的激情；既体现了德国现代艺术家拉乌尔·豪斯曼所说的我们时代的精神——"一个没有符号的零"，又是纯粹的个人体验、个人操作、自我专注的结果。画家本将墨点所散布和聚敛起来的整体空间称之为精神道场，充斥其间的是物质被摒除之后所剩下的虚无和肃穆。空间中心的一束来自低处的光芒比任何黑暗更黑。人在其中行走就像幽灵。（欧阳江河）

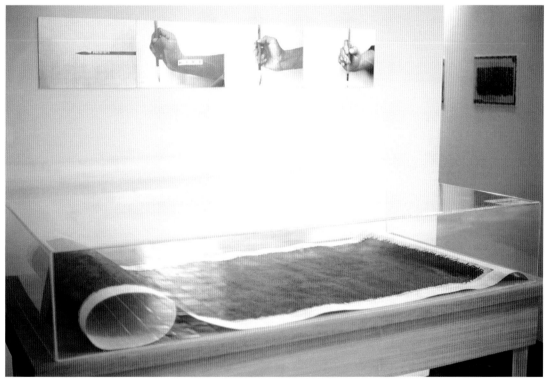

　　从1990年开始我受到"fluxus"运动的影响而关注造型艺术中的时间问题，缘此所发生的一批带有过程艺术意味的行为称为"作业系列"。

　　最先在时间中展开的是对中国书法的原则的知识考古，用剥洋葱的方式逐步把传统书法中非实质性的因素加以清理。首先排除的是文学性，将书法还原为造型活动，即将墨迹的构成达到了抽象的视觉纯粹性。第二步是将书写还原为书写动作本身而非形迹的制造，在形迹的放弃中倾听书写活动自身对主体的引导：书写是以制造后果为借口的书写者的微型舞蹈，主体的价值在形迹的消弭中才真正获得。在墨底上的重复书写既严格遵守着中国书法的所有古典规范，又强化了其作为"书禅"的固有内涵，即在日常的反复操作中书写者局部生命的游戏化。并由该种游戏的无趣推动书写者自身状态的转化。因此书写一千遍《兰亭序》就其媒介而言是对中国书法所进行的还原，而不是任何意义的革新。

　　真正展开的是书写活动信息值的弹性理解问题。信息在反复对自身进行复制，在无限增殖中不断地损耗。在无形迹的书写中，对古典规范的意识才真正获得其清晰化。这些规则的存在表明艺术的根本功能：将生命分割为目的性的操劳和思悟性的操劳，分割为理性和非理性。主体在其对规则的遵循中进行的自我搁置是一种必要的死亡，是反思性的想像力的立足点，这时，书写一千遍《兰亭序》就成为对艺术的本体论论证。

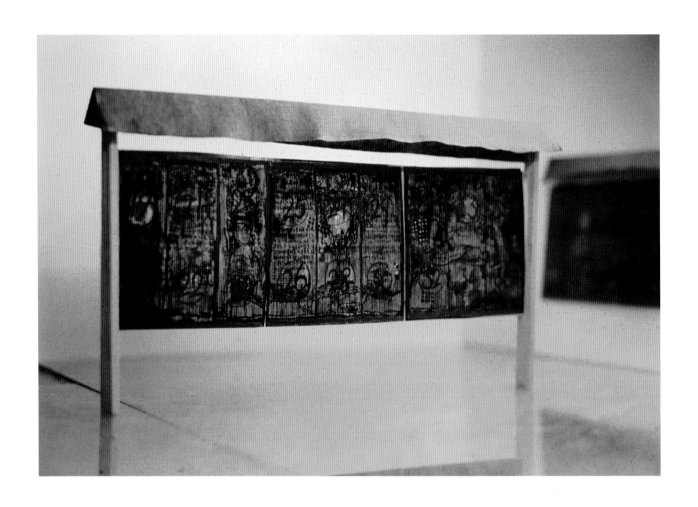

　　《大招贴——历史的经验》整个作品由近20米长的架上绘制部分和100米长的丝绸印制加绘部分组成。完成后的装置形式类似于文革时期的大字报专栏和现在仍然到处可见的读报栏、公布栏、广告栏等等。丝绸部分则将专栏形式和中国画装裱、民间织锦等悬挂形式结合起来。艺术家以一种连接政治生活和日常生活、城市文化和乡村文化、大众兴趣和精英意识、历史经历和当下经验的组装方式完成自己的构想，这种方式的中国特色是显而易见的。

　　作品把中国当代社会这几十年各种经典的、流行的、通用的、批量的、重复的、无个性的和"总是正确"的图像、文字和符号集于一处，以揭示从政治精神神话到商业化和实用主义的历史解构过程。它是荒诞的，又是自嘲；它是抄录的，又是启示性的，这是作为"社会良心"的中国知识分子不可回避的反省。叶永青并不愿意在适应性心态中去玩弄现实和玩弄历史，他只是试图通过直接的视觉经验，把中国人及其精神病态的感性呈现在当代文化的尴尬境地中加以审视，从中自省人类精神的普遍弱点：空洞的人道主义、强化的英雄姿态、处世的哲学沉思、虚无的人生态度以及迷惘的目的实验等等。作品的历史化倾向和批判性意识，表达了艺术家接受当代文化但并不完全认同和并不彻底投入的精神取向，他想在历史厚度中保持对艺术的深度体验。事实上，这整个作品的信息涵量的丰富与活跃和视觉印象的陈旧与枯黄，给人造成难以回避的心理矛盾。正是这种矛盾使我们不能仅仅沉浸在当下文化状态中自适自足，而有可能超越文化现状和生活事实，进入历史审视和艺术体验。从这里切入，叶永青没有放弃对绘画性和艺术本身的要求，他的创作推进与语言逻辑是延续而不跌宕的。（王　林）

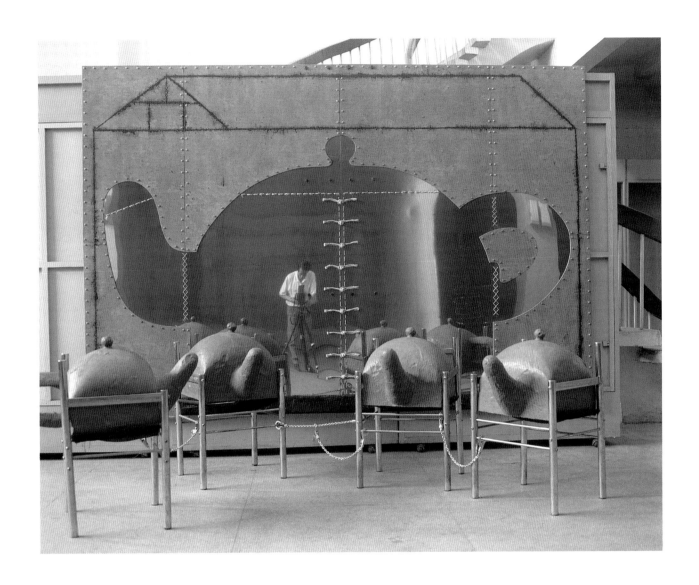

展出：中国香港 "后'89 中国新艺术展"

　　1989 年初，我创作了综合材料作品《状态》系列，并计划将这个系列延伸成大型作品，后因故搁置。到 1991 年拟续此事但情景不再。其时社会文化的日趋混杂，种种感触纷至沓来，使我感到一个综合时代的到来。1992 年春天，我以当时流行的工业材料与传统用材制作了这件作品，以一个南方流行词 "早茶" 作为标题，将作品情态固置于这一时间段的特定情景中。作品风格则保留了我原来的中国式静观态度。

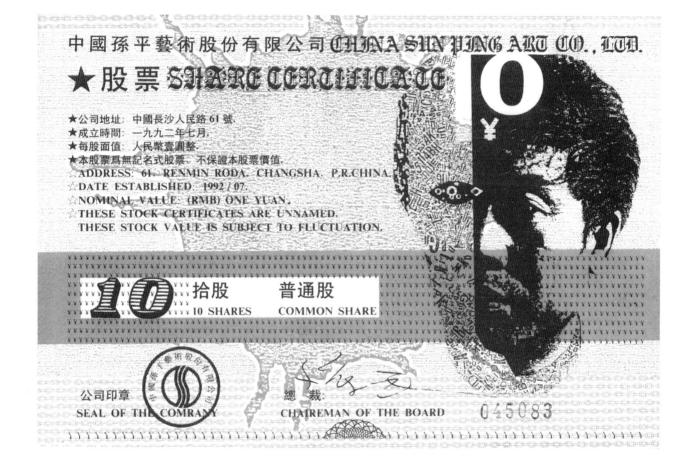

实施地：广州美术学院内

　　20世纪90年代初的中国，发生了全面向社会主义市场经济转型的重大变革。在中国现代艺术模仿西方风格语言的热浪和反映政治与经济时代转型的"政治波普"倾向为另一边，我认为艺术商品化的时代不仅揭开了序幕，而且将成为一段时期大规模展开的趋势和最主要的当代艺术问题。因此，我选择了反讽的方式用行为的手段发行中国孙平艺术股份有限公司股票，"率先"卖掉艺术。不错，10年来的中国现代艺术史每每都证明了这一点。

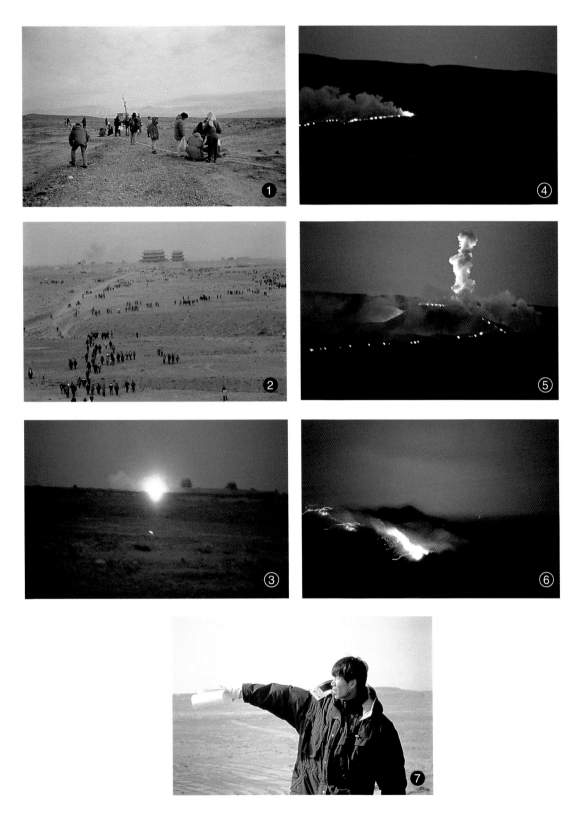

实施地：中国嘉峪关市

　　由一百多名不同国籍的人们共同从万里长城西端的嘉峪关开始，向西穿过荒漠，安置了一万米的火药和导火线，黄昏时刻，从嘉峪关下点火，创作出一条瞬间的硝烟和火光的墙，火似白驹过隙，横跨辽阔的沙漠，整个爆炸持续约十分钟。将近有五万民众观看了这个计划。

　　这条万米的火光之墙，"力透千年，气贯万里"，与古老的长城浑然一体，使有限与无限相联结。在这被称为月球上惟一可见的人工构造物上加长一万米，使遥远星球的人们也能看到。

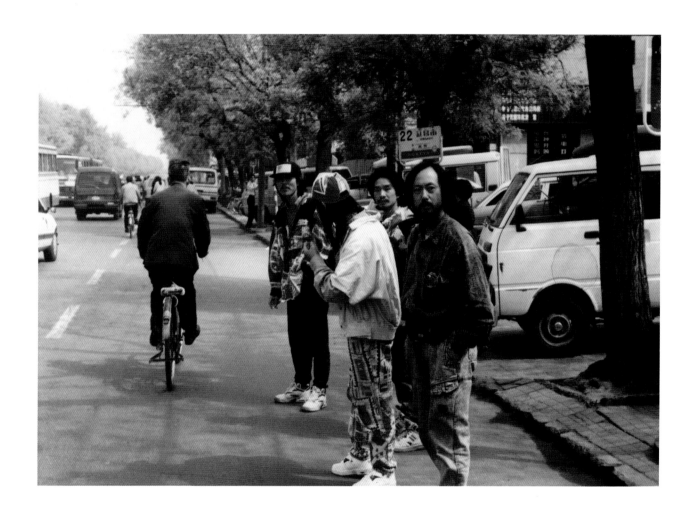

实施地：中国北京、武汉、郑州、哈尔滨等城市
　　任戬的《大消费》作品是在《集邮》作品（将各国国旗转化成邮票图案的油画）基础上，将油画转印到布面，制成牛仔服装系列，直接投入销售，这种"彻底的现实主义"将艺术创意转化为实用功能，既贯彻了波普的内在追求，也冒险于生活消化艺术的危险性。（南　沙）

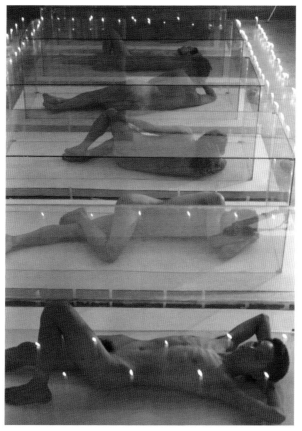

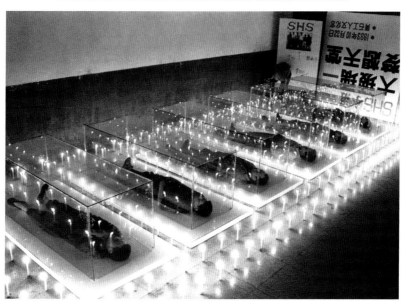

实施地：黄石市工人文化宫

　　从广州双年展的《十二色》到《大玻璃——梦想天堂》，SHS 小组有了一次从后现代主义的平凡故事中挣脱出来的经历，在穷尽了一切可能性的思维方式后，他们把那些消极、对抗、抵触、参与的游戏玩得更加真实和可信；他们在自己种植的大玻璃空间里梦想着天堂，而这天堂就是对后现代主义乃至艺术家自身的彻底解放。就像《十二色》一样，SHS 慎重而严肃地对待着从理论到行为的生产过程，如果说《十二色》或多或少还残留着一些极少主义因素的话，那么《大玻璃》则完全是一场连他们自己都还尚未预见的革命，这场革命实质就是 SHS 已经开始游移于后现代之外。（尽管"大玻璃"已留在了原地），但不管是从态度还是到过程，实际上 SHS 小组的成员们已经在干着解放后现代的事业了。（许　健）

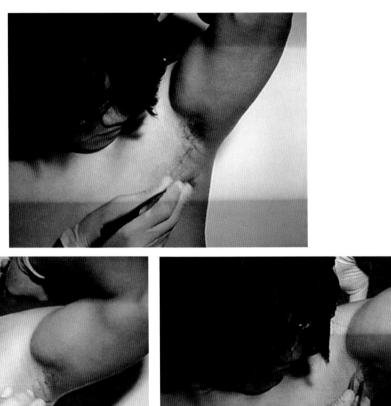

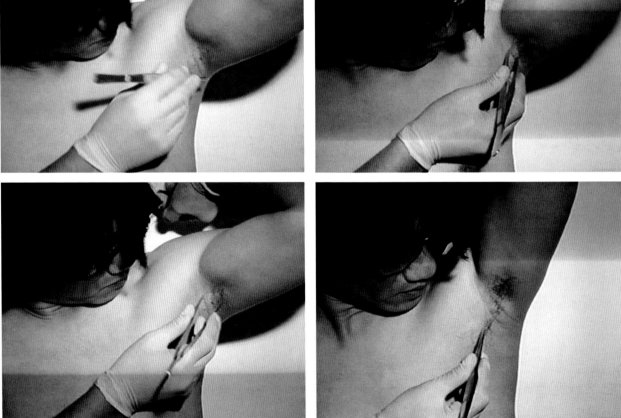

展出：香港 "中港台摄影艺术展"
录像记录的是本人将自己的左边腋毛拔光的过程。

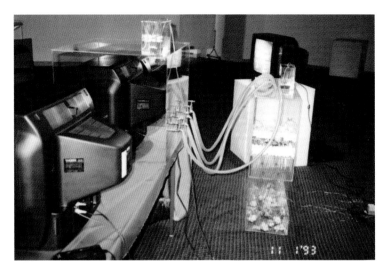

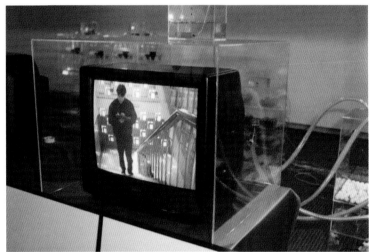

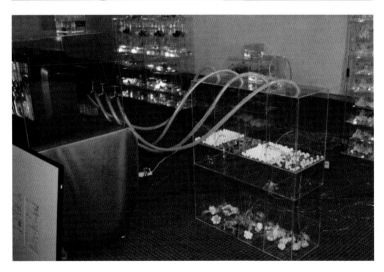

　　汪建伟从"灰色系统"到"新构架"始终以一种实验的态度力图在一个整体性的社会意识和物质的氛围中寻找到与此相吻合的文化建构方法，并且有效地切入这种整体性的本质。他企图以人类的全部知识和生存条件作为综合媒材去筑造他的艺术新构架，以一种新的思维方式去论证艺术存在的理由和可能性，并由此而通过艺术的手段去全面而准确地把握当下社会和文化状态。他在《文件、事件——过程与状态》、《输入——输出》、《循环——种植》等作品中以一种近乎科学论证的态度去进行他的观念性的"实验工作"。（钱志坚）

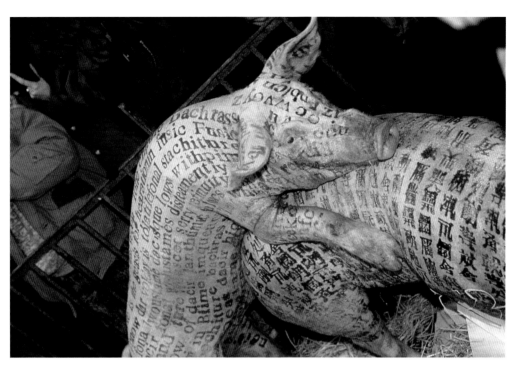

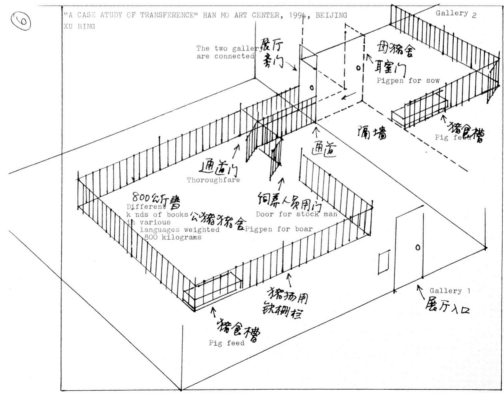

实施地：北京翰墨艺术中心

对东西方文化及一系列相关问题的思考似乎为不少艺术家所始终关注。这在同时具有东西方生活经历和文化体验的几位艺术家的作品中体现得尤为突出。往来纽约和北京的徐冰在1994年翰墨艺术中心的作品《文化动物》中，借助他一贯迷恋的文字（平铺在画廊室内搭置的猪圈内的上吨重的图书上印有中西文字）和两只身上分别印有中西文字的种猪现场交配行为，不只是简单地暗示他东西文化地位和文化本身的态度，更是企图通过将原始的动物性正常行为"转换到一个所谓文化的环境中"去考察和思考人与文化、环境、社会及人和文化本身的问题，因而他强调他的作品"不作用于没有文化的人"。

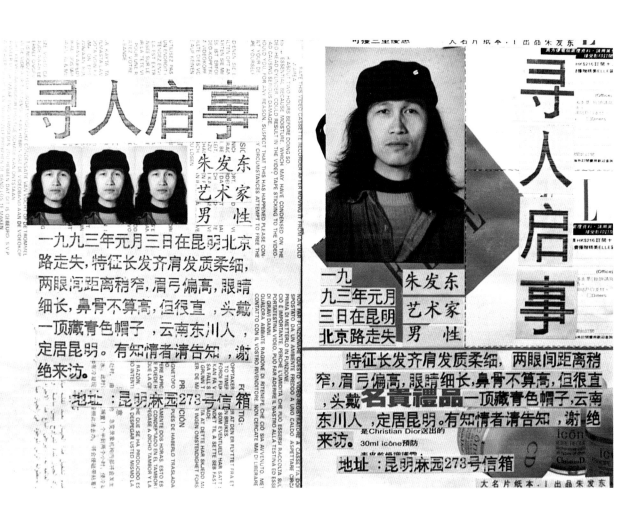

实施（或展出）地：中国昆明

　　20 世纪 90 年代初，艺术家们开始关注自我，开始寻找自我在社会中的确切位置。《寻人启事》非常突出地反映了这一时期艺术的特点。20 世纪 90 年代初中国大跨步地进入到商业社会，这是一个我们未曾经历的社会。大家立刻感到思想上的迷失，找不到自己，这个时候最重要的是人们怎样在新的社会里重新确立自我。这是一个时代的召唤。（冷林）

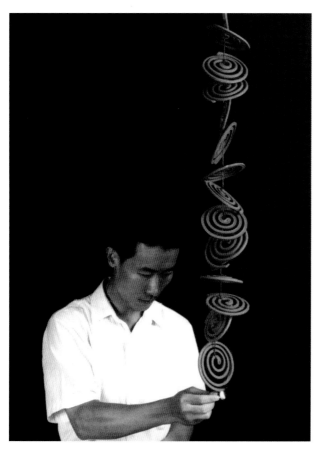 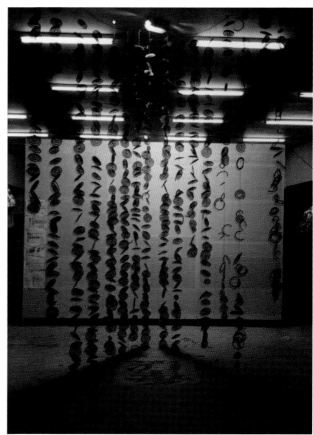

实施地：中国泉州

　　本作品针对冷战后国际社会的各种关系（"纽式"）的贯性的热变性（熵？），强调"产品"的多种可塑性和作为教育意义的载体。

　　作品的主角是"消毒"蚊香作雕塑（因为是模塑的）被点燃（火是最有力的雕塑手段，火引燃了"被提"的"飞行器"，"熵"是世界的结局），而逐渐由量变到质变：灭虫、消毒——"社会雕塑"。

　　作品还有六大部分：有众多倒毙的美女，炸药包般的货物，悬挂的座位，脱下并贴成机群的衣服，梯子和展厅的"内脏"：里面似有脊柱、肋骨等物，废物像排泄物，沿着墙的底线死去的旧照片，椅子底下的历史人物，倒立的树根似蘑菇云般，随处可见的签名……整个展览厅组合成一个写意的人物造型。

　　回想起来，展厅下面本是我童年时学画的旧址，曾发生过超自然的故事，20几年后，作品的"头部"被点燃的升腾的主题不是一种偶然！

　　能指（能指等于所指？）在扩散，"本文"在拓展。

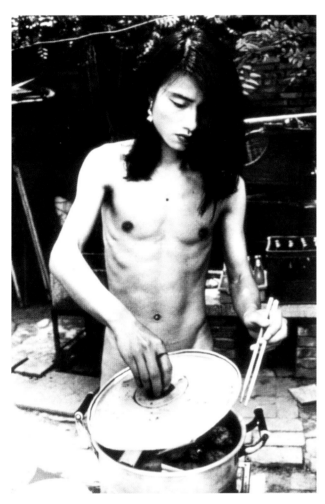 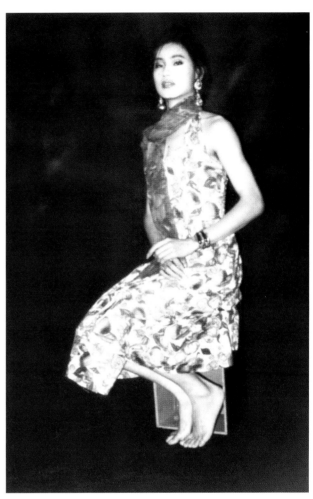

实施地：北京东村

　　马六明被称为中国新一代行为艺术家的代表之一。他的行为触及艺术的本质问题和敏感问题。他把自己化装成第三性，即一种混杂的形象。在北京早期的行为表演，他穿着女性的花色裙子，化装成女性的特征，迷惑了人们的判断。第二，他化装成"她"的美丽肖像，并以男裸体出现，与不同种族的人合影，日本、加拿大、荷兰等，简洁的表演形式象征了不同文化的交流，又表明了对"超性"（transgender）的探讨。在马六明看来，当代艺术并非能解决问题，它只是提出问题和触及问题。解构"性"，正是一个"重塑自己"的过程。马六明的行为表演Fen-Ma Liuming系列由女性的容貌和男性身体的结合，两性共存表现出优美、大胆、细腻、艳丽的特征，创造了"第三种感觉"或"第三性"，构成一种可能性，以及性的错位或移位产生的许多新的冲突性问题，重新思考：法律、道德、文化、哲学的概念，同时需要审视和界定艺术与文化的概念的问题：规定与秩序、真与假、里与外、美与丑等。实际上，他的作品所强调感性比性或性交更重要。在他的表现方式中有着一种感性的东西。他的审美含有一种纯粹性而简明的色情，唤起人内心情感的更多联想或想象。他的身体语言，现在触及具体、敏感、争议的问题。他探索"性"的模糊再现和自由转换"性"的特征，是社会学的而非生物学的。无差别的性，半男、半女、触及另类（Other）的观念的界线。反之，他的社会学理念又表示对达尔文主义（Darwinism）的质疑。（黄　笃）

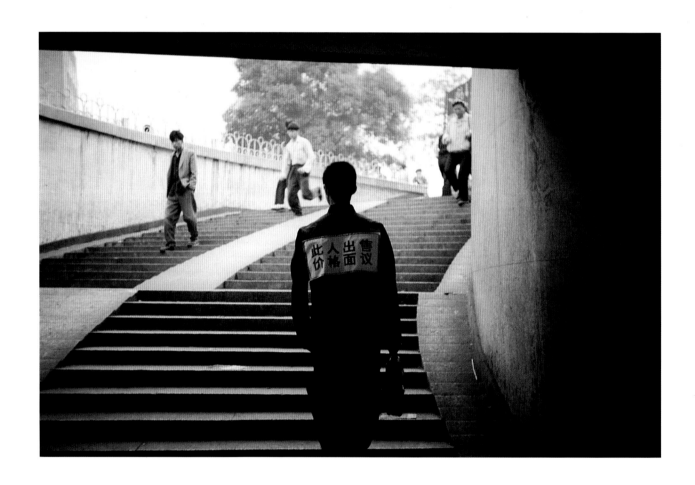

实施（或展出）地：中国北京

　　1994 年，朱发东来到北京，开始实施为期一年的行为。他身穿中山装，背后缝有"此人出售，价格面议"的文字标志，行走于街头巷尾，引起了行人极大的反响，并经常有人出于各种理解与他交谈，询问出售自己的原因，或商议雇佣价格。朱发东对此作品解释道："我觉得这是一个精神物质化的时代，艺术家必须对时代作出反映，这也是我迈向艺术成为生存状态的另一努力。"的确，艺术家将自己的肉身作媒介，直接参与和渗透于公众之中，从而把艺术家在当代文化中的自我反省和批判推到了极致。艺术的行为，以其直接的批判精神和警示的姿态，使艺术与公众在意识中达到沟通。（高　岭）

实施地：中国北京

　　录像作品是将一台小型摄像机用支架固定在三轮车左侧轮子上的一个点上，镜头向外，开启摄录机，然后骑三轮车在街上以自然状态行走30分钟。当车轮向前转动，摄像机随着轮子而作前行圆周运动，同时摄录下旋转的外部影像。

　　我试图通过此种拍摄方式超越摄录机与被拍摄客体的距离感。有意识地、并且主动地蹂躏媒介与在场客体的关系。在摄影操作中，带有主观性情绪的自我视点被强制性地与一种机械的圆周运动和随机的视觉对象相结合，迫使观者按照我设定的行为去观看，并藉此重新审视自我。在视觉主体与视觉客体的双重运动中，熵取得了全面的进展。

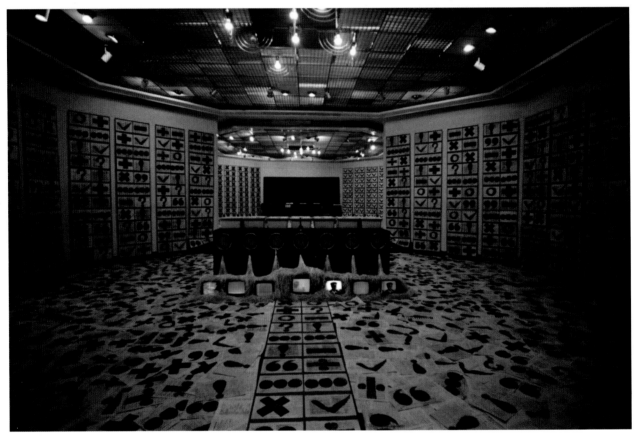

实施地：北京中央美术学院画廊

　　中央美术学院100多平方米的画廊被宋冬用红色和蓝色的＋－×÷以及，。！×√等符号整整齐齐地包裹起来，就连脚下也随便而均匀地铺了一层，细细一看，这些巨大、夺目的符号全部躺在学生的试卷和头像素描上。在这铺天盖地的符号和色彩之中，你体会到的是什么呢？在这里，宋冬注重的是造型和氛围的整体性效果，一贯被学生视为神圣的考试卷被画上了各种符号，在戏谑的同时又会产生一种悲剧感，这种静态的造型也许正是一个符号，象征了宋冬心中积聚许久的一些东西。

　　大厅一方摆有黑板、课桌和书本，这是宋冬的课堂，而另一方则设置了电视机、石英钟、水果和蔬菜。这一切当然是艺术家的作品，但你不要以为它们躺在画布上，每一样东西都是真实的，与你日常所见的一模一样。行为艺术强调的是生命体验的过程，行为即艺术。我们一起来看看宋冬展示的是怎样的行为艺术。宋冬手中的铁铃被摇响之后，展示开始，身披各色长袍的学生们正襟危坐，手握放大镜，开始翻读那厚厚的无字之书。陆续来到画廊的观众可以随意走动，也可以围观学生的表演。又一声铃响，下课了，水流声和鸟鸣声响起，一种回归自然、贴近自然的田园气息充斥大厅。黑板和书都是一片空白，学生们把笔递给任何一位来宾，请他们在任何一个地方写或者画，至此，观众由围观转为参与，很快便有各种随意性极强、理性色彩极淡的"作品"问世。（曹晚红）

实施地：北京东村

　　对当下社会现实和生存状态的关注体现在更多的艺术家的作品中。在不同的艺术家的作品中对生存状态的关注似乎显得更为明确。张洹1994年的《65公斤》把自己的肉身捆吊于房梁上，并用输血管令鲜血淌入地面上烤炙着的托盘中。他的作品都旨在冷峻而不无自虐色彩地将设定环境中的个人化行为作为体验生存状态和感悟当下社会文化氛围的有效手段。（钱志坚）

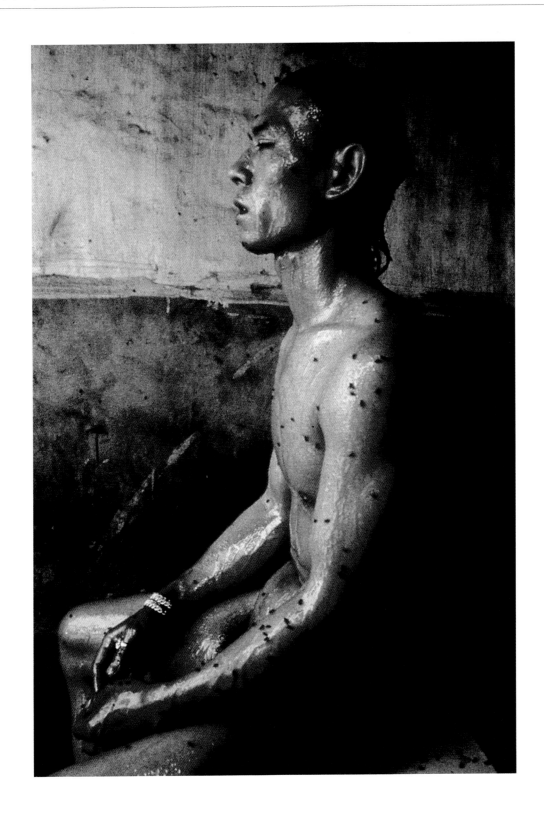

实施地：北京东村

　　我的创作灵感来源于生活中最不起眼的、极易被忽视的事物，譬如像我们每天吃饭、工作、休息、拉屎。在这很普通的日常生活中，体验到人最本质的东西，体验到人的因素和生存环境因素之间的一种矛盾关系，《十二平方米》就是这样产生的。

　　一天中午，我去村里附近的一所公共厕所，发现里面根本无法下脚，于是我只好骑单车去村小队的厕所，当我走进门口，一下子无数的苍蝇迎面袭来，瞬间我产生了做这件作品的想法。

　　我竭力在创作过程中体验存在的真实，当做完这件作品时，我才真正明白我做了些什么，我表现了什么。

实施地：北京家中

　　《营养土》起源于王友身内心十分固执的"家族情结"。有趣的是，王友身的作品在把"家族情结"的私秘体验公众化时，总比他把公众性事件私秘化时更机智，更为自如一些——无论在工作逻辑、话语结构、还是在主题的表达上都是如此。比如父亲栽花的"营养土"很自然地就转换成了王友身的语言媒介，延伸了《我奶奶去世前后》的工作逻辑和主题。比起精神性的激扬文字和高谈阔论来，"营养土"只是一个虚无的存在，一个对生活意义不发生任何影响的小物品，但王友身却在"家族情结"的驱动下，在它原初的日常功能——"营养土"对君子兰生长有助于作者父亲病情的好转——看到了表达的丰富性：对居室公共空间地板砖及水泥预制板的作用，"营养土"迁移对于异地自然环境及人文环境的关系；进一步，主题的表达还可以无限延伸："营养土"在移植到异国环境中将会产生怎样的观念和意义？"营养土"作为一个虚无的存在却构成了表达丰富的《营养土》，在这个意义上，"营养土"是一个伟大的虚无。(张晓凌)

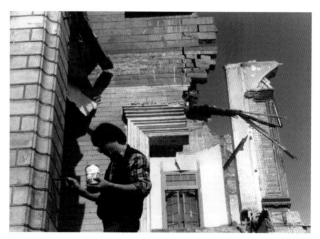
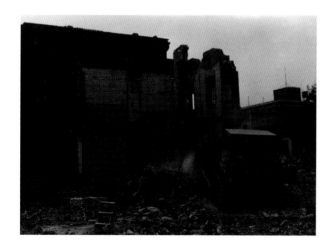
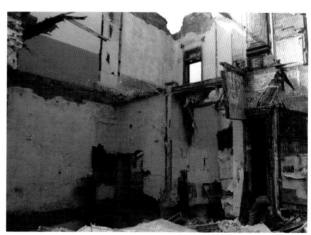

实施地：北京王府井

　　这是一项只存在于瞬间的观念行为作品，但这个瞬间并不是艺术家故意所为，而是因为艺术家把自己的作品镶入社会而导致的必然结果。

　　艺术如何介入社会问题，一直是许多艺术家思考的课题。当我们身处具体的环境时，往往觉得力不从心。1994年10月，我在北京王府井拆迁区实施了以下方案：首先我选择一处拆了一半的废墟，这里原先的建筑是中西结合的古典建筑，我知道新的建筑不会比它好看，但商业的发展，物质的需要又是不可阻挡的潮流，在还没有更好的办法时，面对这种具体情境，艺术家该如何发言一直是艺术家尴尬的问题。我的方式是，用清洗作为象征行为，比如把剩下一半的门，用原来的油漆再刷一遍，重新勾画墙上的缝，以及擦净瓷砖，刷墙等，很快推土机便开始继续拆房，直至将它推平。这个行为给了我许多感受，但最深切的是一种无奈和真实的近乎残酷的艺术及艺术家在社会大潮中的位置。而这种位置的确认又似乎在概念上提供了艺术在瞬间存在的必然性证据。

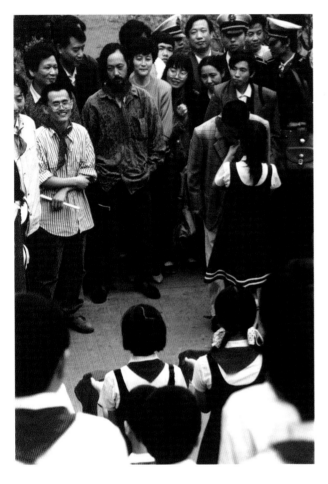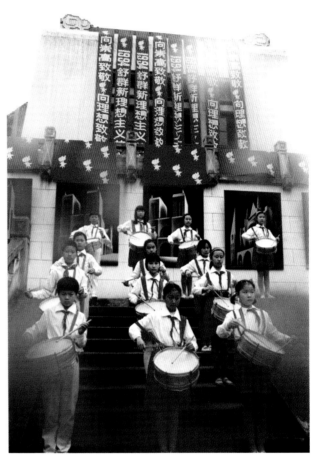

实施地：武汉大学

　　上午9时，观众或参与者被邀请到武大人文馆前集合。人群到齐后，佩带着红领巾的舒群招呼大家走下通往体育场的台阶，台阶铺有绿色的条形地毯，台阶两侧有身穿海军军官服装的学生向观众敬礼。走过约有300米宽的体育场，观众来到通往武大理学院的台阶前，台阶上铺有大红色条形地毯。登上台阶，就到展示"作品"的活动现场。观众的前方是一直通向理学院教学楼的宽阔的台阶，理学院是一幢颇似西方古代城堡式的建筑，两段台阶中间还有比较开阔的平台，"作品"就挂在平台上的石墙上，起初只看见印有星星火炬图案的红布静静地挂在那里，共8块。不久，音乐声起，是亨德尔的《弥赛亚》，随着音乐声缓缓的节奏，8位身穿少先队队服的女大学生将8面"红旗"徐徐升起，于是，人们看到舒群的八幅油画新作，接着，响起了少先队的鼓乐声，鼓乐声由远至近，大约由几十个少年组成的少先队鼓乐队由顶端的楼梯列队而下。在鼓乐声中，少先队员们给每位观众佩带"红领巾"，并向他们致队礼。待这一仪式完毕后，鼓乐队息鼓，广播喇叭响起了《少先队队歌》和《我们的田野》这样的出生于20世纪五六十年代的人最熟悉的少年歌曲。歌毕，"城堡"上方忽然放下十余条红色条幅，上书"向崇高致敬，向理想致敬"，同时鼓乐齐鸣，数千只鸽子与数千个气球随之放飞。最后广播喇叭中再次响起少先队歌曲，在歌曲声中，观众退席。（吕　澎）

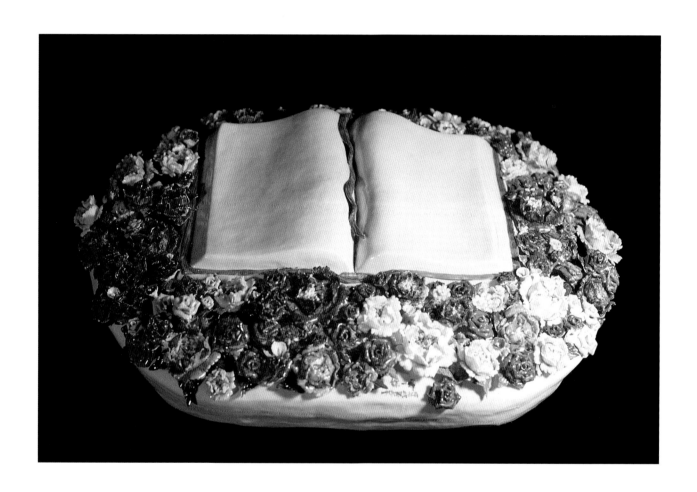

展出：北京云峰艺苑 "大众样板展"

　　"小红书" ——中国几代人的圣经——在今天意味着什么？年轻的艺术家用非常精致的传统工艺陶瓷，回答了这本珍贵的小红书的问题："对我的父辈来说这是一切，对我来说这是美艳和易碎的。"（哈诺德·史泽曼）

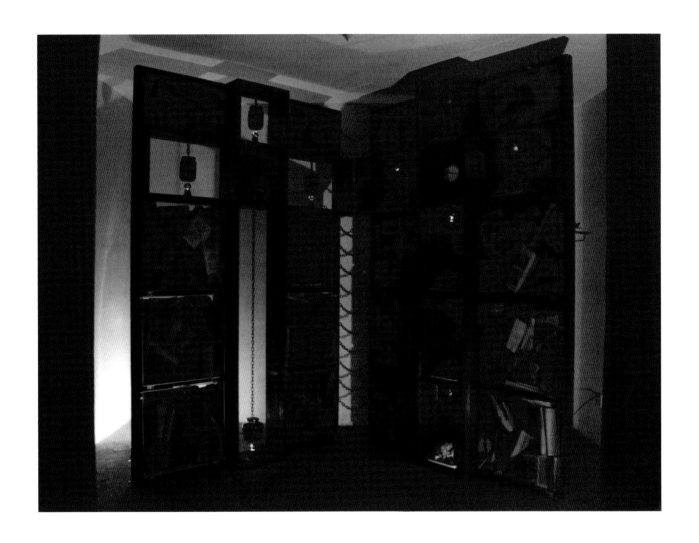

实施地：广州中国进出口贸易交流会 "北京——广州新艺术展"

　　与《大十字架》相比，《福音书》是由纯粹的理性向具体经验的转移，尽管意义的价值是相等的，但理解和接受意义的方式却有大的发展。《福音书》仍然保留了十字架的形象，但这个形象被现成品的装置所围绕，不是作为独立的精神象征来展示的。但是它的存在仍然标示着精神的至尊，它可能指示着终极的价值，也可能象征精神的失落。应该指出，在整个 "大十字架" 系列中，作者以西方宗教的精神象征作为他们所选择的精神象征，在意义的传达上有一定的封闭性，即普通观众不容易根据自身经验或理解作者的主观设定。尽管作者在十字架的展示上营造了一个极有冲击力的空间，即暗示了一个使精神失落的俗美的空间。在《福音书》中隐显的十字架似乎规定了作品在精神上的追求，陈列的现成品构成了一个顺序释读的系列，在这个系列中，一头是文革的物品（红卫兵袖章和文革史料灰烬），另一头是钱币和工业废弃物，无字的闹钟和报纸的纸浆则是时间的象征，是把这两头串起来的历史之绳，虽然作者的原创动机是 "对某种权力结构及其结构中的知识话语的历史性批判"，这种模糊的主题恰恰是在作品自身形成的过程中显现出自己的生命，它不仅使主题走向清晰，而且往往还偏离作者的初衷，生成意义的另一线索。（易　英）

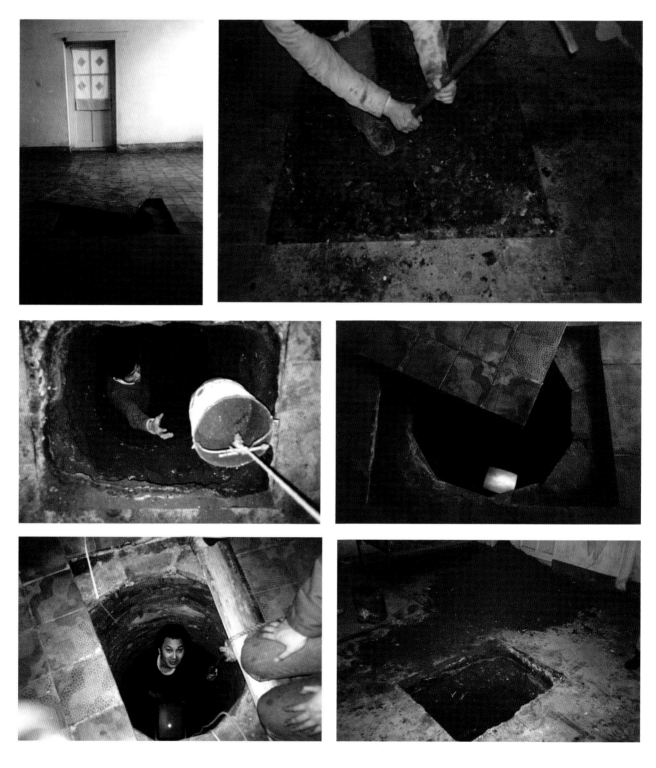

实施地：北京家中

　　《布鲁克林的天堂》把美国人的一句俗语"干吗不挖个洞通过到中国去？"机智地颠倒过来用在了北京。他真的在自家的屋内挖了一个洞，洞的尽头是"布鲁克林的天空"，不过当你痴痴地想要对那边的天空看个究竟时，有一个声音就会问你："看什么看？有什么好看的？天上有点云有什么好看的？"真实地虚拟诱导出虚妄的真实，好奇驱使下的窥视欲所发现的不过是更实在而强烈的无聊。王功新利用技术的装置设计出一个诱发观众无法逃避的参与的陷阱，自己却在一旁冷眼而视。这或许就是他对人和文化的态度，而让人在北京看一个"布鲁克林的天空"的企图多少让人察觉到他对两种文化和社会环境的提示。（钱志坚）

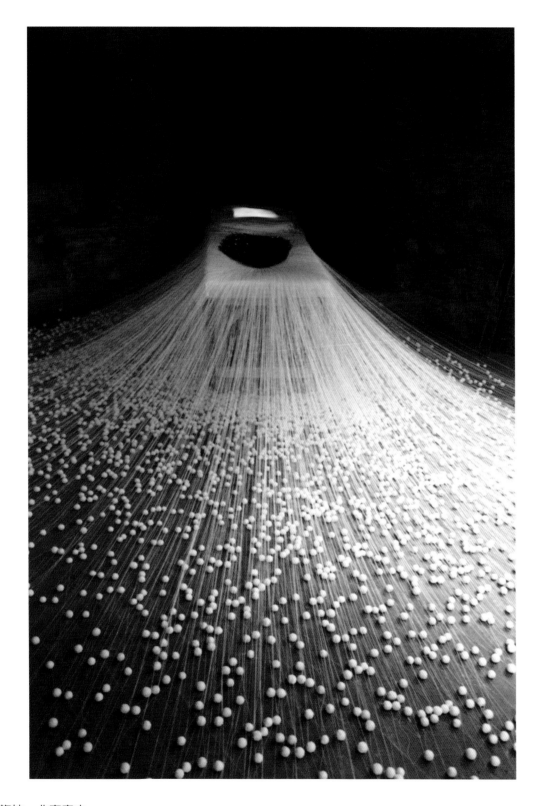

实施地：北京家中

　　《缠的扩散》是用数捆细棉纸缠绕成几千个乒乓球大小的线球，从铺满宣纸、上面密密麻麻斜插着2万多根钢针的床上向四周各个方向扩散开来，用宣纸覆盖在枕头中的监视器中毫无休止地播放着缠绕的过程。原本女性化的棉线由于缠绕和装置的行为后在视觉上倒像是变成了男人的性排泄物，而原来颇为男性化的尖利的钢针在密匝的插放之后反倒看似柔软的毛皮：这不仅是物质形态的改变，而且也暗示着物质属性的转化可能，虽是从两性角度出发，却了然暗示了万物之间相克相生、对立转化的规律和道理。（钱志坚）

实施地：北京故宫西北角亭

　　于故宫博物馆西北角亭恢复原貌之间隙，王蓬独自逗留亭内，四天里（3月17日6时至21日6时）足不出亭，听风啸，观景致（拍照），与友朋交谈非艺术话题（录音）。角亭修复后的10月21日，王蓬携当时所用什物和照片、录音，复入办展。相契相错，亦此亦彼的时空因素，透出人生体验和时光流逝的痕迹。全部过程自视为以东方方式感悟东方精神。

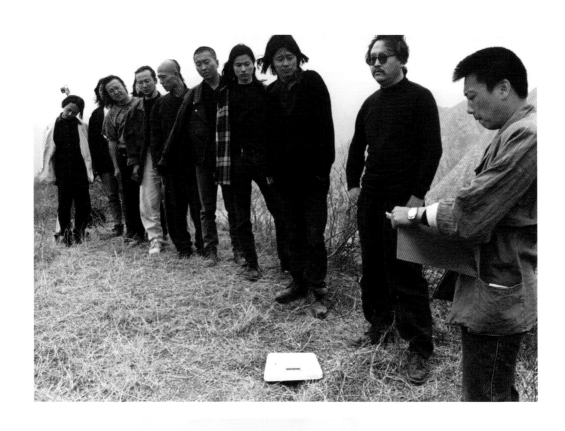

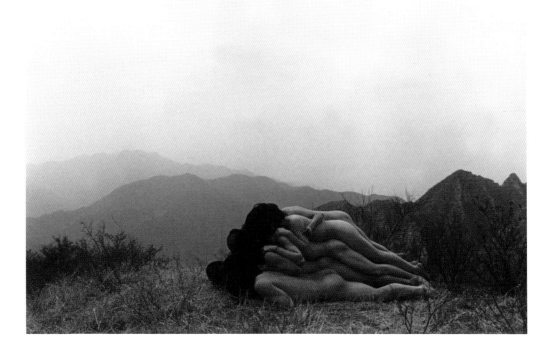

实施地：北京门头沟妙峰山区无名山

　　20世纪90年代初我开始关注人在自然宇宙中的关系，人在生存环境中的处境问题。1994年底有了创作该作品的想法，便作了大量的准备工作，考察了北京附近的外景，如香山、怀柔、门头沟等地，最后选定门头沟妙峰山区的一个山峰作为作品实施的地点。在制定了作品规则、方案和草图后，邀请朋友参与了此作品的实施和完成。

　　在作品中我通过人体组成"人丘"为无名山增高，试图表达中国古老的观念"天人合一，山外有山，人外有人"的道理，同时提出当代人面对宇宙自然、面对死亡的微不足道和无效的思考。

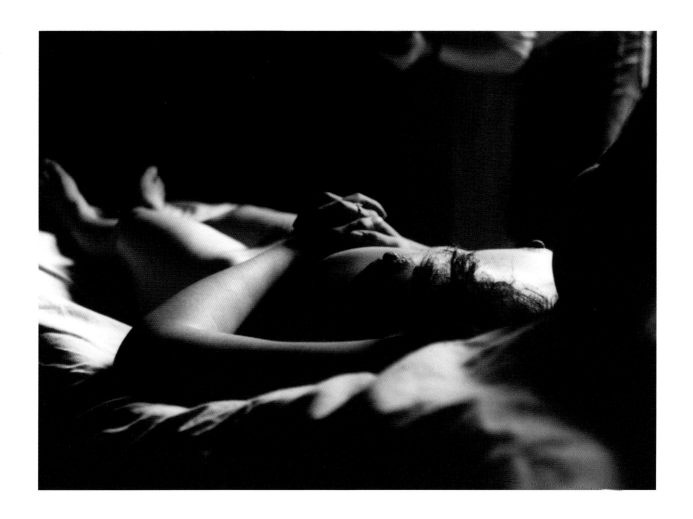

　　《界限》是一次偶发的行为，当时参与的人有艺术家、朋友、小孩。由于这次行为是开放的，而且参与者都喝了酒，他们很难像平时一样控制自己的情绪，一切过程都是未知的。这时我成了道具，参与者在意识与非意识中挣扎，他们在想和做、该和不该之间徘徊。

实施地：广州天河区林和路

　　对于活动因素的追求，使林一林的创作具有明显的行为和表演的性质。也正是通过行为表演，他，还有其他"大尾象"成员，有意识地把"异类的"观念、视觉方式以至文化价值带到与越来越疯狂地朝着标准化的消费社会转变的现实的对抗中。林一林的行为"安全渡过林和路"就是一个极为动人的例子。在这个行为中，他在广州新城的一条交通繁忙的主干街道一旁用几十块砖头砌起一堵墙，又一块一块地把它们取下来移动到墙的另一面砌起来。如此反复，整堵墙被一点一点地搬运到马路当中，再到达另一旁。数小时的劳动，不仅使普通的砖块变成了一堵移动的墙，而且，这移动的墙本身，就像一个令人惊奇的怪物不断地截断繁忙的城市交通，造成一次又一次的交通堵塞。繁忙稠密的城市生活，由于这令人惊奇的中断而出现了一个个空虚的"沿穴"。如果城市景观的急速变动和人们生活的奔劳繁忙是为了应付经济腾飞的要求，那么，林一林所制造的临时的"空洞"则是人们可能略为沉思今天大都市人的本质发生了什么变化的时刻。在不得不应付越来越快的生活节奏，越来越严厉的标准化以及越来越多的信息轰炸同时，人的存在正进入一种越来越不稳定又越来越自由的过渡状态，或者用 John Rajchamn 的说法，一个当代的都市人正从"某个人"变成"任何人"。人的身体由此成了永远运动中的、不确定的、向他人开放的存在。而林一林搬运通常被认为应该根基稳固的砖墙的行为，印证的正是 Rajchamn 的"预言"："一旦我们放弃生活，世界应当是根植于土地上的信条，我们就可能认定离开根基再也不是存在的焦虑和绝望，而是最终让我们能够运动的自由和轻松。运动和不确定性是相属的：二者不可缺一。"（侯翰如）

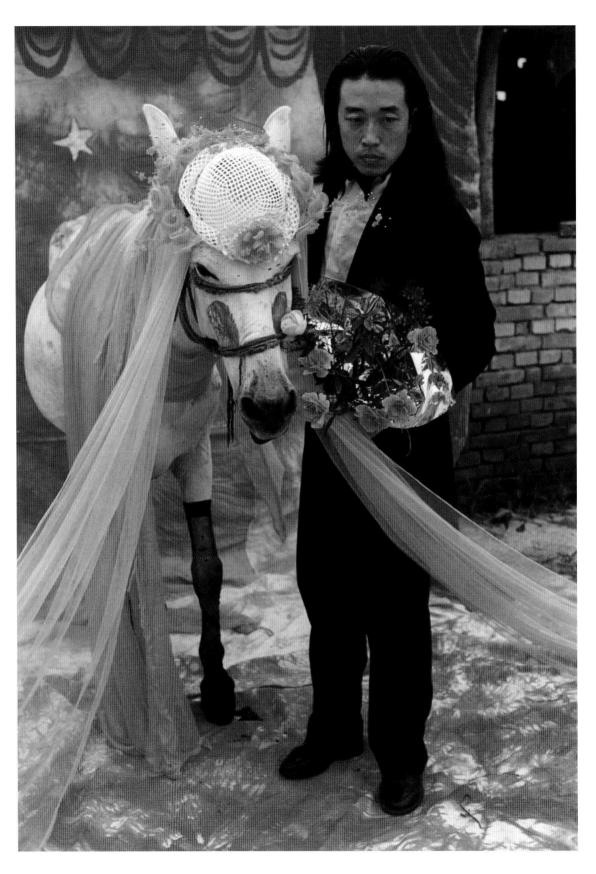

　　《娶头骡子》表现了作者对社会问题直接批判的态度，西装革履的艺术家与身披婚纱、浓妆艳抹的骡子举行隆重的"婚礼"，一切的理由也许只是"结合"，它以"事件"和视觉的方式直呈了现实的荒诞和扭曲。（钱志坚）

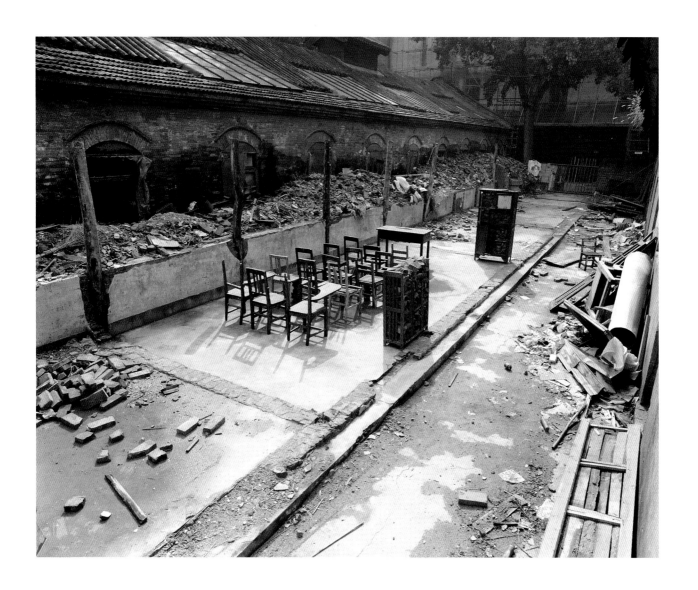

实施地：北京王府井中央美术学院旧址 "开发计划展"

　　作者隋建国将原中央美术学院美术史系的一间已经拆毁的教室地基清理干净，再找来破旧桌椅、书架，按拆毁前原状摆放，桌椅、书橱被拆房拆下来的碎砖石填满。废墟的背景是正在建设中的新东安商场的钢筋混凝土大厦。隋建国用废旧的课桌椅和学生的雕塑习作等现成品分别构筑他的《废墟》和《庆典》，虽说在现场氛围中难免流露出留恋、感伤甚至微弱的抗争情绪，但更多的却是对行将不再的现实的最后默认。（钱志坚）

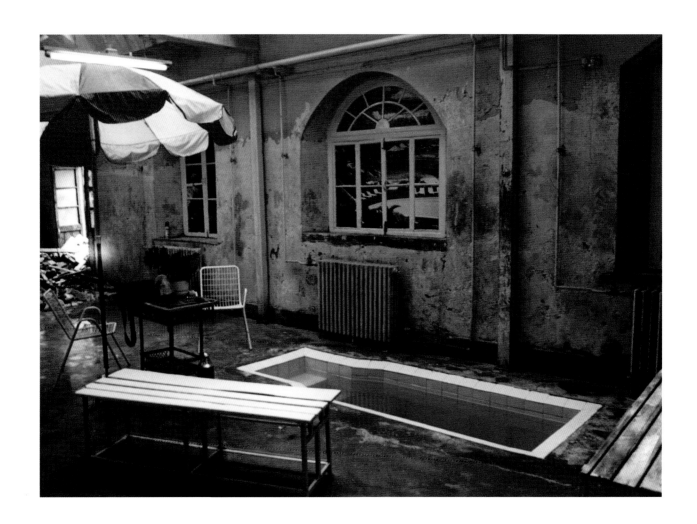

实施地：北京王府井中央美术学院旧址 "开发计划展"

于凡将原中央美院雕塑系教室改造成了《美景》，有游泳池、巨大的太阳伞、休闲椅、茶几和茶具，窗户外面是十分美好的景色，正在消失的教室被幻化为短暂的休闲胜地，浪漫情调的洋溢其实终究无法驱赶一个现实的逼近。（钱志坚）

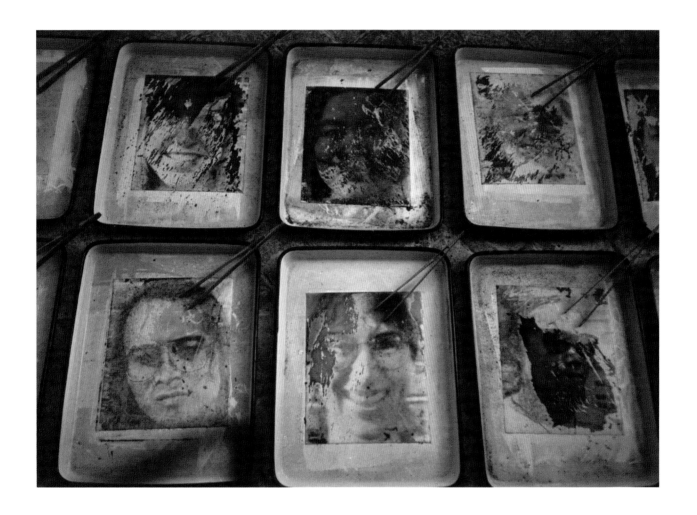

实施地：成都府南河

　　戴光郁实施的作品《搁置已久的水指标》，是将250cm×200cm木制宣传栏固定于西南重要城市成都的街边人行道上，将30平方米宣纸裱于宣传栏前地上，再将12张黑白摄影头像浸泡于盛有污水的医用方盘内，课桌放于医用方盘左侧，桌上陈列水样（被污染的河水）及样水泡的茶和饮茶水杯。随着时间的流失，人们发现那些原来清晰可见的图像渐渐被腐蚀，直至最后消失。它以最简单直观的方式来表达关于社会与人类问题的艺术，通过常识为观众所理解。

　　20世纪90年代中期，戴光郁的工作重点主要集中于生态问题，他围绕着"水"的主题在拉萨河、都江堰、成都府南河边连续三年实施了自己的作品。用行为艺术、装置艺术等方式表达了艺术家对环境、自然、生命及精神的关注。艺术家把头侧放进冰冷刺骨的拉萨河所实施的行为作品《倾听》，也是一件运用东方智慧的作品，同样表现了对于自然的关怀，给观众留下深刻的印象。

　　以东方智慧和视觉经验为艺术创作母语，构成了戴光郁作品基本特征，上述作品尤其典型。（吕　　澎）

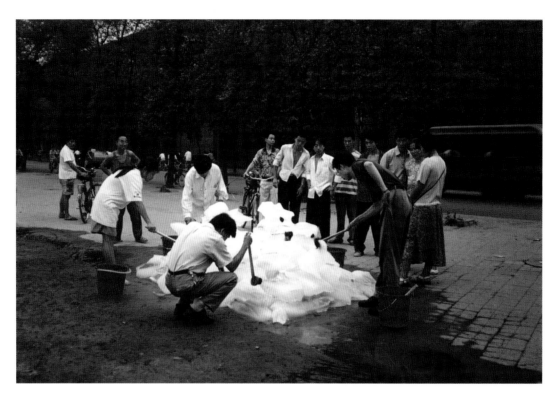

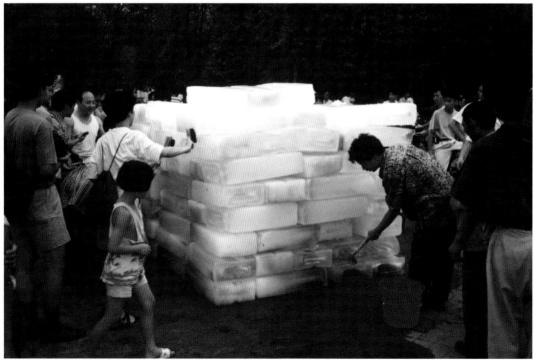

实施地：成都府南河 "水的保卫者展"

　　作者将被污染的成都府南河河水取出运至冰厂冻成冰块，然后运回到取水的河岸边放置，由作者与过路行人一起用清水刷洗此 "河"，两天后洗完，冰块的体积为10立方米。环境污染无论是在这里还是在中国其他地方都是一个问题，这是这一行为艺术不言自明的主题，但尹秀珍却避免在这一争论中运用简单的批评，即那种用连篇空话表明自己的态度的做法，她在她的艺术中所营造出距离感和荒谬感，使她在这一问题的争论中赢得了一种令人陌生的，却极具说服力的立场。（摘自 "半边天" 中国女艺术家展览图录）

实施地：北京当代美术馆"三人工作室第二展"

　　成立于1995年8月的三人联合工作室（隋建国、展望、于凡）旨在将社会作为其艺术实验的空间，以艺术的方式对与自身相关的公众问题作出公开的反应，并在与社会的对话中探寻艺术的可能性。在世界妇女大会期间以分别与他们有密切关系的几位女性的生活经历资料完成的《女人·现场》，不仅是其宗旨的实现，也是他们对社会和文化问题的态度：既不反对，也不赞同，而是以自己的方式去认可。（钱志坚）

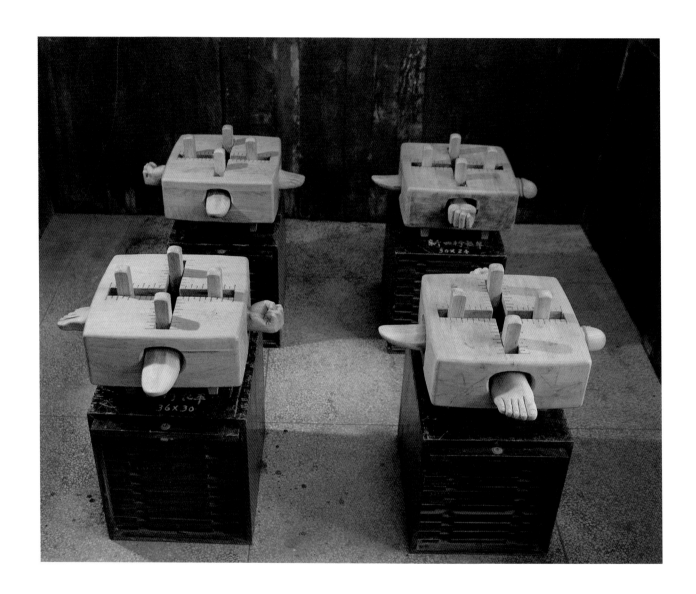

展出：北京中国美术馆 "首届当代艺术学术邀请展"

　　作品试图从微观的、个体的角度提出人与人、人与社会的角色关系。"2000 型操纵器"由有刻度的器身、操纵杆、雕刻成型的手、脚、舌及生殖器象征物组成，操纵者（观众）可根据需要前后左右伸缩移动。连接操纵杆的手、脚、舌、生殖器其实就是操纵者的替身，这些被肢解的替身既是写实的，又是象征的。迄今为止的人类社会中，男人与女人、强者与弱者，始终体现为操纵与被操纵的关系。

　　作品无法预设人的生活尺度，也无法确定个人的存在方式，仅在唤起人们的共同经验，引发人对自身行为的思考。观众（操纵者）可以在一个貌似操纵的器具上体验操纵的自得感和被操纵的无奈感。操纵与被操纵已成为当代人类无法逃避的行为特征。

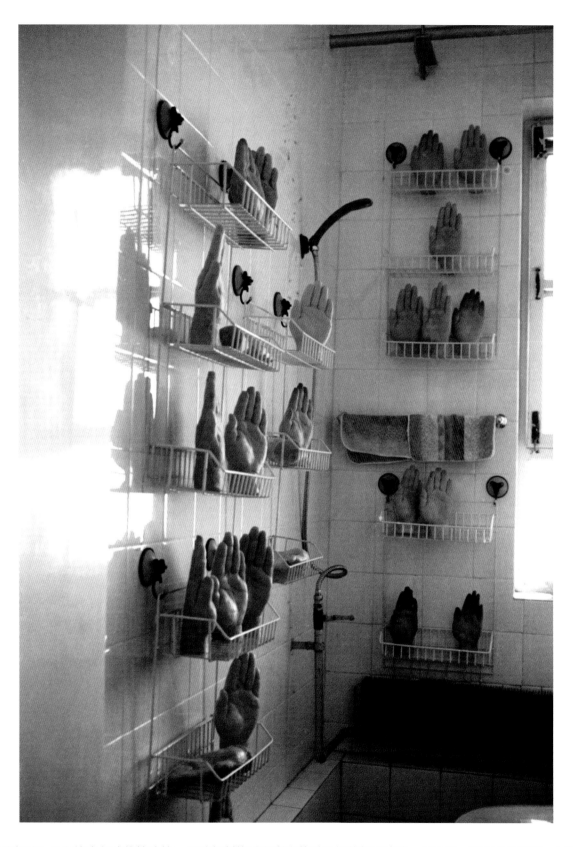

　　"香皂手"具有埃舍尔式的悖论性，通过复制的手和真实的手之间的相互清洗，揭示了一种观念和真实。"香皂手"象征性地演示了一种真实和原型之间的关系，作为身体模型复制品的"香皂手"与真实的手进行一种观念层次的组合和相互作用，最终通过制作和行为演示方式揭示出一种观念形态。"香皂手"在作品的形态设定上具有一种极其纯粹、明确、简洁的风格。（朱　其）

	O	A	B	C	D	E	F	G	H	I	J	K	L	M
A	烤	KOUPE-PIA	DCLIK-ANG	肉	(DOLMA-DHAKLA)	IKONG	串	配	配	配	料：	料	料	
B	馅	½	400	(牛	杯	克	肉、	大	菠	羊	米	菜	肉	
C	(切	2	肉	碎)	个	(或	2	洋	牛	瓣	葱	肉)	蒜	
D	黑	(切	选)	胡	碎)	300	椒	1	克	¼	汤	干	匙	
E	盐	勺	(任	1	鲜	选	大	薄	300	汤	荷	克	匙	
F	炙	只	皮	烤	西	1	用	红	升	油	柿	棕	作	
G	配	蕃	1	料	茄	勺	(除	酱、	干	油	盐、	胡	外)	
H	合	葡	黍	在	萄	螺	一	藤	盐	起、	叶	100	然	
I	上	法:	调	腌	洗	羹	制	净	小	45	葡	龙	分	
J	的	沸	料	肉	水	调	馅	中	味	捏	3—	然	成	
K	铁	在	大	扦	凉	约	上，	水	40	在	中	分	炙	
L	烤	用	下	时，	热	牛	不	水	腿	断	洗	加	转	
M	往	大	净	肉	米	的	上	1	蜗	抹	个	牛，	油、	
N	肉	柠	钟	串	檬、	选	从	调	好	铁	味	洗	扦	
O	下	胡	菠	配	椒、	菜	以	每	叶	法	次	切	国	
P	些	叶	再	欧	上	将	芹、	加	肉	椰	一	类	汁	
Q	块	另	烹	鱼	一	调	1	个	15	杯	切	分	柠	
R	胡	至	胡	椒	半	椒	1	透	粉	个	明	小	椰	
S	1	少	螺	杯	许	和	温	水、	Maggi	水	将	盖	1	
β	成	把	分	小	一	钟，	粒)	个	加	水	盘	上	汤	
T	1	加	搅	汤	水、	拌	勺	鸡	并	普	块	适	通	
U	个	煮	分	去	熟	钟，	皮	配	搅	去	料	拌	子	
V	(切	只	碎)	鸡	coentro	木	6—	薯	芹	8	粉	菜、		
W	作	辣	状	法：	椒	俄	把	粉	式	鱼	½	酸	先	
X	盐	克	克	和	洋	牛	黑	葱	肉	胡	15	500	椒	
Y	个	盐	个	小	15	葱	时	克	头	后	木	工	用	
Z	温	用)	根	水	150	香	一	毫	菜	起	升	1	用	

—40—

　　新刻度小组更多从理性的角度以观念艺术的方式去探讨和体验人的基本存在方式和人与人之间的关系问题。他们通常借助并不具有太多视觉意义的文本或装置、行为来呈现他们的艺术观念。新刻度小组对观念呈现的强调大大超过对作品视觉意义的重视，作为传达和交流观念的依据的所谓"原作"在观念完成后就不再具有存在的理由，因此，所有原作都应当被销毁。小组从成立到解体本身也意味着一个观念的完成，这个观念就是通过合作取消任意的个人化行为和个性，个体服从和遵守共同的规则，以解析的方式求证从A1 ≠ A2 ≠ A3通过合作最后达到A1=A2=A3。作品的展示方式应当是在艺术语境下的阅读而非陈列，只有通过阅读才获得接近观念的可能。因此他们参加在西班牙举行的"来自中心之国"的展览作品《解析5》，将文本中的汉字翻译成当地某一民族的文字，并将其放置于当地书店中参照当地书籍价格出售给读者阅读。这个小组从1991年成立（此前称解析小组，人员变动后改此名）到1995年解体，完成了一系列以《解析》为名的作品。这个小组的成员王鲁炎、陈少平和顾德新在集体作品之外也有不少个人的创作。

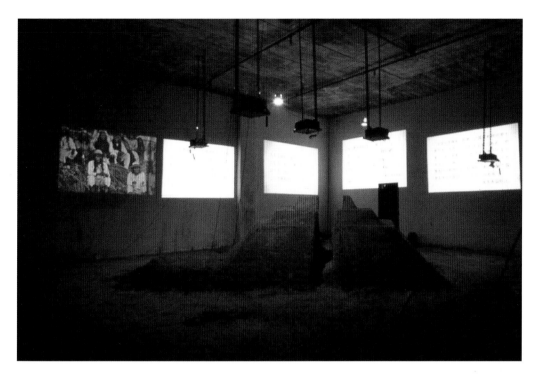

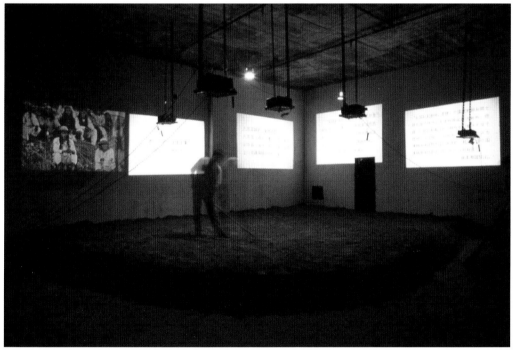

展出：广州 "可能性：大尾象第五次展"

　　作品的材料是取自展出地区的 20 立方米的泥土和 5 部幻灯机及 100 幅幻灯片。

　　整个作品的实施是一个不断变化的过程。在全部展出的时间里，自动幻灯机依次、循环不断地向背景上投影。有 65 幅幻灯片是文字的，主要讨论土壤占有权问题，从证明土壤占有权，引申到土地占有、领土占有的国际法问题；同时投影的另外一部分文字幻灯片是一些历史上的人的言论，如：尼采、海涅、金斯伯格、卡夫卡、罗兰、巴特等；另外同时投影的还有一些历史图片、航摄图片等等。

　　在 5 部幻灯机自行不断地工作的同时，作者使放在前景的 20 立方泥土不断改变形态，最初呈现一个类似金字塔的造型（马斯塔巴），然后开始切割这个形状，不断地切割，结果使之成为一个厚约 20 厘米覆盖整个展出空间的、平的泥土造型。

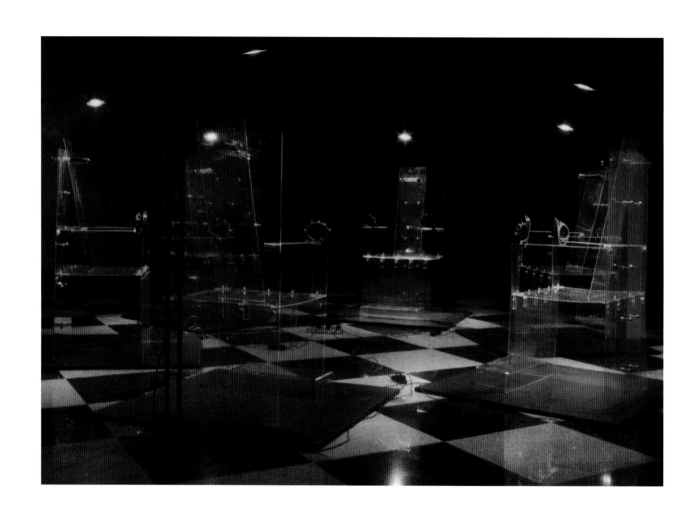

展出：上海刘海粟美术馆 "以艺术的名义：中国当代艺术交流展"

《谎言时代》用透明有机玻璃和不锈钢螺栓制作组接成 "电椅" 造型，并用带铆钉的皮革扣带制成腕套和脖套。将六只椅子围成5米直径的会议圈坐状，每椅配一架聚光灯，以营造权威神秘氛围。在展览现场中，观众因某种虚幻和不确定美丽光影的吸引而自由进入圈坐场，又因意识到落入陷阱和圈套而逃离并警觉审视。作品以此 "美丽的陷阱" 疏离权力话语的虚妄和政治神话的欺妄。当谎言成为工具，审美行为和存在的真实性仅存于虚幻一瞬——美丽是有毒的蜜汁。作者确认，对诸形式审美和道德神话持警惕疏离态度，同样是更新自我认知和审视社会心理环境的有效形式。

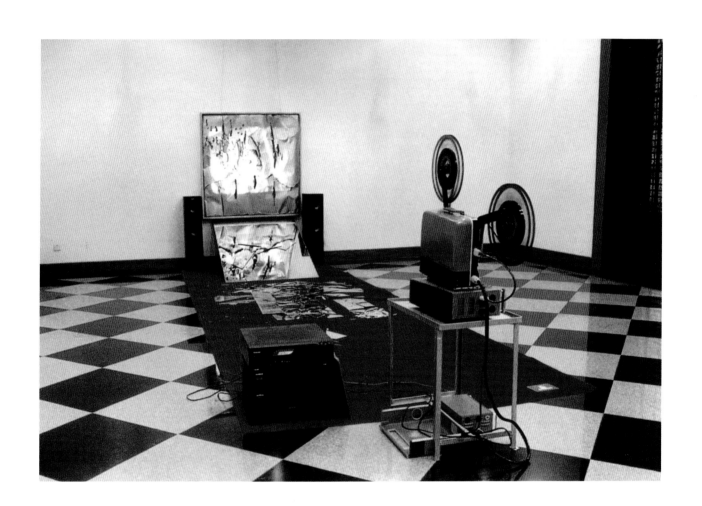

展出：上海刘海粟美术馆"以艺术的名义：中国当代艺术交流展"

《主题互换》是在一破碎的铝制屏幕上投放一段30分钟的南美洲珍奇动物的影片，然而音响传出的却是美国枪战片的声音。我想表现的即是这种美与暴力之间的某种不清晰的关系。在现场中，作品的暧昧性使人的视觉与听觉有一种错位的和谐，加上周围镜子对影片的反射，使得影片的信息大为流失。故而，观众无法按照约定俗成的读片方式进入现场。只有在现场顺其自然的进入，观众才能把这些视觉和听觉的错位信息进行重组，从而每个观众都不同程度地、人为地参与了关于对"美与暴力"的妥协与抵牾。

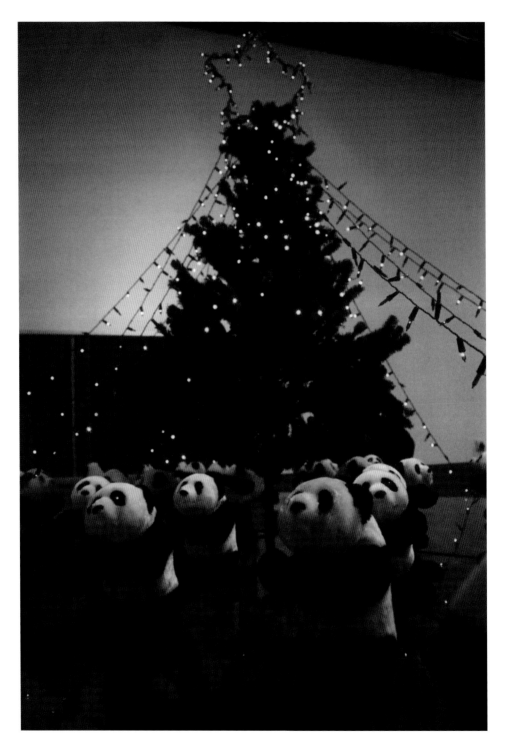

展出：上海刘海粟美术馆 "以艺术的名义：中国当代艺术交流展"

　　《小乐园》在1996年所显示的感性、艳丽粉饰的色调、迷醉及 "逃避痛楚" 的美丽视觉在20世纪90年代末已成为基本的社会文化格调，甚至比之更为癫狂。但这个作品前瞻性地准确捕捉到了中国社会在20世纪90年代的心理趣味、道德体验和自我方式的微妙改变，这一改变是根本性的、潜移默化的，以至于我们的思想意识和描述还未跟上，内心的一切就以个人方式开始变化了。

　　《小乐园》也是在 "新刻度" 小组结束后陈少平个人存在方式的一个转折，由通过象征性的知识游戏所进行的自我解救，转向对心理视觉的揭示而最终呈现出美丽影像背后的意识形态性，从而真正进入一种后现代性，即强调作品表层的公共分享经验、侧重社会性视像在具体层次的展开并揭示变动之中的事物。在根本上，它反映了一种后知识分子式的对后政治社会的正面理解和建设性反省。（朱　其）

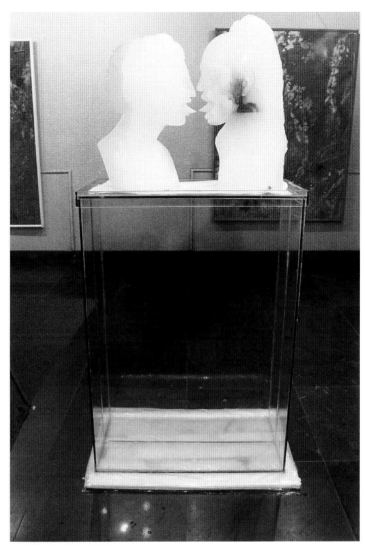

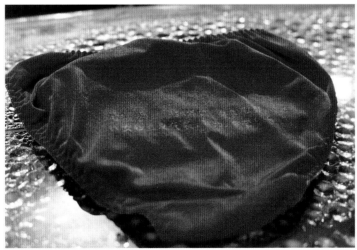

展出：上海刘海粟美术馆 "以艺术的名义：中国当代艺术交流展"

　　以冰塑造萨福和麦当娜胸像，冰融化后露出隐藏在冰里的两件女人内裤，内裤上的内容是：萨福（公元前6-7世纪）古希腊女诗人。哲人柏拉图称她为 "第十位艺术女神"，据说写过九卷诗，留在世上的却只有两首诗和一些残章，她的作品几乎被中世纪基督教会烧光（摘自《西方古代诗集》）。麦当娜，1958年生，美国女歌星。20世纪90年代女权主义代表，权力、荣誉的象征（摘自《流行歌集》）。

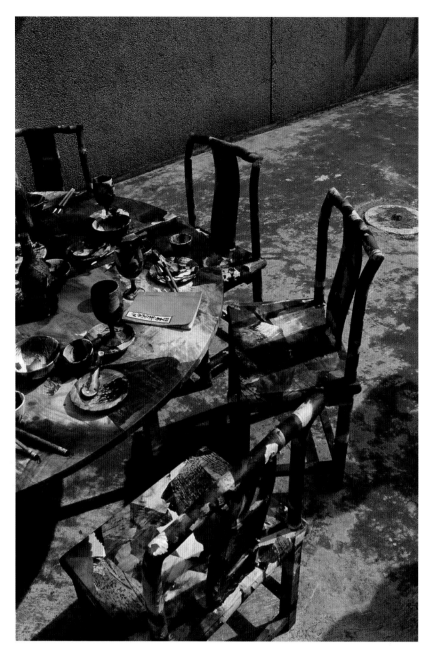

实施地：上海复旦大学

　　王天德的近作《水墨菜单》提示了当代水墨艺术进入到这样一个问题领域的可能性：即水墨艺术如何摆脱媒介论和形式思维的束缚，以本土方式进入到观念艺术层面。

　　《水墨菜单》来源于"文化餐桌"这样一个基本的命题，它既与"民以食为天"这一东方式的生存概念有关，也与当代文化的世俗特性和波普形态有关，《水墨菜单》意在揭示这两者间的历史和逻辑上的"文化"联系。《水墨菜单》由这样两组图像志构成：一组以水墨画包裹的中式餐具（筷子则由毛笔这一书写工具象征或替代）；一部由古体诗集改造而成的菜单，改造方式是，以中国标准的朱砂御批的方法将诗句中的部分内容转译成"菜谱"。作品的"美刺"特征是明显的，甚至过分的讥讽方式使其染有某种文化虚无主义的色彩，但它提示的问题和问题方式又无疑是严肃的和内省性的。从意义范畴看，这件作品进行了水墨艺术由经典化文本（诗集）向世俗化文本（菜单）的转换；官方话语系统（御批）向民俗话语系统（菜谱）的转换，以及历史向度（水墨、书法）向当代问题的转换，它提示的问题是双向性的：既批判了传统文化文本的保守性，也提示了这种文本直接进入当代文化语境的可能性。由于王天德在这一作品中采取的方法不是形态学的，即不是对水墨艺术的具体语言媒介（笔墨造型或文字）的批判和改造，而是从观念层面、整体性地提示了水墨艺术参与当代文化问题的可能性，所以，我们只能在"观念水墨"这一意义向度上理解和解释这一作品。（黄　专）

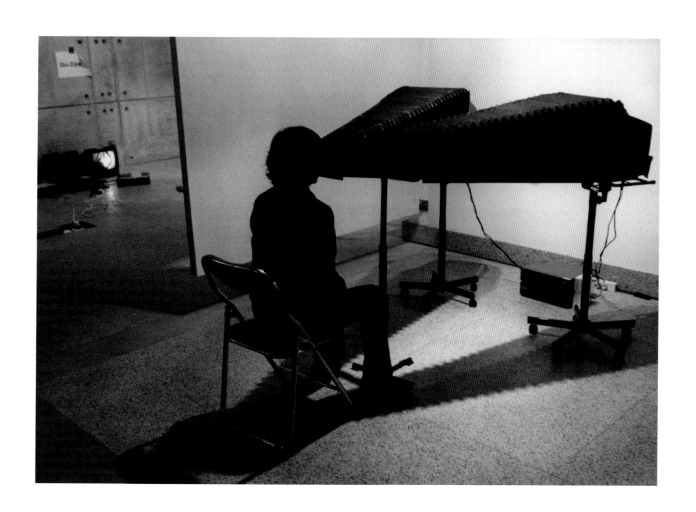

展出：杭州中国美术学院 "现象·影像 '96 录像艺术展"

　　"视力矫正器—3" 是由两个视觉通道将观看者的双眼分开引向两个观看对象（电视），这两个屏幕图像的内容既相关又相悖，它们有时处于 "连接" 状态，有时又 "断开" 了彼此关联，甚至出现相互矛盾的并置，而两眼由于各自获取不同信息，迫使大脑努力去拼合这些图像以寻找它们之间的逻辑关系。眼与脑在处理这些信息中经历了 "看" 的困境，作品也就实现了对观看者的 "视力矫正"。该装置的设计力求符合医疗器械的生理学要求，它的高度和距离都恰好容纳一位接受视力矫正的人。

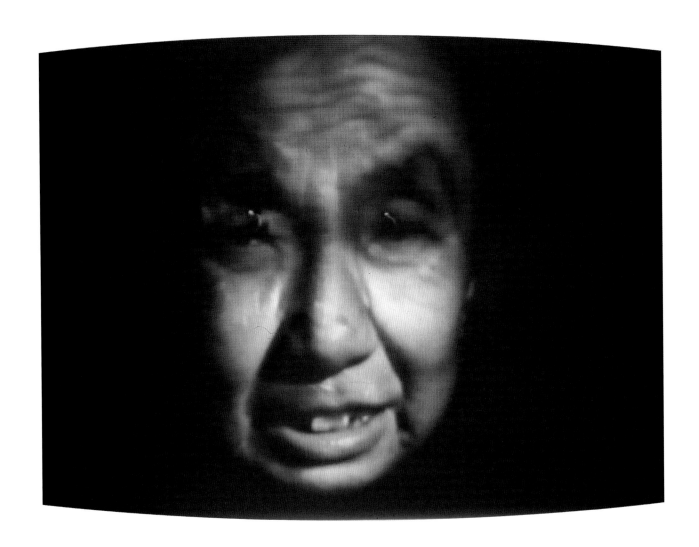

展出：杭州中国美术学院 "现象·影像 '96 录像艺术展"

　　这第一件公开展示的录像作品标志着李永斌 "脸" 系列的开端，确实，人的脸是艺术家迄今为止所有录像作品——包括最近的网络互动计划（http://nettrash.com/users/face）——惟一主题，这是因为脸与其说是私人财产，不如说是文化产物，而李永斌的脸实已超越自传叙述，而成为代表其他人、整个民族乃至宇宙的能指物。在这件作品中，一个老妇人的脸被幻灯投影在艺术家自己的脸上，而新的晃动着阴影的轮廓不清的脸——不属于任何人、或属于一个新人、或属于一个双重人格或人格不确定的人——占据了整个画面。它以其催眠式的、空洞但又揪夺人心的强烈眼光从黑暗中直面观众。录像长达 36 分钟，在这 36 分钟或更长的时间内，笔直坐在镜子前一凳子上的艺术家应该忍受幻灯投影机耀眼灯光以及酸痛四肢的挑战，以便尽量保持不动，以此来维持他在老妇人脸上发现的自己的位置。看着从自身脱离的、在镜中反射的形象中客体化的不可回避的不适，那一专注的、既是内省又是外视的、而且经常迷失在虚无中的视线出自一种肖像审视式的眼光，似乎对于轮廓的确定被艺术家视为理解自己内心和灵魂的最后一把钥匙和对于他最为关心的问题的惟一解答，这个问题是：我是谁？（汤　获）

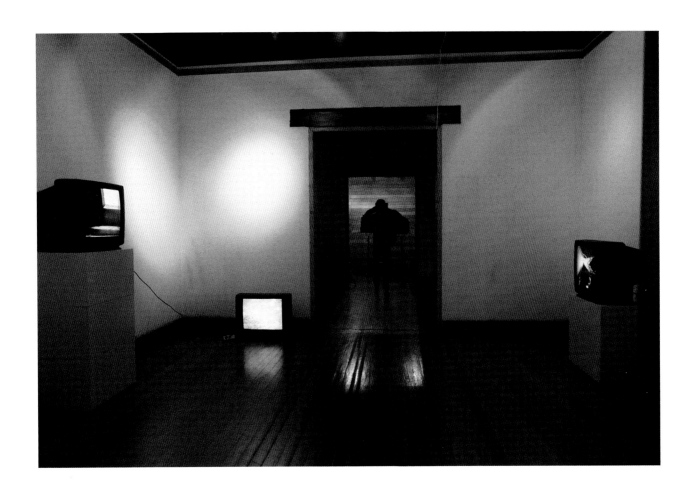

展出：杭州中国美术学院 "现象·影像： '96 录像艺术展"
　　在《完整的世界》中，声音被容括在空间中，四台监视器各靠一面墙壁放置，屏幕朝向中央，造成一个被一只虚幻的苍蝇所骚扰的空间。苍蝇不时落入四个静止画面中的一个——窗框的一角、一只鱼尾、墙壁、地板——嗡嗡声随即止歇，待苍蝇飞走重又响起。在此时作用的是动与静的比对，闻其声而不见其形的恼怒，观众很投入地四处寻找苍蝇，显然对于他们所置身的外部世界与那匣里乾坤之间的界线恍若不觉。（凯伦·史密斯）

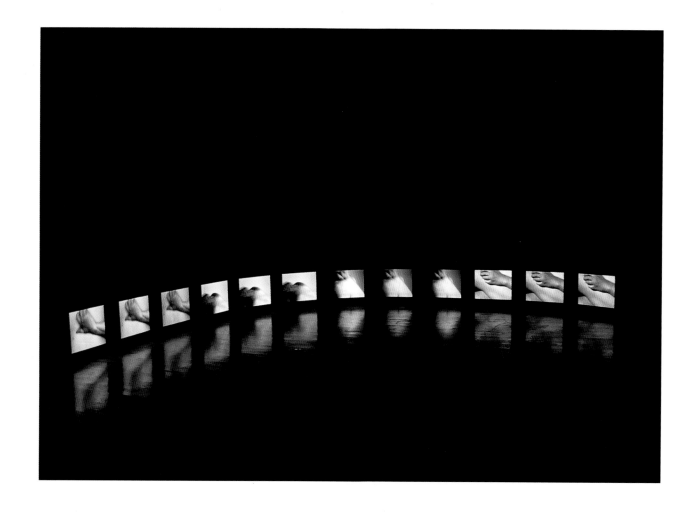

展出：杭州中国美术学院 "现象·影像：'96 录像艺术展"

　　搔痒作为一种身体经验，是人所共有的。通常它被看作是私人的、不雅的或不经意的，但在很大程度上，它并非是纯身体的动作。

　　当被用多个电视画面通过不断的机械重复展示出来，这种经验开始变得含混不清，并使愉悦和焦虑并存。

　　我所感兴趣的是搔痒可能引起心理或生理的反应。这种反应代表了人所具有的深刻的共性。

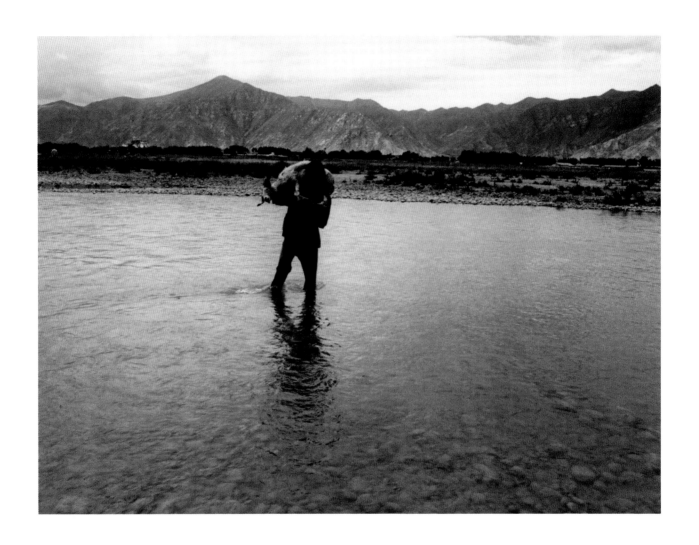

实施地：西藏拉萨大桥上游

　　背羊过河即为渡，有普渡众生之意。杀羊即为超度，有轮回之意。通过血和暴力，能刺激人想到自己的同类。与宗教不同，在神面前，人和羊都是祭品。我们都看麻木了！成群的羊死在我们刀下，因为我们有绝对的理由——吃！但在此时，在这个艺术的层面，人和羊平起平坐，杀羊无异于杀死我自己！

　　意外情况：由于北京艺术家宋冬的强行介入，打破了原作品的规定情境，他实际上成了这头羊的代言人。面对突然的变化，我找不到除艺术之外非杀不可的理由，而这恰恰就是这场得不到答案的争论的焦点。更何况他用自己的身体护住这头羊，我能对他下刀子吗？

　　我知道他是出于善，我最终的目的也是撼醒人们的善，尽管我时时为暴力所陶醉。

　　原作品只是一种个人行为。现在扩大了，所有在场的人都成为介入者。所以，我不得不面对这种即发性的场景作出即发性的决定——放生！

　　这头羊像脱缰的野马，劈河西逃，奔向自由的原野。这一幕使在场的人感慨万千。

实施地：河南省新安县北冶乡

　　合影是一种公共关系的呈现，比如，我选择不同的人群合影，首先，我要考虑这个群体能够相处一起的合理性。一群农民无论如何也不可能同一群学者或工人在一起合影（"文化大革命"运动时有这个可能）。这是由于他们各自的社会分工、生活习惯、世俗地位的不同。同样，百人的集体合影，还体现出现时代人们相互之间的亲情关系。我想这种集体合影的方式在美国很难办到。因为美国人的个性精神，是相互独立的。而中国现实社会的基础，仍然是以原始的群体观念为主导，虽然，这一切在开放之后发生了较大的变化。相信，这种合影方式，会成为现存社会结构中的独特性，而不会长久。

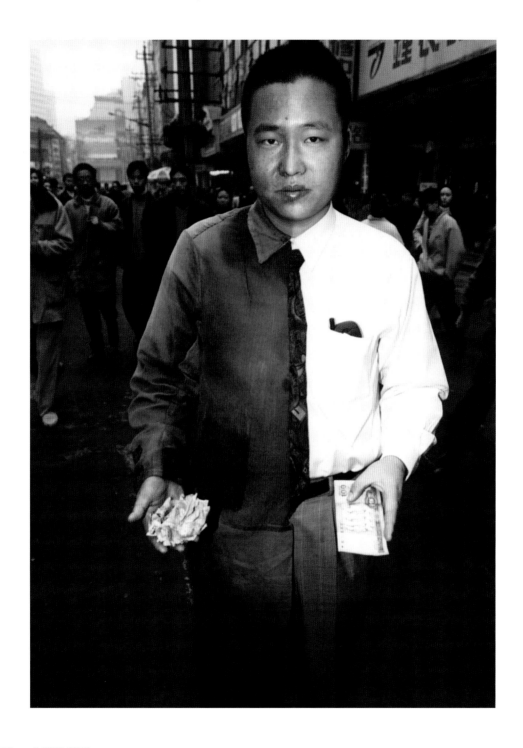

实施地：成都春熙路

　　《一半白领，一半农民》是罗子丹"白领系列"较为突出的一个作品，他虚拟了一个表面对立的结合体，把"它"导入大街小巷做出种种既现实又虚幻的举动——"它"在假日饭店用"农民"的袖子精心擦拭着总台进口大理石台面；停在马路中央公然抖落"农民"那只鞋上厚厚的泥，同时炫耀着"白领"那只熠熠生辉的意大利皮鞋；在名表城戴上一只价值230万元的嵌钻手表顾影频频；在新华书店，"白领"抽出手机天线轻快地划读一本《辞海》：肯德基里，"白领"颇有风度的进餐，而"农民"凑近薯条和沙拉的手却慌张无措；车流中"它"怡然的坐在三轮车上兜风，瞬间又莫名的充当起三轮车夫……《一半白领，一半农民》所承载的观念远不止表面的阶层问题，更深层的以本土，当下的角色凸现了整个人类进程关于"固欲"，"肆欲"的人性矛盾之根本。

　　在罗子丹若干次公开的表演中，他总能把一个东方人平时所积攒的晦涩、中庸以协调、透明的方式在现场释放出来，使其与中国初期观念艺术过分靠拢西方的方式拉开距离，积极探索并创造着本土经验化艺术。（陈鸿捷）

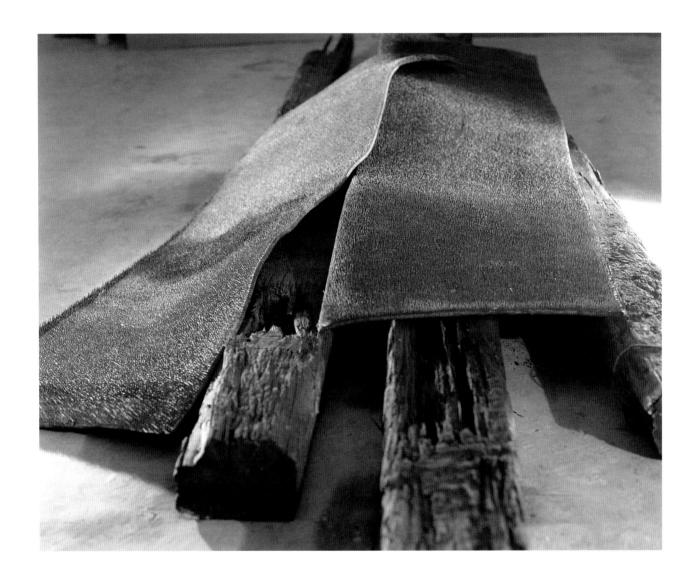

展出：北京中国美术馆 "首届当代艺术学术邀请展"

　　当我把一颗颗铁钉钉入我在热电厂找到的从运煤通道上拆卸下来的橡胶运输带上时，随着铁钉密度的增加，我逐渐感受到愈来愈深的震惊：橡胶带以它无比的承受力将铁钉的侵入吸纳入自己的身体，当这种吸纳与承受达到饱和的时候，——像浸在显影液中的相纸——变化渐渐地、然而也是坚定不移的呈现了出来。

　　铁钉与橡胶带，两个完全不相干的事物，经历了攻击与承受的相互作用并达到极限后，产生了意想不到的转化，成为另外一个事物——一个兼具柔韧与坚利的、暗含着攻击性的新的事物。

　　橡胶带借助铁钉，从一个被动者、被攻击者，变成了一个主动者，一个攻击者，尽管这种攻击与主动仍然是内敛的、含蓄的。远远地看去它仍然保持着橡胶的柔性，密密的铁钉甚至给人以毛茸茸的感觉，吸引人用手去触摸它。当你去触摸它的时候，它的攻击性就暴露无遗了。

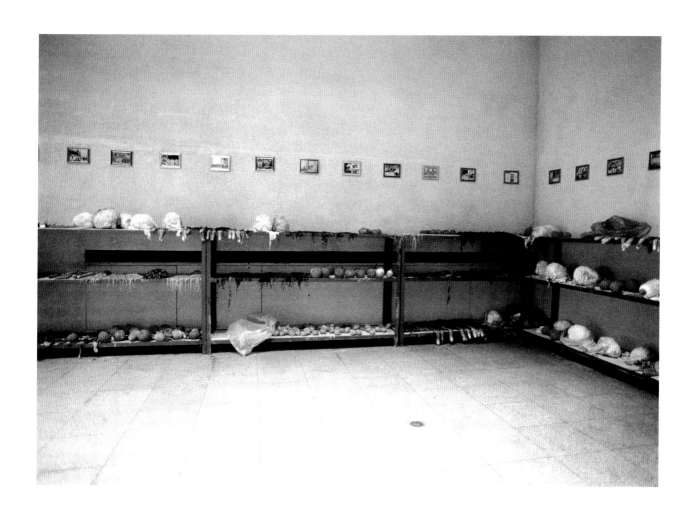

展出：北京首都师范大学美术馆 "首届当代艺术学术邀请展"

　　从 1990 年开始，我相继创作了《大批判系列》，《护照》，《签证》，《毒品》，《验血——每个人都可能是病毒携带者》及《检疫——所有食物都可能是有毒的》等作品。

　　《验血——每个人都可能是病毒携带者》所要表达的是社会这一整体力量对个体生命的不信任感及其所导致的一种普遍的怀疑精神对人内心深处的伤害，而更为严重的是，这种怀疑精神在今天已成为人人接受的 "文明的时尚"。而《检疫——所有食物都可能是有毒的》则暗示了在我们所生活的这个时代里，一些最为基本的构成人类生存前提的 "生活信念" 都正在发生动摇。

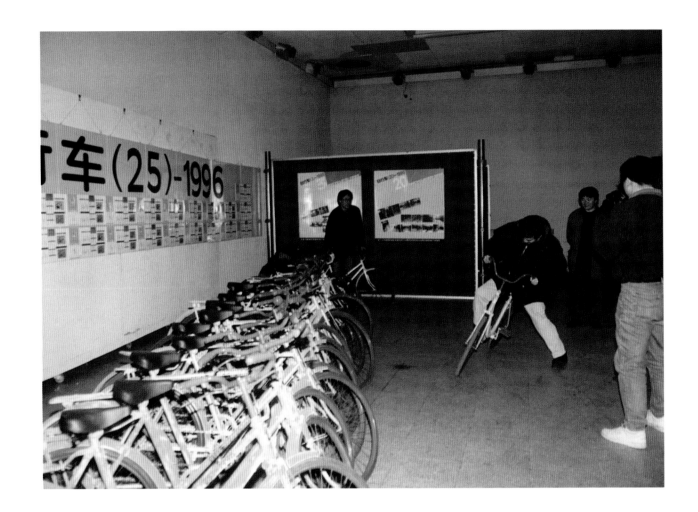

展出：北京首都师范大学美术馆 "首届当代艺术学术邀请展"

1992年，我设计了一些关于自行车的草图，1995年有机会制作和完成。完成后的《1995·自行车》后轮增加了两个飞轮，飞轮里面做了一些改动，这使人们欲要向前的动机在事实上成为 "欲要向后"。因此，《自行车》能否依旧带给人们 "正确" 的目的和方向？其尴尬处境以及那些具有强制性的后果能否被人们接受都是值得怀疑的。

对我来说，《自行车》"欲前而后" 是预知的。即便如此，当我置身其中，在以往经验全部 "失效" 的情况下，我能否适应和接受其中的 "现实" 是非常值得怀疑的。我想，我该在此前有所准备，有些准备在1996年中进行也许是必要和比较关键的。但是，准备什么？如何准备？其正确性也许是比较关键的。今天，"背道而驰" 能否成为一条 "出路"？它所导致的连锁反应能否为今天的思考提供一些有别于以往的参照？这些或许是《自行车》所能导致的线索……

实施地：广州天河高层建筑工地

　　装置行为作品《游戏一小时》，是在广州天河新兴城市的一幢摩天大楼建筑工地上的施工用的垂直升降机中，安置一台彩色电视机、一台电子游戏机和一盒打坦克的游戏带，梁矩辉随着升降机的高速上下运行在其中疯狂游戏一小时，其行为是在垂直的方向上干扰城市扩张的"正常过程"，并以此寻找个体私有空间与公共空间的渗透，同时追求被动与主动秩序的干扰和扩张。更有趣的是，在这里，升降机作为建设工具的含义因为游戏的介入而被解构，变成了一个观光电梯似的游乐场！

　　他的作品经常有一种制造悬念的能力，有一种寓言感，这一点又非常接近杰夫·孔斯（Jeff　Koons），只不过他的那些精心制作的动机并不在于使奢华而腐烂的物质呈现出自我异化的状态，而是提示我们的消费文化缺席对私人领域潜在和公开的侵犯、影响和压迫，他的作品往往不仅仅通过某件具体作品而是通过经营一个有机空间去呈现公共空间与私人空间的紧张关系，以此探讨消费制度的文化专制特性……（黄　　专）

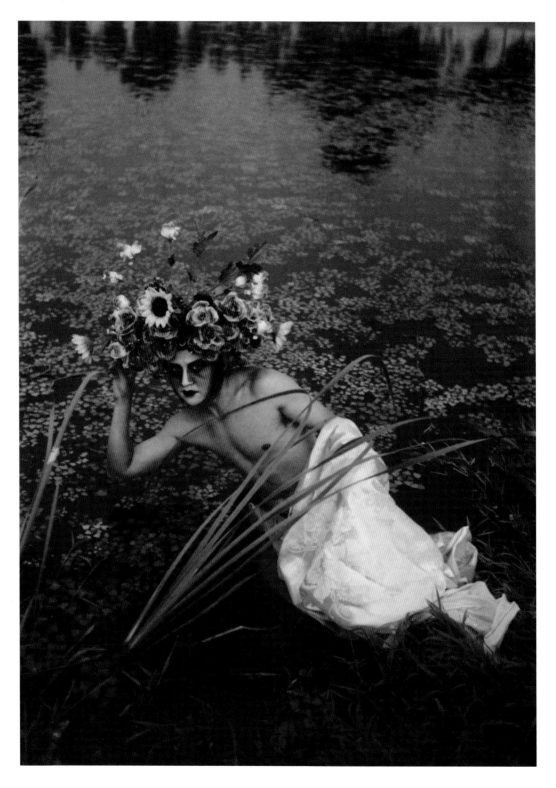

　　我是佛，这个影像动机是创造一个新世纪佛的时尚，我认为新世纪人们需要新佛，需要新的影像生活，因此随着新佛影像的确立，我通过图片、行为表演、剧场表演等方式制造了一系列新佛的影像，如《佛治性病》《金色壮阳汤》《新欢喜佛》《佛献爱心工程》为我代表性的影像。所有这些影像都是我自己完成的，首先我自己就是佛的理想化身，然后自己化妆，自己拍摄。

　　《雨佛》就是这系列影像中极具自传性的作品。这幅具有英国19世纪维多利亚时期拉斐尔前派风格的影像，从头饰到化装的造型借用了京剧与鲜花。拍摄地点选在北京著名的温玉河，水中漂浮着颇为理想的浮萍，自恋的我水中漫步，这一切意味着我就是佛，我就是时尚。

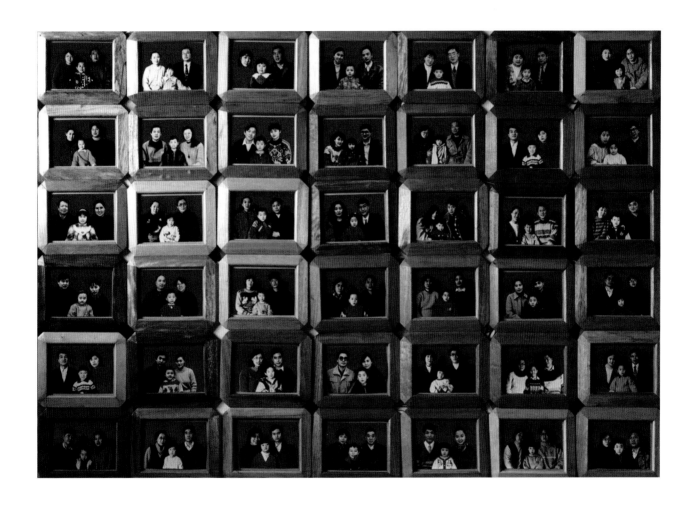

展出：北京云峰艺苑"大众样板展"

　　《标准家庭》的创作，立足于特定的现实文化背景，选择独生子女的三口之家为题材，采用直观的摄影手段，提示这个时代最具大众化的样板模式，并对其模式做多方面敏感的考察——衣着服饰、职业特点、生活经历、遗传信息乃至家庭组织形式的现实与未来，以图确证这个深刻而广泛的变革时代。

　　我一直以旁者的姿态关注现实生活中的一切有趣而迷人的精神现象，通过平铺直叙的"描述"构成一种出人意料的新奇的戏剧性场面，并使赋有感觉的智慧具有特别的魔力，促成某一可能性的全新感受，意在文化意义上建立新的触点。

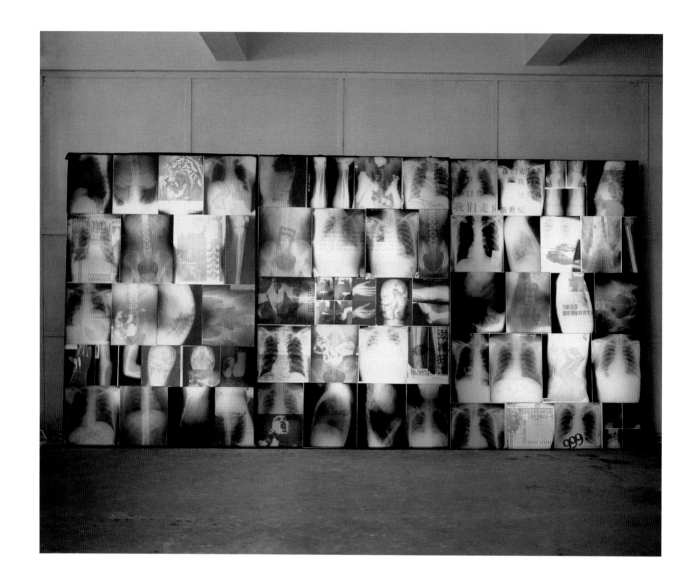

展出：上海 "首届上海双年展"

我习惯以信手拈来的态度和方式做一些我想做的工作。

X 光胶片的功能是透视鲜活的生命并转化为冷静的平面判断。对这些医用胶片的应用始于我 1994 年的《诊断》系列和《'94 大风景》。在《'94 大风景》中，我将胶片置于风景图文的架上与作品的下方，使之具有某种综合的性质，上方的画面关涉社会和心理，而医用胶片的加入，提出了生理的因素，加强了问题牵扯的深度，即我们所关注的人类生存前景与个人的联系。

《'95 大风景》延续了这一主题。在 1996 年的 "首届上海美术双年展" 上，此件综合材料作品与这一系列的另外四件架上作品（各为 173cm×200cm）置于一个展出的空间，成为这几件绘画作品的一个表情复杂而指向明确的灯箱广告。

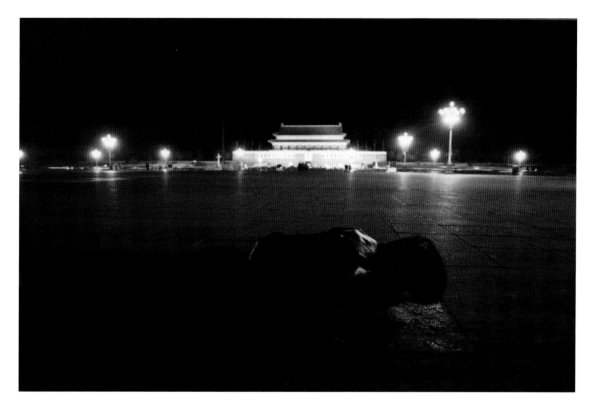

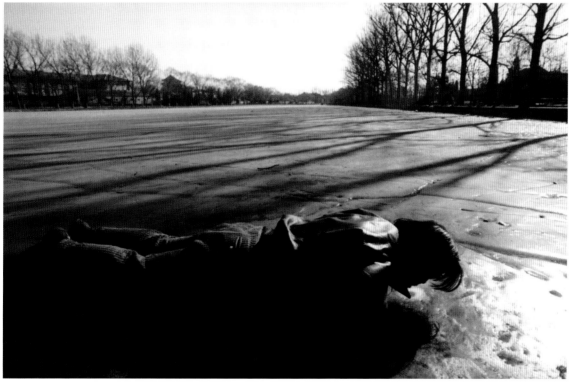

实施地：北京天安门广场、北京后海
一：将北京天安门广场的一块方砖用哈气哈成冰，用时约40分钟，气温为−9℃。
二：在北京后海的冰面上哈气40分钟，气温为−8℃。

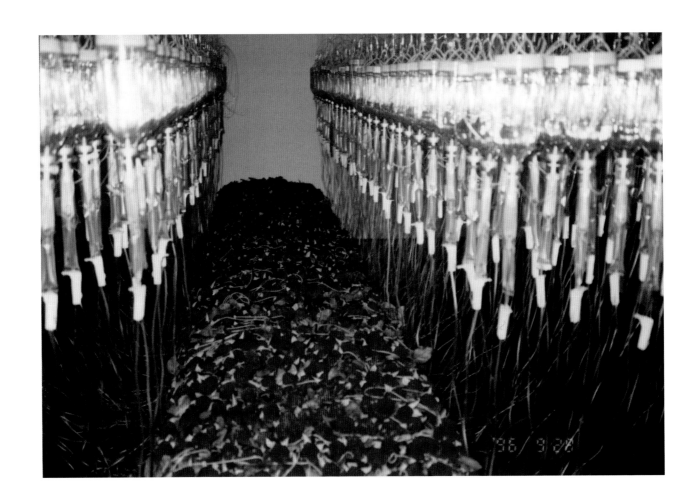

　　《一念之间的差异》是一次高度生理化和心理化的艺术语言实验。在这件作品中，个体主观与群体共性、内心与外境之间的引诱与骚扰，互相交织与回应。虽然玫瑰花暂时靠输液维持活力，但是终将死亡。玫瑰是爱情与生命的象征，而爱情与生命是无常的，此起彼落、生生死死、轮回不息……这件作品提示着这种无常。

作品以电脑征集标准发型和服饰的方法，反讽在一个文化时尚化时代，人对"最佳形象"的向往，以及这种向往的荒诞性。（白　荆）

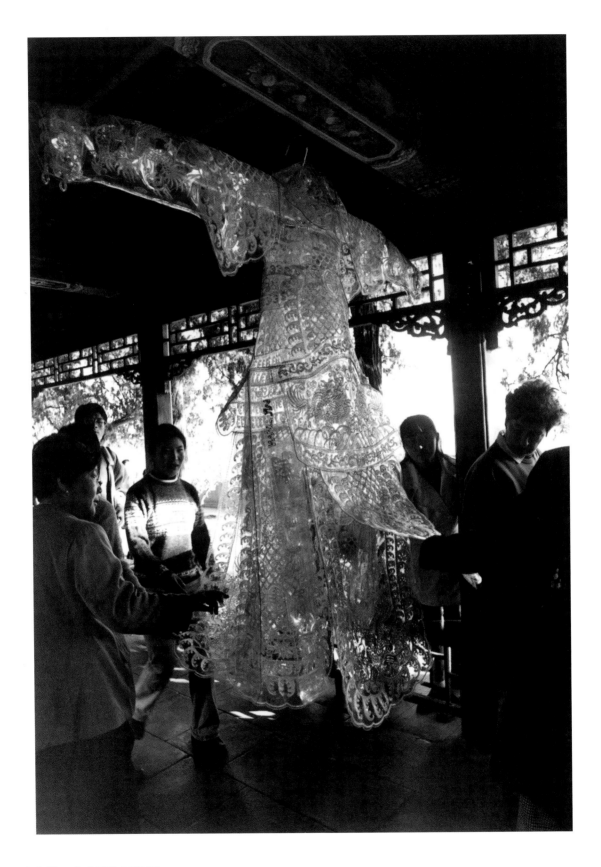

实施地：北京颐和园长廊

作品将一件"皇帝新衣"置于现实语境之中，隐喻着历史与现实间微妙的心理距离。透明的龙袍不仅叙述着空洞的过去，也呈现着一种无法把握的现在……（白　荆）

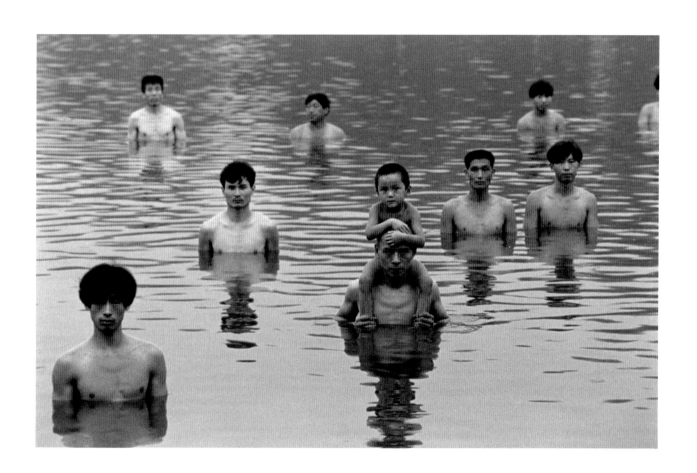

实施地：北京

　　这是继《为无名山增高一米》之后，我又一重要的群体作品。我邀请了来北京打工的外省民工及其孩子40余人参与此作品，他们分别是建筑工人、养鱼工人、搬家公司工人等，年龄从4岁到60岁。

　　在中国的传统观念中，鱼是性文化的象征，而水是生命之源，万物之源，也是中国历代人士追求的理想的背景之一，这个作品其实是在表达对水的一种理解和诠释，为鱼塘增高水位纯粹是无效行为。

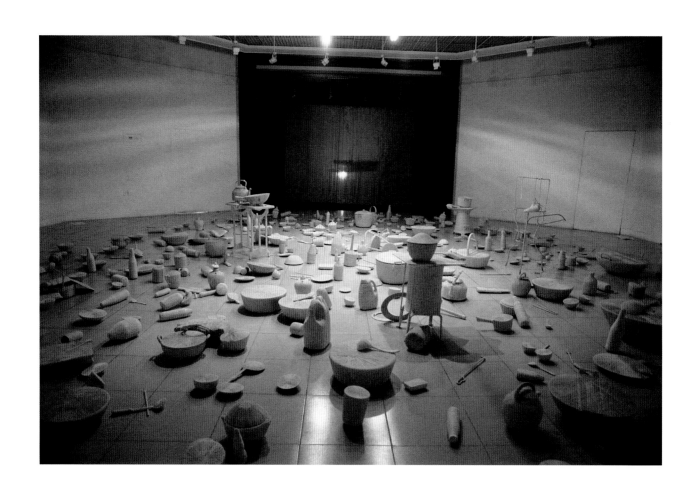

展出：北京中央美术学院画廊

　　整个作品用两年的时间将 800 多件日常家庭用品用棉线缠起来，使其原有的功能失去。在整个制作过程中的心理和制作方式同妇女做家事一样，每天都需要做，一点一点积集数量。在展示中我用棉线缠出一个 30 × 40cm 的大屏幕，屏幕上的影像是一只手用剪刀不断在剪屏幕，剪刀的声响也很大，试图叙述妇女对日常生活剪不断、理还乱的态度和解脱与限制的关系。

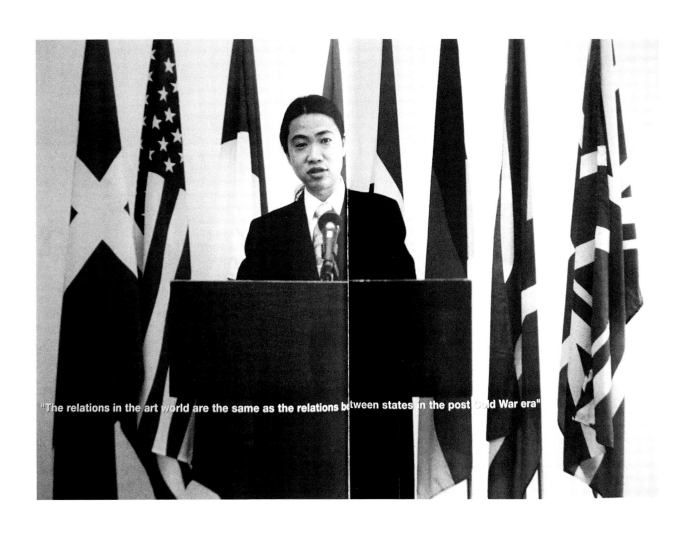

"The relations in the art world are the same as the relations between states in the post Cold War era"

作品以 "虚拟" 的手法，将 "艺术家" 包装成政治人物，这种身份 "置换" 不仅使作品产生出某种荒诞、离奇的视觉效果，而且隐喻着艺术游戏与政治游戏间的微妙一致。（白 荆）

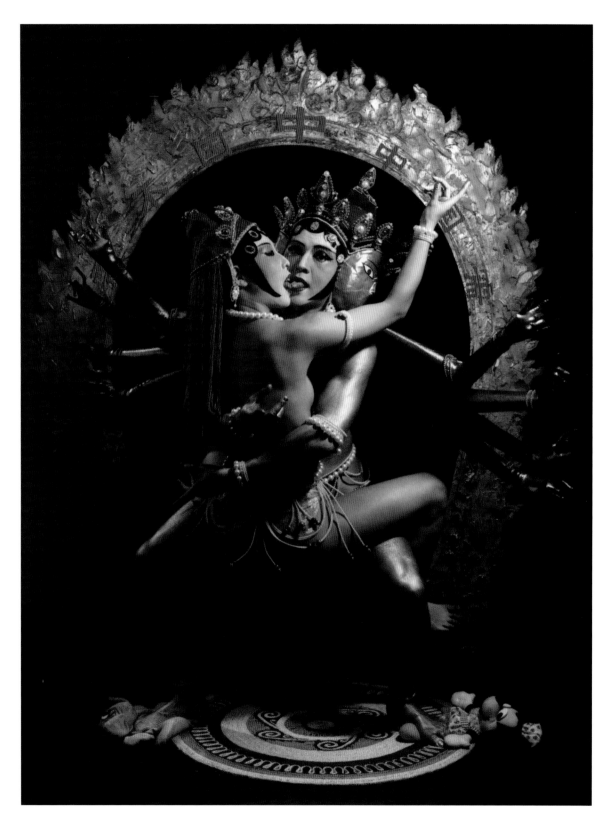

　　我的作品是自编、自导、自演的广告大片，至于题材我从来不予考虑，只强调动机。我认为在今天只要你的作品是具有社会公益效能的，那么它的潜质是巨大无比的。你也可以不认为我是个艺术家，可以认为我是广告策划人、演员或是其他什么的。《金刚》系列作品显然具有很强的公益广告属性，它告诉人们如何健康，如何去爱，爱自然、爱一切。

　　1997年，颜磊与洪浩合作策划了《邀请信》。这一发送给全世界几乎所有重要的中国艺术家、艺术评论人的邀请信，以德国卡塞尔文献展的策划人（签名为颜磊、洪浩名字拼音的反写）的名义发出。邀请信上留有北京联络站的电话，出自北京的一家公用电话亭：那便意味着永远无人接听、应答。为此印刷了有著名卡塞尔文献展名址的信纸和信封，并由人带至德国寄出。从某种意义上说，这是一个"成功"的行为艺术，"邀请信"一经接收，便几乎在美术界制造了一场不小骚乱：联系着德国驻华机构，它几乎酿成了一场国际／中国"文化事件"——如果不说是"丑闻"。如同《我能看看你的作品吗？》，它同时触犯或曰曝光了两种被广泛经验、形成共识、却必须秘而不宣的文化事实：一是美术界人所共知的常识——卡塞尔文献展与意大利威尼斯双年展，意味着对先锋艺术、先锋艺术家的至高肯定与褒扬；对于中国艺术家来说，它意味着："走向世界"逻辑的实现，意味着对"世界"欧美／彼岸的抵达；更不便明言的是，它或许同时意味更多的艺术策划人与更丰厚的创作基金的到来。其二则是，不仅仅对于先锋艺术家或艺术家，几乎对每一个置身于（渴望置身于）"国际文化交流"之中的中国知识分子、文化人说来，来自国外、海外的文化机构、文化活动的邀请信，都是一个不同寻常的事件，如果不说是"天降福音"。相对于中国的社会体制、户籍制度和出入境管理制度，一封来自海外的邀请信，几乎像是一个"芝麻、芝麻开门"的神奇密语，随着它所洞开的，如果不是一处富足宝藏，那么至少是多数中国人无缘跨出国门，意味着一睹国门外精彩世界的难得机遇。它本身便意指着一种成功、一份身价，至少是一个值得去期盼的希望。

　　如果说，对于语言媒介的使用者／文学家们说来，他们尚可暂时陶醉于广阔的中国领土上的汉语环境或者说汉语霸权之中——尽管他们同样毫无疑问地遭受诸如"诺贝尔情绪"的啮噬；但对于造型艺术家说来，中国社会现实的狭小的天空，使得"走向世界"这一企盼，不仅是光荣与梦想，而且是"生存还是毁灭（To be or not to be）"。因此，颜磊、洪浩的行为艺术《邀请信》，几乎即刻成为一个事件，由躁动的窃窃私语而告结束。但是，于笔者看来，《邀请信》这一作品的"失败"之处在于，创作者无疑极为明敏地提示出20世纪90年代中国文化景观中重要而秘而不宣的面向，但其身的主体位置，或直接称之为作者"立场"却十分暧昧。和《我可以看看您的作品吗？》不同，后者十分明确地显现为一种姑且称谓第三世界艺术家对霸权拥有者的抗议、至少是讥讽的姿态，它同时是一份不无苦涩、辛辣的自嘲，但《邀请信》却针对、或展示着弱者／弱势群体／中国艺术家的被动与卑微。（戴锦华）

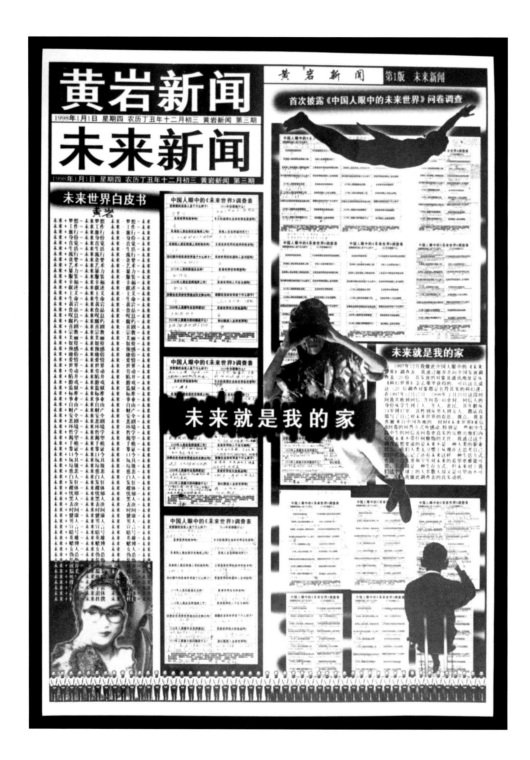

展出：北京设计博物馆 "失控展"

　　1997 年 12 月黄岩做此中国人眼中的《未来新闻》调查表，黄岩通过邮寄共向全国发放调查表 120 份，其发放的对象及通讯地址是从《科幻世界》杂志那里获得的，可以这么说这 120 位调查对象都是名符其实的科幻迷。在 1997 年 12 月 27 日–1998 年 2 月 25 日这段时间黄岩共收到回信（含问卷）40 余封，回信人的身份从学生到工人、军人、农民，其年龄从 14 岁到 47 岁，其性别从男人到女人，都认真填写了自己对未来世界的看法与观点。黄岩多次被中国各地的一封封《未来世界》来信及问卷的回答方式所感动，特别是一些初中生、高中生的回信及问卷更真实的反映出他们内心对未来不带任何修饰的关注。黄岩通过这个调查表想要说的是未来不是一种人类的职业状态。我们人类太习惯于从现在去思考自己的存在而忘记了还有未来这样一种生活方式，在这一点儿童和少年对未来的希望更难能可贵。未来就是一种生存方式，但未来对于我们这个星球上的大多数人却又是可望而不可即的，这是黄岩做此调查表的真实动机。

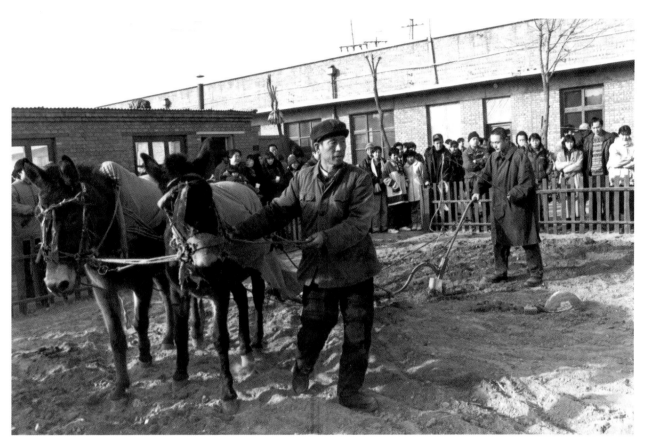

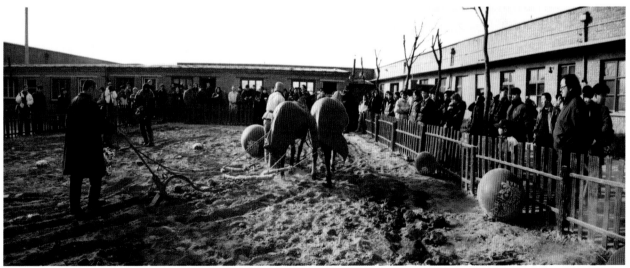

实施地：中国北京

　　行为过程为20分钟，作品试图讽喻当下社会流行的发财梦，中国由于猛然处在社会体制的变革中，人们在毫无精神准备的状态下走向新时代。艺术家以这种特殊的形式表达对金钱的渴望。

　　创作此作品获启于1996年春节去庙中抽得的七七四十九上上签："自幼寒窗苦读书，漂洋过海争功名。家中有份自留地，不要误了耕种期。"正是这一签提醒我这个海外游子关注在自己的国家从事创作，签上的"耕种"产生了"耕种"这件作品正是我漂洋过海10年后第一件在北京发表的行为作品。

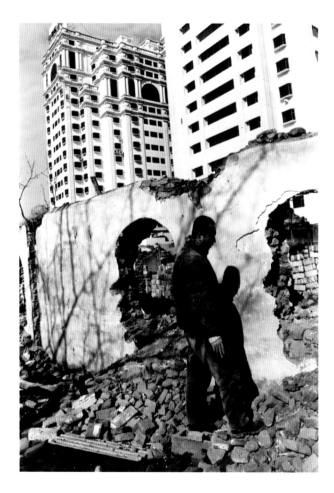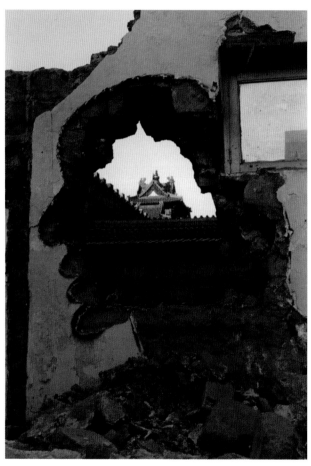

实施地：北京故宫外

　　和《对话》一样，《拆》反映了张大力对现代城市环境、传统和个人处境间的一种矛盾态度，他以"破坏"的方式强行将自己的头像嵌于自己所处的城市之中，从而在它们之间寻找一种荒诞而实在的"对话"。（白　　荆）

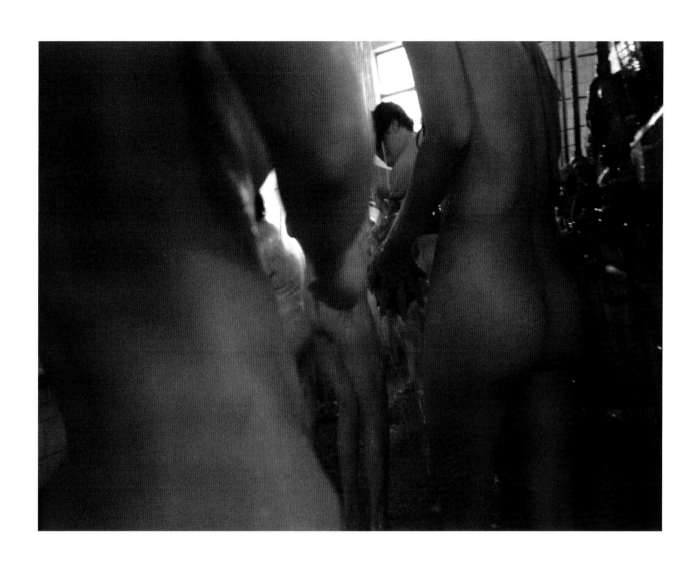

实施地：河南某市公共浴室内

　　1998年3月，作者携带一部自动相机，内装3600°柯达负片胶卷，在河南省某市一家公共浴室中拍摄。

　　首先，将相机调入自动连拍功能，将相机伪装后拿在手中，进浴室后按下快门，并在随意走动中拍摄，男、女浴室各拍一卷（36张），约一分钟后拍摄完毕。

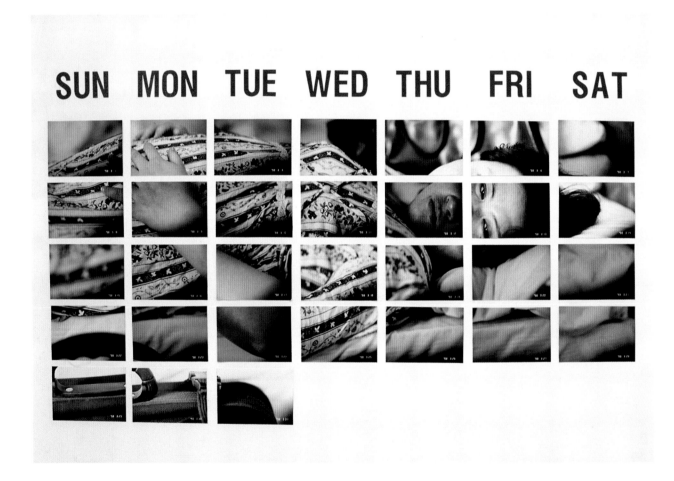

　　"……在《挂历》系列中，我尝试用空间的连续性和时间的连续性互相阐释，而不是分割地体验二者。每张照片之间既在时间上有递进关系，又从属于一个空间整体。这样做主要是强调了观照一个对象时人的在场，被观察的世界和观察世界的人的相互交缠和渗透。这时候，用一台带日期码的相机拍照，就成了一种生活在事物内部的生活方式。"

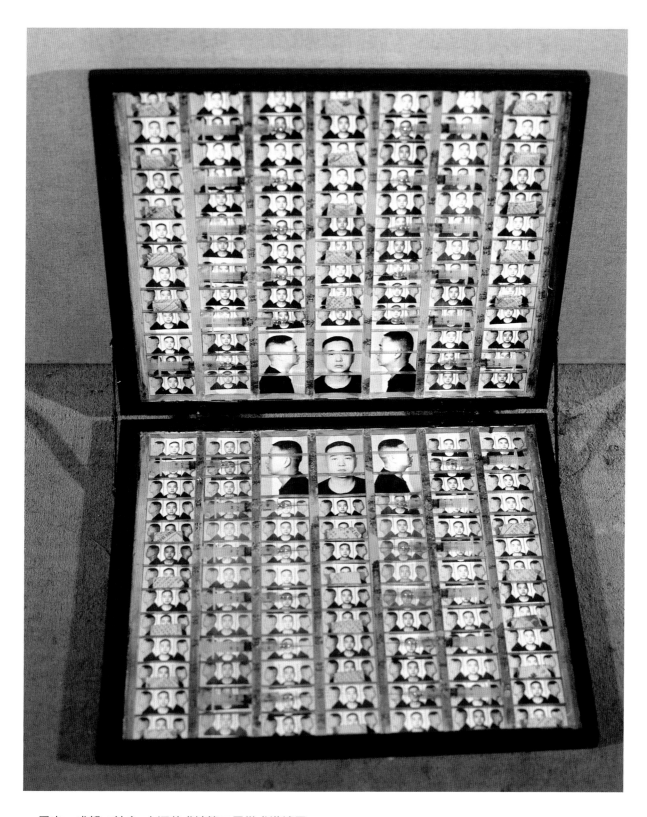

展出：成都"社会·上河美术馆第二届学术邀请展"

　　魏光庆对物品的选择机智又富于寓意。"笔记本"既指电脑又可以指个人的隐秘的私人化记录，但内容都是他自身的"拷贝"。方法很自然是波普的类比，但思想的转型却有较大的跨度。魏光庆的置换却颇为有趣。《笔记本——货》，而所谓"货"是他自己，那么这个"货"可不可能换成"物"呢？但"货"是可以变换的，而"物"却是一个空泛的词语。（马钦忠）

实施地：广州天河

　　《街景》系列照片是对生活经验、现实材料的整合。它不仅仅反映在某个特定时刻和某个特定地点所看到的事物，而是综合多张照片的信息，所呈现的图像不受照相机取景框的限制和快门的瞬间决定。作者要求一种更为彻底和绝对的现实主义。街景中的"街景"和照片中的"照片"不只是现实与现实的叠加，更是现实生活在时间复杂关系存在中的多重再现：现实 X 现实。希望能拍摄城市中的每一条街，街中的每一个人和每一件事物去建立一个如《清明上河图》般的"小人国"式城市。

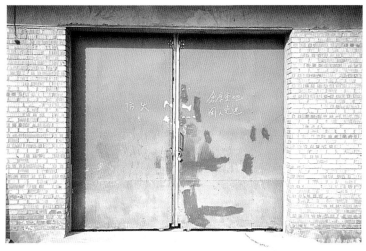

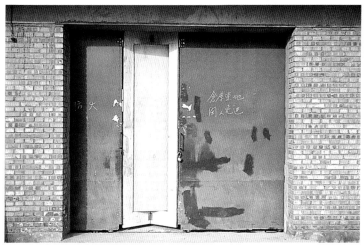

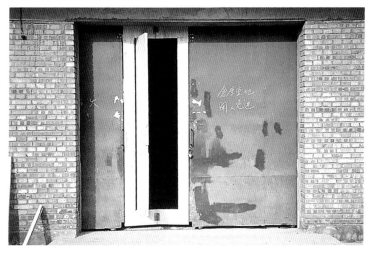

展出：北京 "生存痕迹：当代装置艺术展"

北京：高速发展使它成为一个矛盾的城市。此展览场地即是城市的一部分，同时又是乡村。

设计条件：展览场地是原有的库房，现在不需再进车了。

分析空间功能：从车行转为人行，原有双扇推拉门的形式失去了意义。

设计：在保留原有推拉门的基础上，加入一扇新的门，与旧的门共同起作用，但为了使旧门仍能锁上，新的门杠采用的是折叠方式，新门扇是走人的，是典型的平开形式，新旧门加在一起，才是一道完整的门。于是开门的过程，门也完成了三个动作：推拉、折叠、平开，三种常规开启方法的结合。这个设计不直接涉及城市，它讨论新旧关系，讨论特殊与普遍的关系，二者均可为城市范畴的问题。

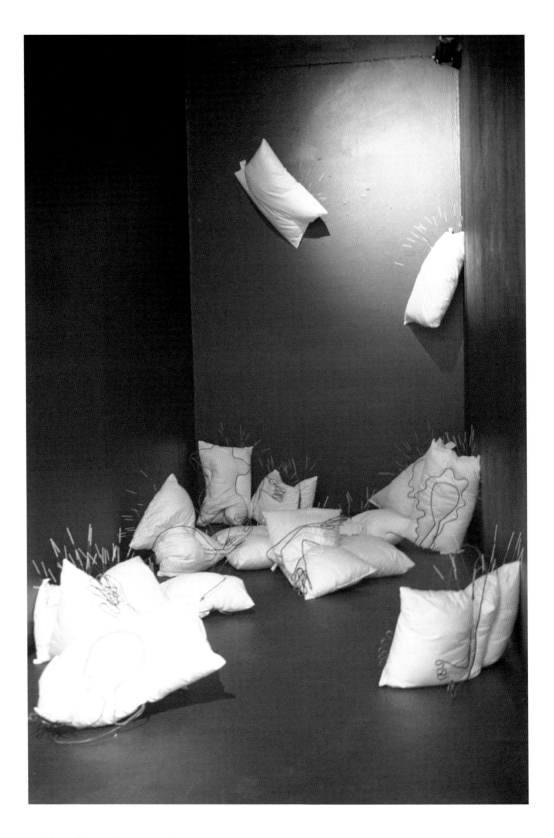

　　使用现成的枕头做这组作品是因为枕头与私人生活有关，或者更确切地说它们与内心活动有着密切的联系。我将铁丝弯成人体不同部位的轮廓，像使用女人的发卡一样将它们紧紧的夹在枕头上。我希望它们看上去好像人的影子。

　　我用针灸针扎在枕头和"影子"上的目的，一则想表现失眠的痛苦；一则是想表现对这痛苦的治疗。我将别了"发卡"扎了针的枕头，随便抛在一间黑暗的房间里，它们自会含蓄地表达人生的痛苦以及我对治愈痛苦的希望。

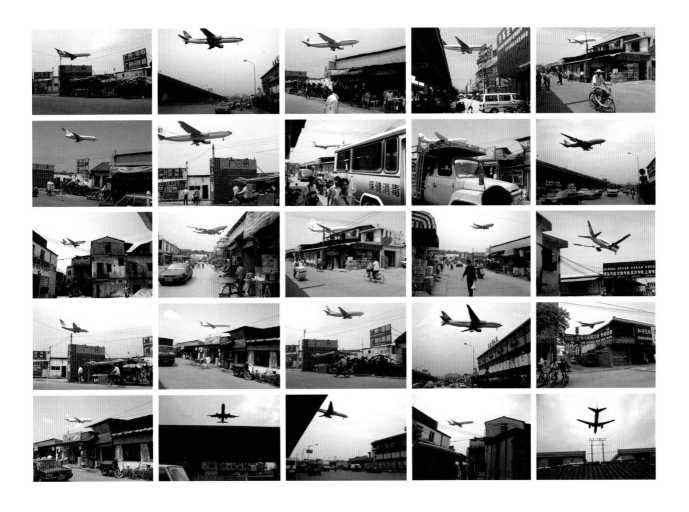

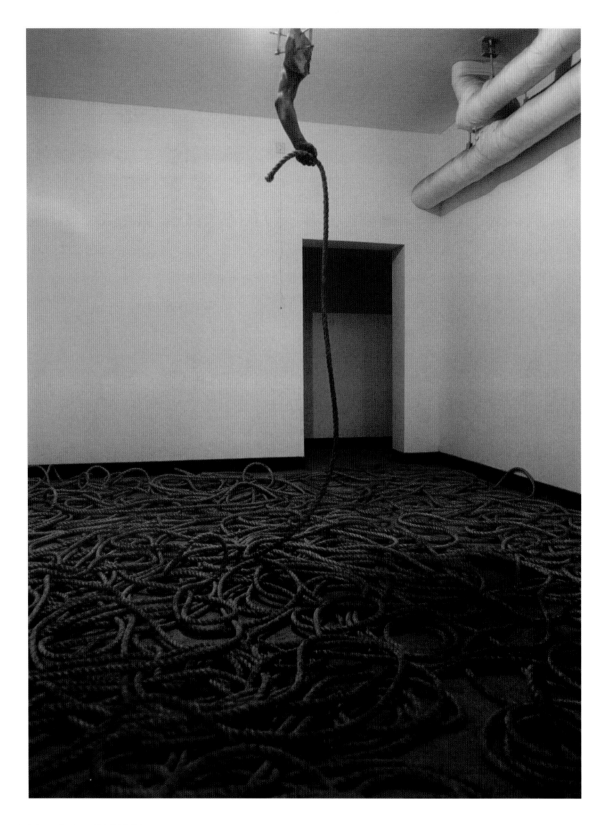

展出：北京"后感性展"

　　人们应真正理解死亡，而不应恐惧死亡。我们从研究长生不老药到研究基因技术；从用动物祭神到对动物保护；从对诸天之神的膜拜到外空探索，无论我们的借口与形式如何，归根到底都是人们怕死的心态和想永生的宿愿。我最大限度地靠近尸体，去体会死亡的含义，也许我们只有从根本上消除对死亡的恐惧和永生的幻想，人类发展的脉络才能清晰，一种新的精神才能产生，这种精神没有宗教的模糊，也没有新技术时代物质精神化与精神物质化的混迹。

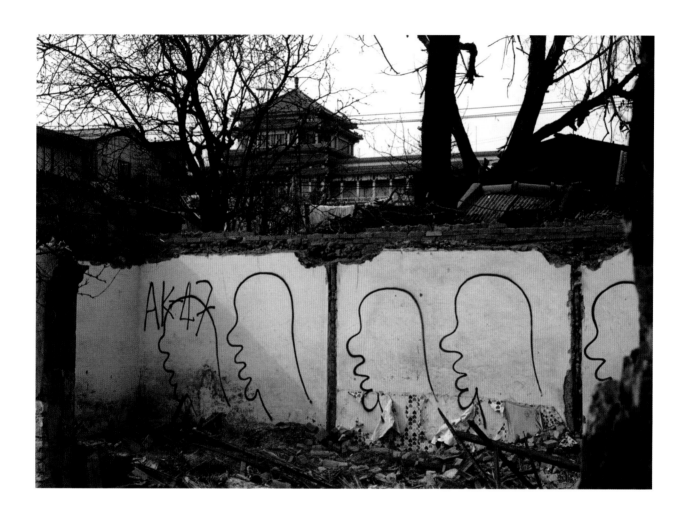

实施地：北京中国美术馆附近

　　我用三个符号来传达我的观念：人头代表"对话"、AK－47代表暴力、18K代表城市的经济生活。人头符号的原形最初来自于我本人的轮廓，是我和城市环境以及生活在城市中的形形色色的人的"对话"。这些符号不但是我和公众之间的沟通工具，也是我的艺术观念的写照，它就像那些安放在飞机场、候车室以及其他公共场所的指示牌一样，你不用怀疑，它对人有一种最直接的反射，甚至刺激人们大脑的中枢神经，告诉你它的意思，并赤裸裸的地展示它的力量。尤其是它在一个充满动荡不安和无制约发展的城市里的重复出现，正好和变化的背景形成鲜明的对比，暗示它存在的理由。我想告诉公众，我要说的意思就是你们看懂的意思，这个侧面人脸是我们生活的这个城市的一面反光镜，它照出这个城市的面貌和人们的心态，在这个铜臭和红色口号交织在一起的都市里，你怎样把握自己不被那些卖淫者所毁掉。

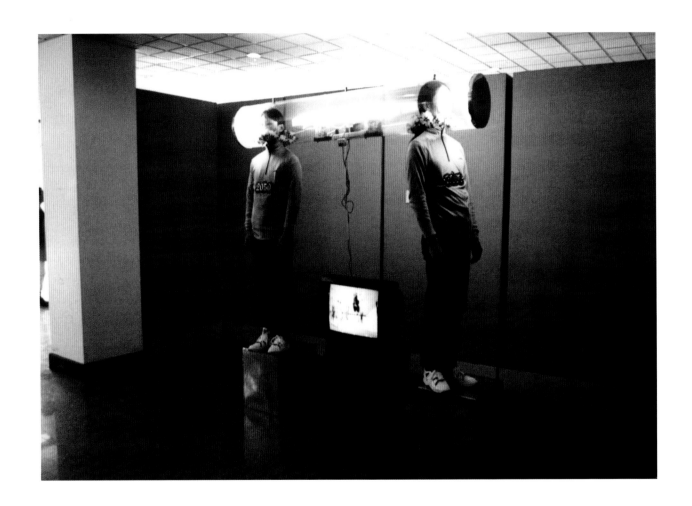

展出：上海 "象物质主义一样美丽：新观念艺术展"
　　用灯光、鲜花、有机玻璃做成的圆柱状的 "太空舱"，是作者和被邀请的合作者在公共场所对话的秘密空间，我们的讨论由于众声喧哗经常跑题而没有结果，所以我们要建造一些促使我们有效思考和谈话的机器空间，就像把人的头联在一起形成 "连体人"，最遥远的飞行是科学家猜想的意念飞行，宇宙那遥不可即的黑暗就像我们今天活着的人无法想象 2050 年以后是什么？也许我们还活着，但我们还能思考艺术吗？那时艺术又是怎样的呢？今天有没有必要去想一想？

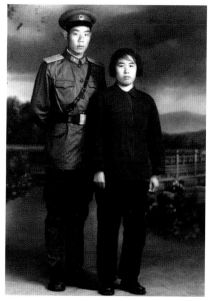

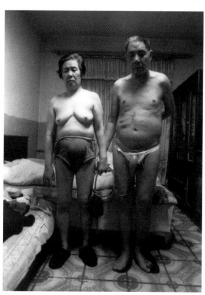

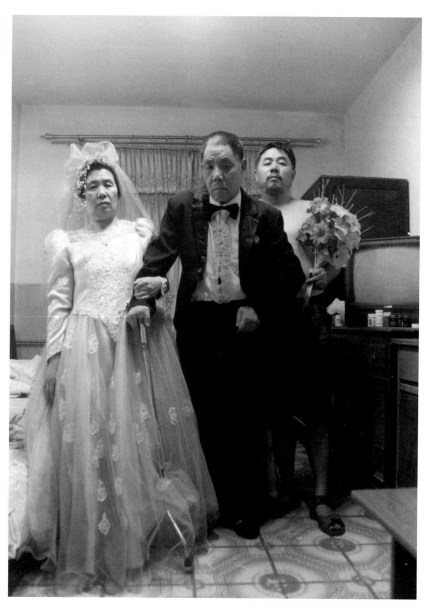

在过去的大时代里，随着大把的如流光阴的消逝，有志青年们无不以冲天的豪情投身于那壮丽的伟大事业，人群之中就有我的年轻父母，他们既"无私"又"无悔"，并且义无反顾地承担了太多的英雄气概。"轰轰烈烈"便是当时最常用最富有表现力的一个形容词。在当时即便作为私人领地的家庭当然也不能完全据为己有，那里也应该是灵魂深处闹革命的战场。在我的记忆当中，经过战斗洗礼的父母，已经很难建立祥和平静的生活习惯，日常生活中也多以战斗的方式来传递彼此的情感关照。回忆起来，除了父母间激越的交流方式，甚至把我的整个儿时记忆叫做"大头鞋下的童年"也决不过分。今天，现实当中我的父母，青春与激情在已历尽风雨中燃烧殆尽，生命的余温散失在病体的废墟里，显得飘摇而哀弱。他们在精神与肉体无边的折磨之下，打发着没用的日子。"无奈"像一面镜子，将他们全部的生活笼罩在其中，呈现出冰冷而坚硬的面目，而且"易碎"！

为了让生活更加美好，许多艺术家截取了湖光水色愉悦人们的感官和灵魂，而我却无望跳出生活的深水。表达浸于生活的知觉感受，便成了我消磨时光的借口，或者可以叫做以艺术的名义找一个存在的理由。

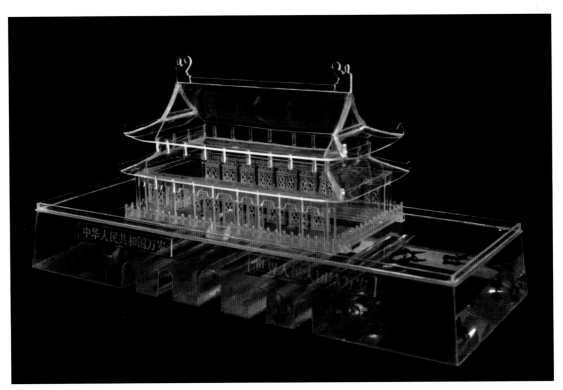

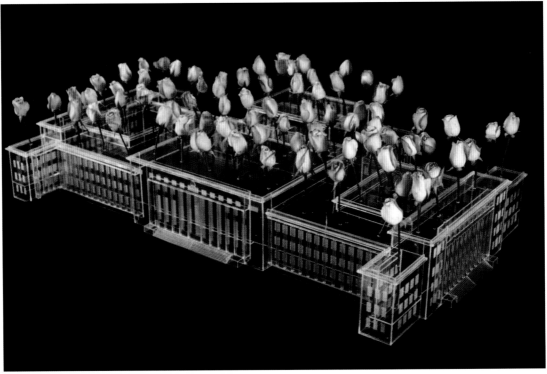

　　于 1999 年初，我终于完成了花盆、鸟笼、鱼缸、虫罐等四件作品的创作。曾经面对每一天变化的街道、污浊的空气、川流不息的人群，以及在媒界中各种动物的鸣叫声，充满着我们的生活。面对着这样的生活我无法逃遁，也不知琴棋书画那带有所谓"禅"意的修身在现在生活中的意义，我无法安静下来养鱼赏花，亦不知将它们放置何处。于是，我用近两年的时间创作在现代中国极具代表性的四个建筑，尽管在我的生活里似乎每一天都可以看到它们，但我不知道它们存在的必要。

　　只有放置我饲养的花、鸟、鱼、虫才真正符合其建筑本身在当下中国存在的必要及真正含义。

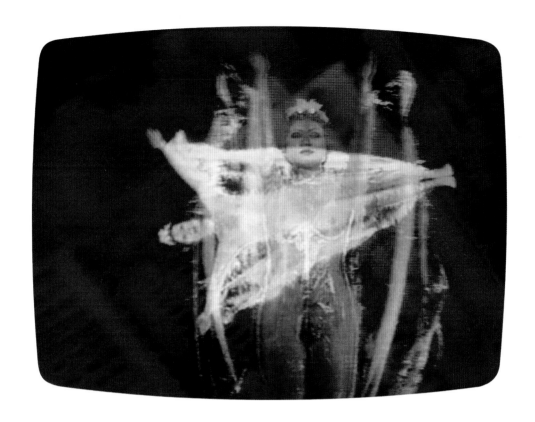

由三部电视机播放艺术家的头像，并口念有关生命的谈话（约40秒）而后瞪大眼睛观看前方一个30cm的玻璃圆球，圆球内有人蝶在城市上空飞翔的影像（40秒），电视机与圆球影像为互动关系。

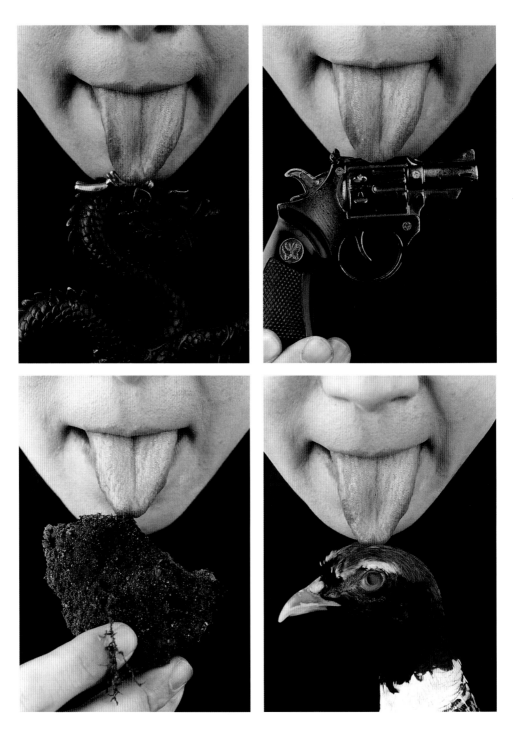

　　一切感受都和身体之间的行为相关联。

　　我的艺术活动包括两种性质：既是一个高级祭司，又是科学研究者。作为高级祭司，是从北方游牧民族原始宗教——萨满教教义引申出来：对疾病的救治愿望，对人种繁衍不绝的愿望，对动物交感互动而产生某种形而上的感悟。使我的作品并不是自然物体或变化过程的展示，而是运用它来表达一种基本哲学前提：现代的原则是"功能决定形式"，相反后现代的原则是"理念决定形式"。一个人或一件事总是与其理念相适应，不限于某种功能，也不限于其关系规定。人、动物或事物自身体现其普遍理念，在其形式上包含着昭示宇宙整体的隐喻。作为科学研究者，科学日益为模拟方法服务，日益虚拟化。理论不再是被发现的，而是被假设、构造出来的。虚构的因素，发现新模型的因素，以及科研共同体对假设环节的坚持，起着越来越重要的作用。

　　模拟向科学与技术的渗透表明研究中虚构与假设因素增长。假设，虚构本身是属于艺术领域的东西，如今面临来自科学领域的竞争，艺术转而接受了以往科学才有的参照、准确的特征，把表达虚构化，表达素材和自然生长的感观可受性作为自身的任务。

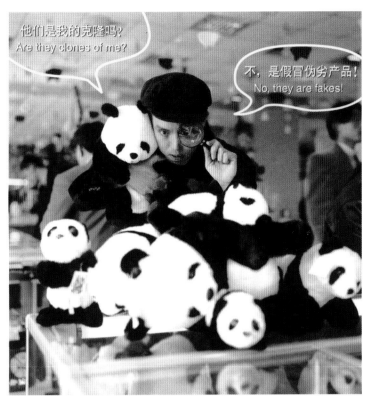

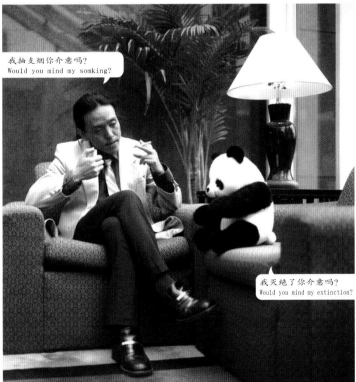

实施地：北京地铁站、深圳第二届当代雕塑艺术年度展

　　赵半狄的《赵半狄与熊猫咪》直接挪用了公益广告的传媒方式，以风趣诙谐的叙述性图像有效地消除了作品意义的封闭倾向，改善了先锋艺术与大众之间紧张的阅读关系。所有这些视觉方法都为不同层次的解读和想象预留了充分的空间，拉近了作品与观众的心理距离，有利于促使观众由被动主体向能动主体的转换。（黄　专）

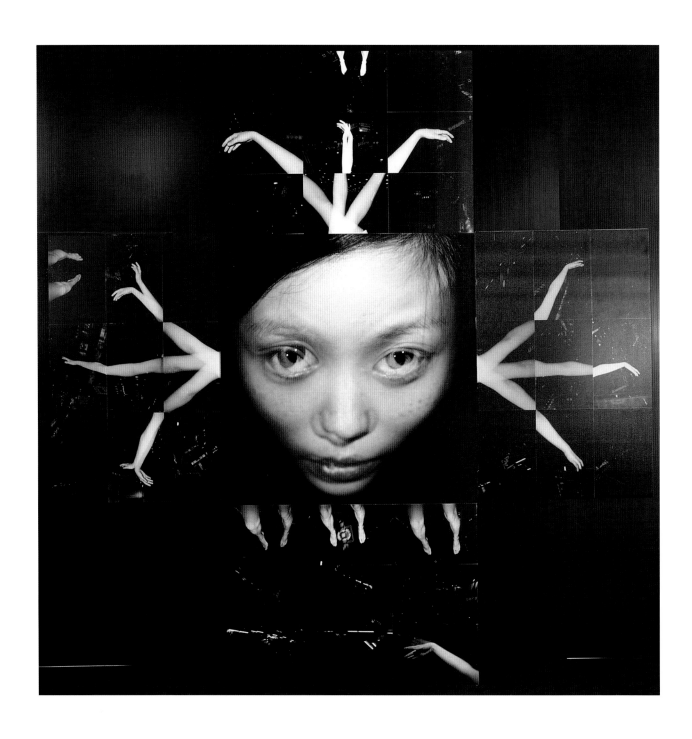

　　《夜色，我来了》藉着一些心理和生理的图像拼集出一系列热闹而又不乏失落感的变异综合体，这是由再造的躯体中扩张出来的灵异幻境，充满诗意的身体成为可供观察肉欲体验的起始点。每一组照片成十字排列，貌似合理的局部组织成一种极具延展性的怪诞形态，那种相互之间的紧张和冲突控制在极为微妙的节奏中，你甚至可以感受到被摄物不可理喻的抒情。对蒋志而言重要的是在你熟悉的感受片断中设置体验的陌生陷阱。

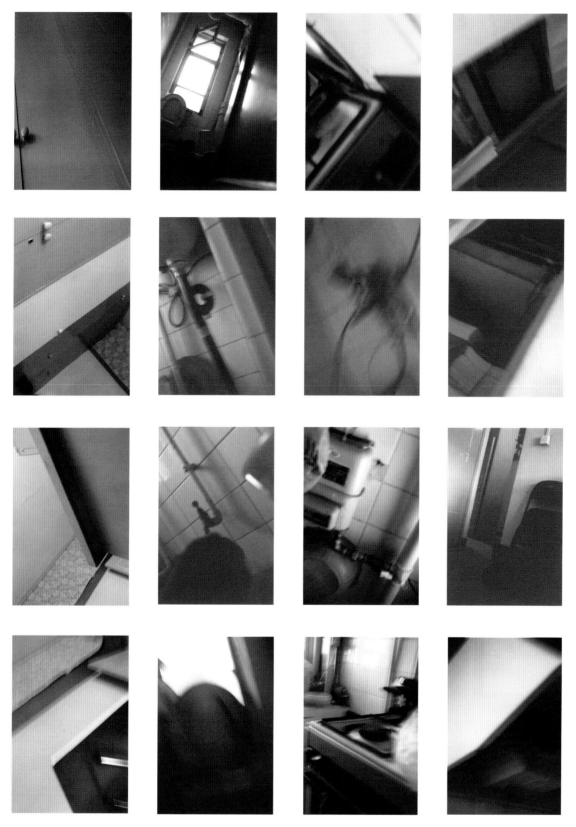

　　作品是把家用录像机置入一个滚动的球中所创作的反媒体的作品。滚球的无规则运动是一种艺术创作过程的实验。球滚动的偶然性激发了一种视觉冒险，它蕴含了一种控制与事故性之间的对话，也是圆球内部空间的封闭性和无法控制的情形和球的随意运动之间的对话。根据它的物质性，人工设计的空间呈现了我们所生活的星球的几种最基本物质：水、月光和空气。脱离社会现实的球的移动实质上使公众更加意识和领悟到艺术家的文化意图，同时也挑战了常规锁定的传统媒体的定义。（黄　笃）

　　我天天走出门，天天从门口回来，现状已不能让人感到激动，事情变得毫无价值。我在做什么？什么使我做？我忘了昨夜是怎么醒的？只有一点：让我知道灵魂慢慢出走，又怎样慢慢回来。梦是离不开的，作为依靠现实生存的人，我生活的意义是：进入日常生活——离开日常生活。我想不断地致力于编造新的梦。

　　这个作品来源于我很感兴趣的社会新闻。那些越来越多的事故的报道正好和我内心不安的情绪相对应。我记得我很早就想拍他们，但直到 1999 年才动手。拍了大概一个月，但收集各种"代用品"的工作很艰难。

　　"代用品"作为一件东西是存在的，但作为一类东西是不存在的。收集的过程仿佛是一个研究的过程，我先设想人的身体中哪个部位可以用工业品来替代。然后去寻找。结果总是超出我的想象。我发现，就是提供我拍照实物的医生们都只能认出其中的一半"代用品"，这足以证明它是作为一个概念存在的。而且这一概念不仅仅是医学的。

　　拍摄的过程是令人激动的。这些看似普通的物件在灯光下是那么的美丽，不，是既残酷又美丽。

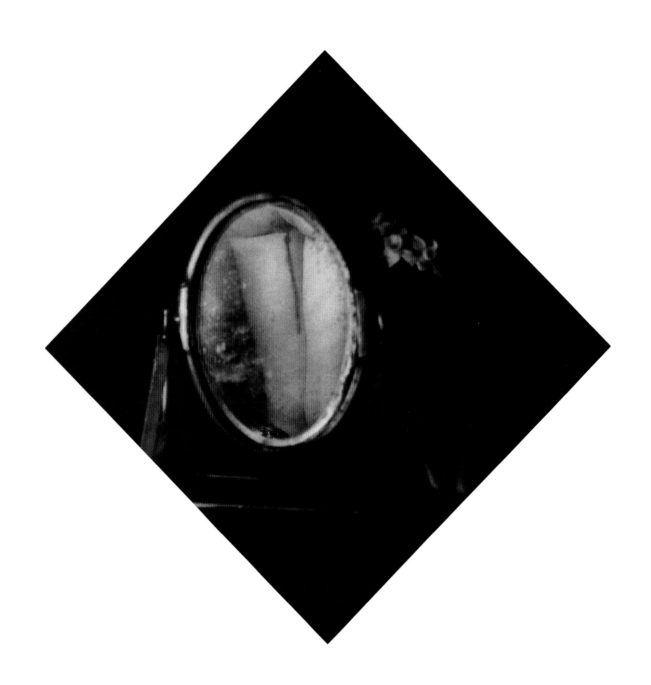

　　一年十二个月，照片共十二张。这组照片的构成要素是：当月盛开的鲜花，不同的镜子，和镜中映出的经期女性（自身）身体的局部影像。照片外边缘采用异形裁切样式，其灵感来源于中国古代园林窗格门洞的样式。鲜花的选择基本遵从了中国民俗中以特定花卉来代表特定月份的习惯说法。十二张照片分别名为：一月水仙、二月玉兰、三月桃花、四月牡丹、五月石榴、六月荷花、七月兰花、八月桂花、九月菊花、十月木芙蓉、十一月山茶、十二月腊梅。

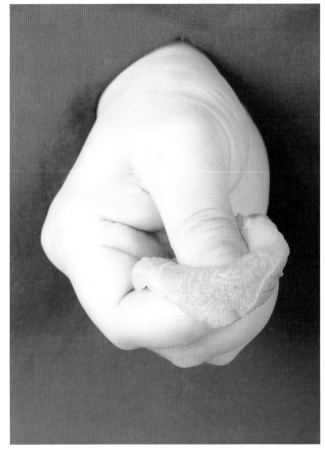 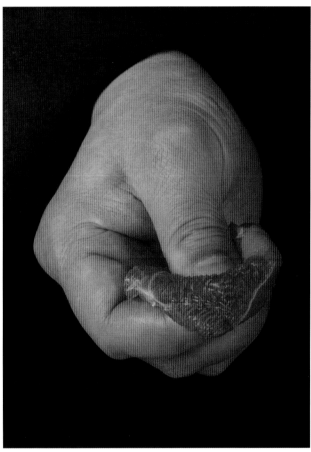

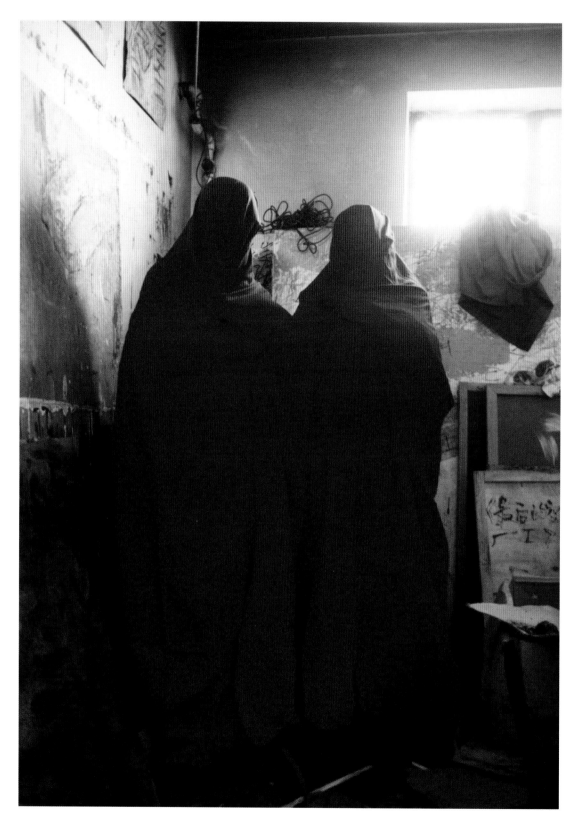

作品实施地：中国山西大同大张家
　　经 1989 年现代艺术大展在中国美术馆实施的白衣行为是张盛泉、朱雁光、任小颖长期合作的第一次集体亮相。如果 "三个白衣人" 是 "W·R 小组" 的开始，那两个红衣人应该是 "W·R 小组" 的终结。朱雁光、任小颖于 2000 年 3 月 18 日在大张自杀的地方以艺术的方式祭奠了他。参与该活动的还有多位山西的当代艺术家。

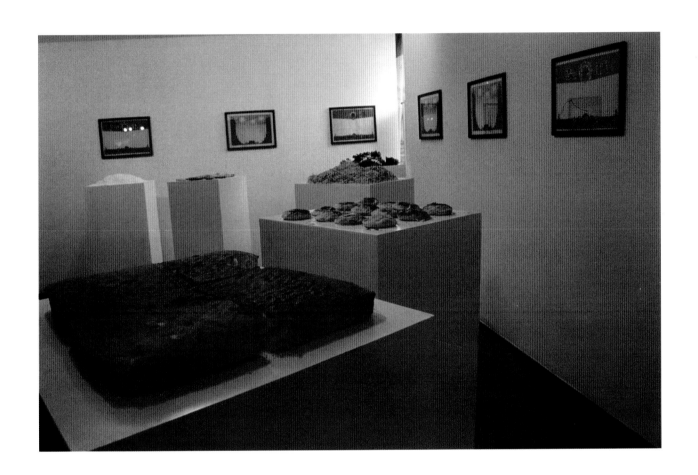

展出：2000 年 "社会·上河美术馆第二届学术邀请展"

　　1996 年王广义采用蔬菜、水果、货架和卫生检疫招贴等现成品完成了《检疫——所有食物都可能是有毒的》（1996年首都师范大学 "首届当代艺术学术邀请展"），从社会学角度研究在我们的心理现实中普遍存在的危机感。2000 年王广义采用类似性质的视觉元素创作了《唯物主义时代》，以旧意识形态时代的奖状和各种物质生活必需品来呈现物质世界、社会体制和文化记忆对我们的社会心理现实的持续影响。20 世纪 80 年代王广义是一个文化乌托邦主义者，20世纪 90 年代他以波普主义的图像方式消解启蒙时代的理性神话并代之一种文化反讽态度，而在《唯物主义时代》中意识时代的文化记忆与物质主义时代的世俗欲望则被置于一种更复杂的逻辑关系中，它以观念主义方法记录了在一个充分物质化社会中某种残存的英雄主义幻觉。（黄　专）

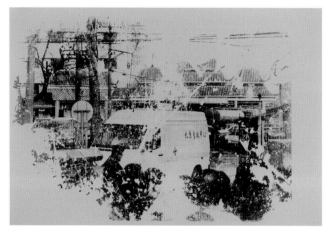

展出：2000 年 "社会·上河美术馆第二届学术邀请展"

在讨论公共问题时，王友身则选择了一种更为直接和敏感的媒介方式，他以他习惯的手法选用新闻图片和私人照相簿里的相片，经过成像和清洗两种截然相反的化学程序，使两组不同性质的图片之间呈现出一种共同的图像效果。清洗已成为王友身处理图像信息独特的观念主义手法。近年来他的作品涉及到一系列重大的、但性质各异的问题：从人的家族意识对人的社会身份性的影响到社会传媒方式对人的行为和心理的压迫性作用；从对战争的质询到对消费文化的清理。而在《千年虫》中，信息和传媒时代对公共生活与私人生活的潜在伤害成为他作品新的主题，这件作品极少主义色彩和过程艺术的特征，使他表现的主题具有某种怀旧和伤感的色彩。（黄　专）

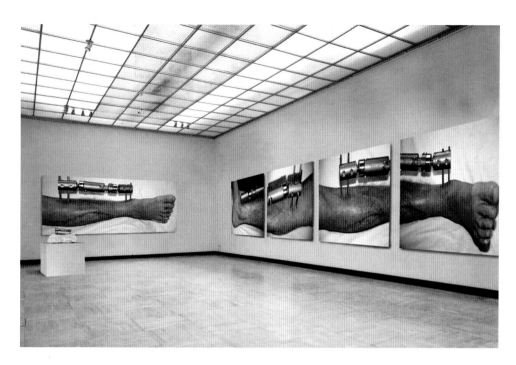

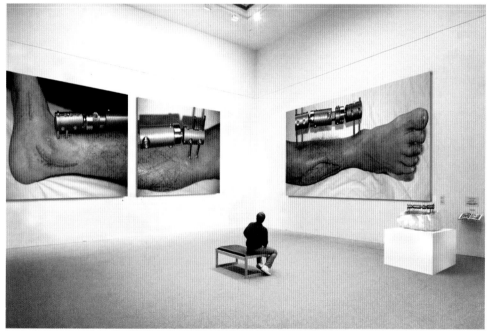

展出：2000 年 "社会·上河美术馆第二届学术邀请展"

钢钎与肉体的关系非常直接，一点也不暧昧。

就像医学对待生理；科技对待人文；西方文明对待东方文明；男性对待女性……

这种关系是如此的绝对，这让我们感到震惊。但在这种关系的背后，却有一个来自理性的理由——"那是为了你好"。这个理由就是权利。

真正让我们感到震惊的，应该是这种"权利"。但这种"权利"却抚慰着我们的震惊，使得我们能够安然并且幸福地生存于惊心动魄之中。我们信赖、依恋，并且崇拜这种"伤害"，因此，我们更愿意把这种"伤害"称为——医治，或者拯救。

这才让我们震惊。

就像那条坚硬的钢钎插入肉体后，我们看到的肉体反映——它以最快的速度围绕着钢钎生长出一层厚厚的环形的肉皮，并且微微升起，就像是等待高潮来临前的一种兴奋征兆。

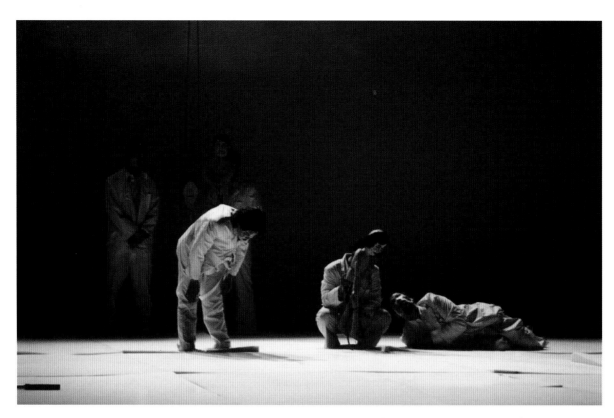

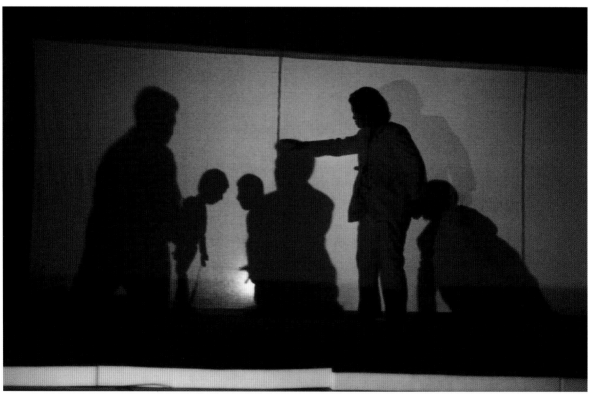

实施地：北京七色光儿童剧场

　　《屏风》尝试一种共时性的方法。它包括"借用"一种文化资源，即对于"屏风"这一物质在观念上与使用功能上"挪用"。通过"借用"与"挪用"，建立一个资源综合（历史、文化、自身）与"共享"的空间。各种资源通过不同的话语方式相互关联、相互排斥、相互依赖……一个不断输入又不断遗失的过程，提供另一种阅读姿态。

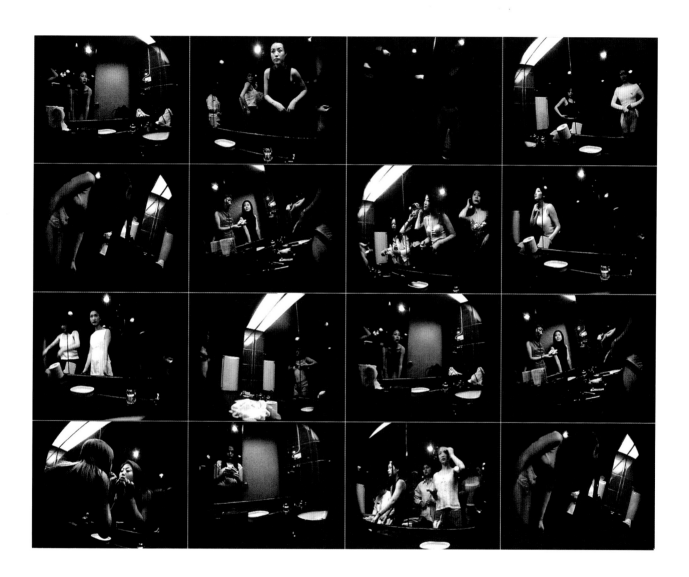

　　这是一部6分钟的录像作品，它拍摄的是一个女性私秘的空间，视觉构图处理表现出令人震惊的率直和对欲望场域的如实再现。每个女孩的交谈和身体姿态都表明了一种明确性的语境。所描写人身体的赤裸及其秘密性话语都强化了这个场域的中心，录像正是拍摄于女性的化妆洗梳间。有趣的是，裸露的皮肤在这种语境下反而失去了它暧昧的性感，因为它的纯粹的商业性。艺术家成功地运用了女性主义视角，但却避免了简单化的女性主义注释，从而把解释空间留给了观众。数码合成音乐把该作品的戏剧化风格烘托到顶点。（黄　　笃）

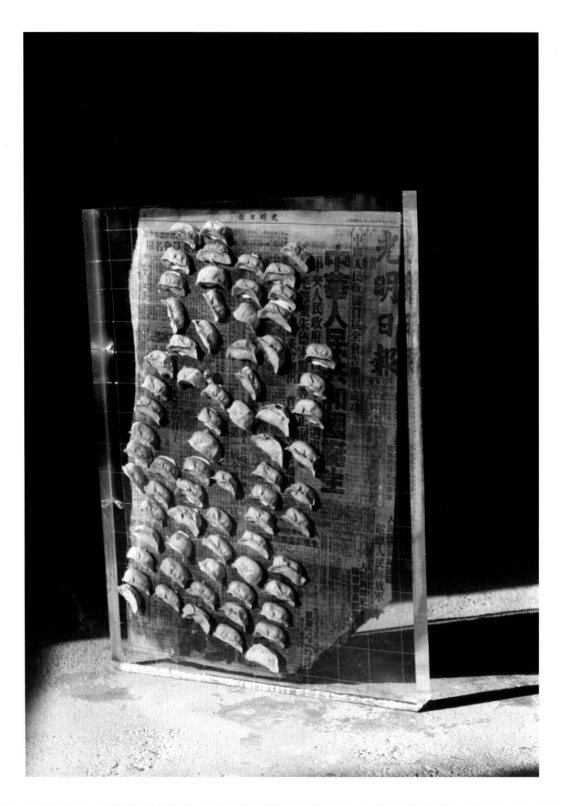

　　有机玻璃是我近一时期所使用的媒材，它优良的透明性为我提供了一个非常纯粹的形式，使得在它之内的东西不增不减，正好充当了它自身的时间纪念物。锁定于这种透明媒体中的事物，永久地远离了变化和坏死，成为关于该事件清晰可见的"过去时态"。与此相比，人的记忆不值得信赖，那些封存于记忆中的事物也会随岁月而风化、坍塌，以至于模糊不清、面目全非，甚至被遗忘夺去。但玻璃体中的事实免去了人性的弱点，让所有的"朝代"历历在目。

　　今天，速度和变化已经成为一种　"暴力"。在此暴力的冲击下，人类的行为难以获得应有的时间内涵和历史尊严。这种状况或许可称之为"卡通化"。希望《琥珀中国》能让人们去从容地触摸已被静止下来的时间图案。

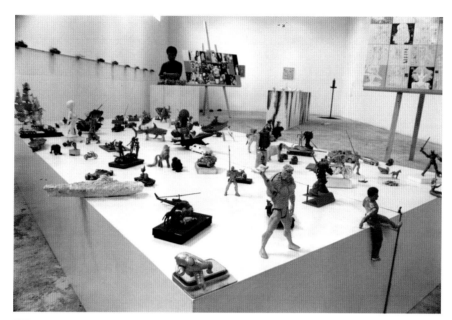

展出：郑国谷——多维个展

在郑国谷两年前他的个人展览以后，他又创作了数量令人惊讶而且形式多样的作品。最近的展览"郑国谷——多维"使人们可以看到他是如何继续和延伸他以前的方向的。除了新的摄影作品以外展览中展出的还有三维空间作品——用黄铜和钢制作的普通消费瓶子的雕塑以及不同类型的绘画——电脑喷绘画和手绘。

摄影画廊收集了在过去数年中创作的延续其脉络发展的作品，所以不同于另外有雕塑和绘画两个空间。最初的作品看似用线穿起来的故事，每件作品都是独立的，之后，他将色块镶入作品，再之后丢弃了横平竖直的排列规则。而且他还自己开始设计作品的印数，有些印数是难以想象地多，像"一万个顾客"的印数将有一万一样。

离开有活力的色彩丰富的摄影画廊空间，我们来到了沉默的适度设计过的第二个空间，在这里陈列着23个用钢和黄铜制作的瓶子和桶状雕塑，没有题目没有文字，颜色很少，没有一点动感。

这些瓶子们按照国谷的说法要再锈2000年让它们回到尘土回到自然。

从过去到未来我们现在来到艺术家工作室热闹丰富的现场，作品仍停留在画架上，模型们随意地摆放着，录像机在大声地播放着，除了两件挂在工作室后墙上的画以及有一点儿孤立地立着的巨大瓶子以外，其他都是正在进行的作品，每一件明天都有可能不一样，钢瓶是刚刚做完的，铁屑还在地上。小尺寸的绘画的内容来自中国以及西方商业印刷品文字及标志部分，这些地方被厚厚地涂上色彩，他们放在此是纯粹为了漂亮并被排列地像印谱中的一页。（戴汉志）

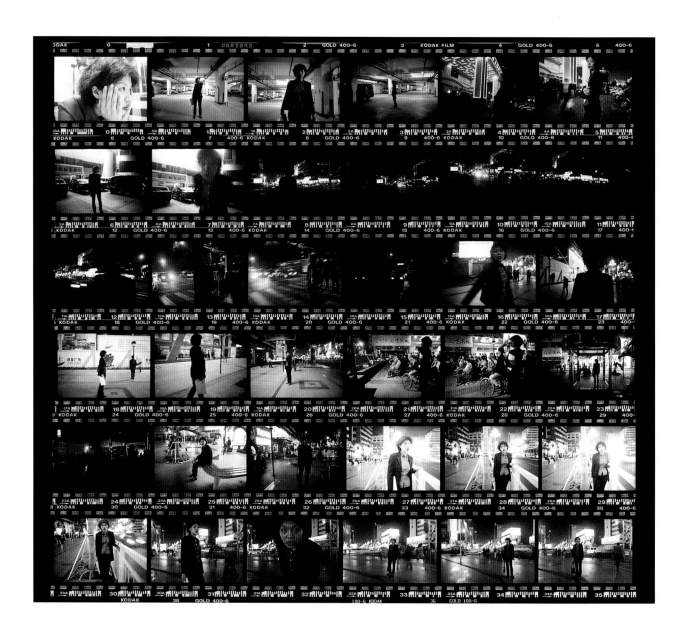

　　最白领的工作（当然也拥有最高傲的眼神和最名牌的衣服）、偶尔呆滞的目光、被迫害妄想症、客串卖淫也手淫、廉价与昂贵的毒品同样具有超越性的魅力、对枪（当然是假的）的喜爱并且有夸张的想像力其实是她潜在的杀戮欲望。阳台上随便锁定的一个目标，幻想他可能就是某一晚对她实施暴力并且长着愚蠢阳具的男人。然后，砰、砰砰……

　　她把生活假设为逃亡，逼迫她的可以是她的上司、某一通电话、甚至可以是空气。她神气紧张的出现在办公室里，匆忙地消失在昏暗诡秘的地下通道里。在凌晨 3 点的路边，烟头为深红色的气氛里带来太多的欲望。的士快逃。浴室里的遐想和冲动，足以能淹没每一个观众。喧嚣的灯火街道里，迷离的光线、模糊的人群和倾斜的路面，足可以让她的快感直线上升，"飞"得特高。逃亡的身影，掠过最多故事的公园、床垫深陷的大床、酒醉后的街头巷尾、最适合跳楼的天台、舔着洗手间巨大镜子里自己的舌头、沉醉于相识 5 秒后可以激烈拥吻对方而不论男女的那种酒吧……

　　我以这种即兴多于导演的方式和主角玩着进入并且制造生活情景的游戏。游戏的规则是：没有规则。主角被塑造成为一个绝对复杂而且多面的新千年版本的虚拟人物，当她以最合理的方式出现在我们司空见惯的生活场境里时，我们仿佛听到她的喃喃自语"我是不是我自己"。看着这些（当然也可以是一张）如同电影画面定格一样的照片，不正是一幕正在播放的"青春残酷日记"吗。

　　正是这种用虚拟来完善的真实，让我兴奋。

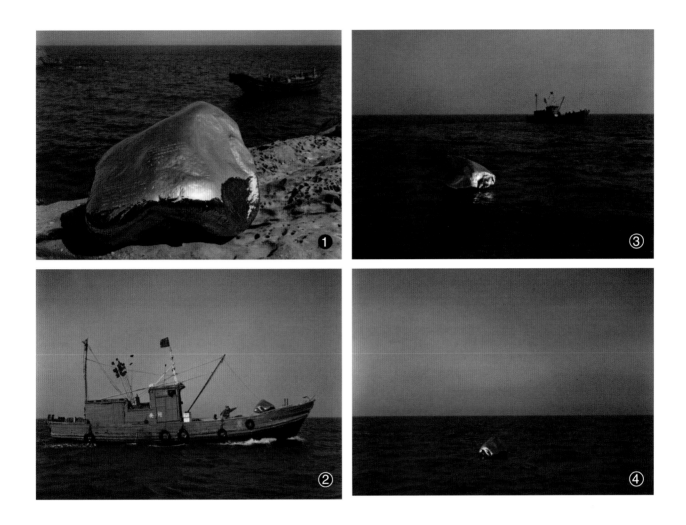

实施地：**公共海域**

　　这件作品是在北京郊区的山沟里用不锈钢板复制的一块假石头，方法是先在石头上分小块直接锻造，然后拼合、焊接，再打磨抛光，制成一块与原石头相同的、亮闪闪的不锈钢石头。它象征着一种永无休止的内外冲突——人类对自然的向往和对物质世界的迷恋。由于它是用板材合成，空心、并经过密封，所以能漂浮在水上，也可以悬挂在空中。

　　作为一次公共艺术实验，我决定把我的石头作品送到公共的海域。因为地球上除了公共海域和南、北两极，陆地和近海几乎所有的空间领域已被国家或私人分割、占有。

　　根据联合国海洋法规定的标准：主权国家大陆架或最外岛以外12海里内属本国领海，以外是不属任何国家的公海（也称国际海域），但至今为止各国仍有争议。

　　"跨越12海里"意既进入公海，在那里，作品将随波逐流，其未来也是极其不确定的。当然这需要借助自然（海潮）的力量。首先我需要选择释放作品的地点，这个地方最好朝东南方向临海（离大陆最远的岛屿）；雇一艘机帆船将假石头载出12海里，然后放入公海中，这件作品将随洋流自由漂流，旅行，穿过黄海、东海或进入太平洋。我希望它永远在公共海域漂流，那将是我这件作品的归宿。

　　为了能让打捞它的人再把它放回大海，不要中断它的旅程，我将用中、英、日、朝鲜、西班牙五种文字刻上以下字句：

　　亲爱的朋友：

　　这是一件专为在公海上展示的艺术品。

　　如果您有幸拾到，请把它放回到海里。

　　作者将在遥远的地方对您致以深深的谢意！

　　艺术家：展望

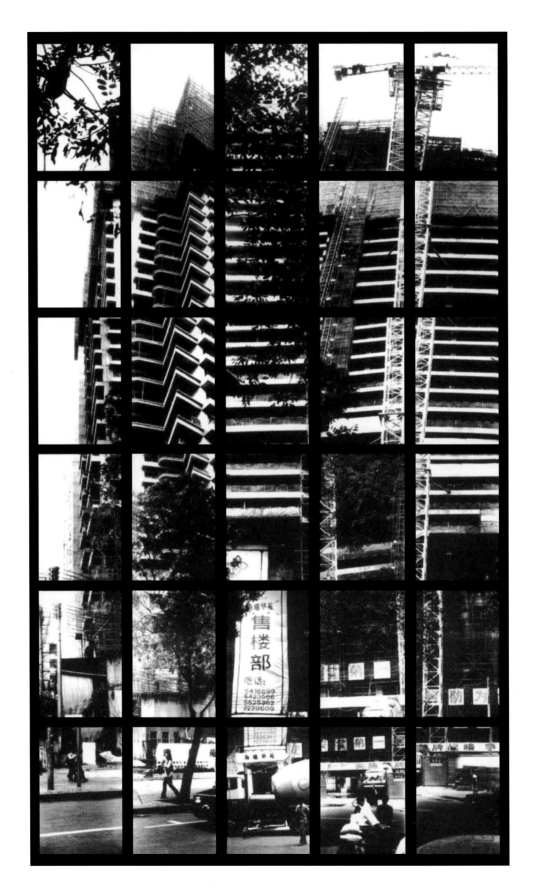

《新民居》以图片方式反映"居住"对中国人生存方式、环境方式和价值观念、财产观念的改变。（白　荆）

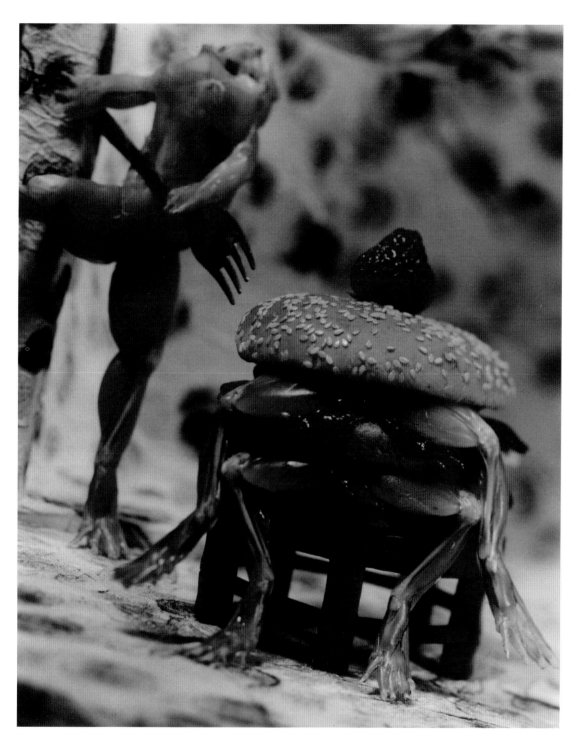

我是谁，我是动物？我是人？我是动物！我是人！

我爱素食，佛的慈悲和觉悟，苏格拉底的智慧，恐龙的伟岸，我要吃光所有的植物，舔光所有的牛粪。

我爱肉食，美味的，鲜红的，细嫩的，肉感的，无法抗拒的诱惑——鸡、鸭、老鼠、蟑螂……

我爱美食，健壮无脂的男人，娇嫩欲滴的女人，醇醇可口的西方人，甘美香甜的东方人，温柔滑软的病人。

我崇尚运动，肌肤按摩水的快感，荒野狂奔后的衰软，文化革命的亢奋，床上振荡节律的迷狂。

我厌恶思想，厌恶观念和哲学：实用的思想、科学的思想、道德的观念、社会哲学、进化哲学、繁殖的哲学、节育的哲学……

我痴迷未来的艺术：吃的艺术、喝的艺术、拉的艺术、吐的艺术、做人的艺术、做动物的艺术、做植物的艺术、做人不是人动物不是动物植物不是植物病毒不是病毒染色体不是染色体物质不是物质反物质不是反物质的艺术。

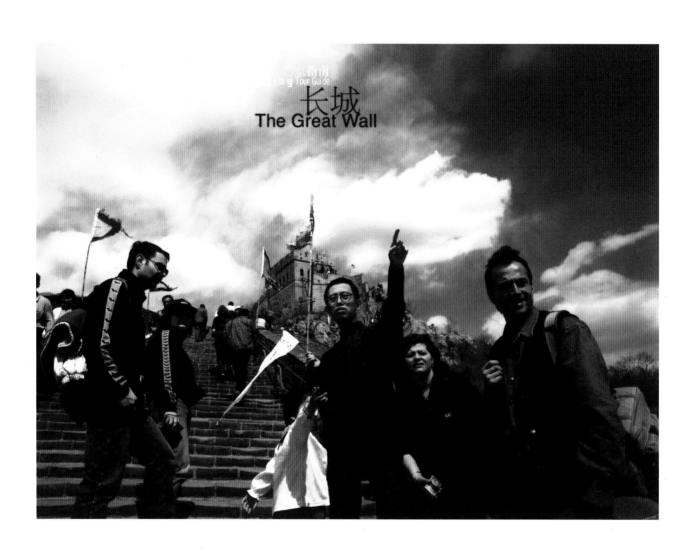

　　《游京指南——长城》是摄影作品系列《游京指南》之一。我把自己扮成导游，并带领外国游客观光北京的旅游景点——长城。这里我将旅游视为文化交流的同类，因为二者在主客双方的相互交往和相互看待的心理反应以及价值取向的关系上如出一辙，即：展示者的选择与对方想象中的判断构成了恰到好处的配合。

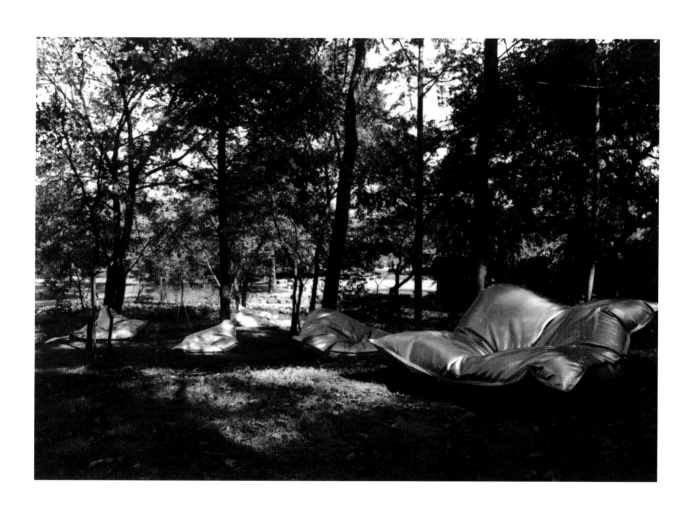

《坐卧山湖》由几个分别用硬质和软质材料制成的大型坐垫组成。真假坐垫的歧异，带出人对自况的种种追问，与幽静的西湖形成一段外在和谐、内在紧张的意蕴。作品以东方的样式诱引人们在坐卧山湖之间，品评生命的真谛。

于 凡

1966 年生于山东，1992 年毕业于中央美术学院。现为中央美术学院教师。

王广义

1957 年生于哈尔滨，1984 年毕业于中国美术学院，职业艺术家。现生活和工作在北京。

王友身

1964 年生于北京，1988 年毕业于中央美术学院。现供职于《北京青年报》。

马六明

1969 年生于湖北，1991 年毕业于湖北美术学院，职业艺术家。现生活和工作在北京。

王 度

1956 年生于武汉，1982 年毕业于广州美术学院，职业艺术家。目前生活和工作在法国。

王 蓬

1964 年生，毕业于中央美术学院，职业艺术家。现生活和工作在中国和美国。

王 川

1953 年生于成都，1982 年毕业于四川美术学院，职业艺术家。现生活和工作在美国和四川。

王 晋

1962 年生于大同，1987 年毕业于中国美术学院，职业艺术家。现生活和工作在北京。

王劲松

1963 年生于黑龙江，1987 年毕业于中国美术学院，现供职于北京教育学院。

尹秀珍

　　1963 年生于北京，1989 年毕业首都师范大学，职业艺术家。现生活和工作在北京。

王鲁炎

　　1956 年生于北京。现供职于《中国交通报》。

叶永青

　　1958 年生于昆明，1982 年毕业于四川美术学院。现供职于四川美术学院，教授。

王功新

　　1960 年生于北京，1982 年毕业于首都师范大学，1989 年毕业于美国纽约州立大学。

卢　昊

　　1969 年生于北京，1992 年毕业于中央美术学院，职业艺术家。现生活和工作在北京。

卢志荣

　　1968 年生于漳州，毕业于中央工艺美术学院（现为清华大学美术学院），职业艺术家。现生活和工作在北京。

王天德

　　1960 年生于上海，1988 年毕业于中国美术学院。现供职于复旦大学，副教授。

冯　峰

　　1966 年生于哈尔滨，1991 年毕业于广州美术学院。现为广州美术学院教师。

孙　平

　　1953 年生。现供职于湖南美术出版社《视觉 21》杂志，主编。

杨 君

　　1963年出生于湖北，1985年毕业于中央美术学院，职业艺术家。现生活和工作在德国。

朱 加

　　1963年生于北京，1988年毕业于中央美术学院。现供职于《北京青年报》。

朱发东

　　1960年生于昆明，1985年毕业于云南艺术学院，职业艺术家。现生活和工作在北京。

安 宏

　　1963年生于北京，1985年毕业于中央工艺美术学院（现为清华大学美术学院）。现供职于清华大学美术学院。

朱 昱

　　1970年生于成都，1991年毕业于中央美术学院附中，职业艺术家。现生活和工作在北京。

刘向东

　　1964年生，毕业于福建师范大学。现供职于福建泉州国立华侨大学。

许 江

　　1955年生于福州，1982年毕业于中国美术学院，获学士学位。现任职于中国美术学院，教授。

刘 彦

　　1982年毕业于吉林大学，职业艺术家。现工作和生活在北京。

庄 辉

　　1963年生于甘肃，职业艺术家。现生活和工作在北京。

朱青生

　　1957年生于镇江，1985年毕业于中央美术学院，获硕士学位，1995年毕业于德国海德堡大学，获博士学位。现供职于北京大学，教授。

任小颖

　　1961年生，毕业于山西大学。现供职于大同市教育学院。

宋　冬

　　1966年生于北京，1989年毕业于首都师范大学。现生活和工作在北京。

吕胜中

　　1952年生于山东，1978年毕业于中央美术学院，获硕士学位。现供职中央美术学院，教授。

朱雁光

　　1960年生于山东，职业艺术家。现生活和工作在山西大同。

陆　军

　　1962年生于武汉，1983年毕业于武汉工学院。现生活和工作在珠海。

任　戬

　　1965年生于辽宁，1987年毕业于鲁迅美术学院。现供职于大连轻工学院。

李　山

　　1942年生于黑龙江，1968年毕业于上海戏剧学院。现供职于上海戏剧学院。

吴山专

　　1960年生于浙江舟山，毕业于浙江美术学院。现居住和生活在德国汉堡。

杨 勇

　　1975 年生于四川，1995 年毕业于四川美术学院，职业艺术家。现生活和工作在深圳。

宋永平

　　1961 生于山西，1983 年毕业于天津美术学院。现供职于国家广播电视总局管理干部学院。

肖 鲁

　　1962 年出生于杭州，1988 年毕业于中国美术学院，职业艺术家。现生活和工作在澳洲。

谷文达

　　1955 年生于上海，1981 年毕业于中国美术学院，获硕士学位，职业艺术家。现生活和工作在美国。

宋永红

　　1966 年生于河北，1988 年毕业于中国美术学院，职业艺术家。现生活和工作在北京。

汪建伟

　　1958 年生于四川，职业艺术家。现生活和工作在北京。

陈少平

　　现供职于《中国煤炭报》。

李 强

　　1990 年毕业于中央美术学院，职业艺术家。现生活和工作在北京。

邱志杰

　　1969 年生于漳洲，1992 年毕业于中国美术学院，职业艺术家。现生活和工作在北京。

李永斌

　　1963年生于北京，职业艺术家。现生活和工作在北京。

陈邵雄

　　1962年生，1984年毕业于广州美术学院。现供职于广东艺术师范学校。

尚　扬

　　1942年生，1981年毕业于湖北美术学院，获硕士学位。现供职于首都师范大学，教授。

陈羚羊

　　1975年生于浙江，1999年毕业于中国美术学院，职业艺术家。现生活和工作在北京。

苍　鑫

　　1967年生于黑龙江，职业艺术家。现生活和工作在北京。

罗子丹

　　1971年生，职业艺术家。现生活和工作在北京、成都。

陈研音

　　1958年生于上海，1988年毕业于浙江美术学院，职业艺术家。现生活和工作在上海、澳洲。

张大力

　　1963年生于哈尔滨，1982年毕业于中央工艺美术学院（现为清华大学美术学院），职业艺术家。现生活和工作在北京。

张　念

　　1964年生于四川，1988年毕业于中央工艺美术学院（现为清华大学美术学院）。现生活和工作在北京。

林一林

　　1964 年生于广州，1987 年毕业于广州美术学院，职业艺术家。现生活和工作在广州。

金　锋

　　1962 年生于上海，1990 年毕业于南京师范大学。现供职于常州技术师范学院。

张　新

　　1967 年生于上海，1990 年毕业于上海大学美术学院。现供职于上海油画雕塑院。

张　洹

　　1965 年生，毕业于河南大学，职业艺术家。现生活和工作在美国。

林天苗

　　1961 年生于太原，1984 年结业于首都师范大学，1989 年结业于美国纽约美术联盟学校，职业艺术家。现生活和工作在美国、北京。

张永和

　　1956 年生于北京，北京大学建筑学研究中心负责人，教授。获美国保尔州立大学和伯克利加州大学环境设计和建筑硕士学位。

罗永进

　　1960 年生于北京，1992 年毕业于广州美术学院，获硕士学位。现供职于中国美术学院。

张培力

　　1957 年生于杭州，1984 年毕业于中国美术学院。现供职于杭州工艺美校。

郑国谷

　　1970 年生于广东，1992 年毕业于广州美术学院，职业艺术家。现生活和工作在广东阳江。

周啸虎

　　1960 年生，毕业于四川美术学院。现供职于江苏常州工学院。

张彬彬

　　职业艺术家。现生活和工作在北京。

洪 浩

　　1965 年生于北京，1985 年毕业于中央美术学院。现居住和工作在北京。

张盛泉（大同大张）

　　1955 年生于河北，2000 年去世。

姜 杰

　　1963 年生于北京，1991 年毕业于中央美术学院。现供职于中央美术学院。

赵半狄

　　1965 年生于北京，1988 年毕业于中央美术学院。

周铁海

　　1966 年生于上海，1989 年毕业于上海大学美术学院，职业艺术家。现生活和工作在上海。

施 勇

　　1963 年生于上海，职业艺术家。现生活和工作在上海。

胡建平

　　1962 年生于上海，1989 年毕业于上海大学文学院。现供职于上海有线电视台。

施 慧

　　1955 年生于上海，1982 年毕业于中国美术学院，获学士学位。现供职于中国美术学院，教授。

唐 宋

　　1960 年生于杭州，1989 年毕业于中国美术学院，职业艺术家。现生活和工作在澳洲。

展 望

　　1962 年生于北京，1988 年毕业于中央美术学院。现供职于中央美术学院。

倪海峰

　　1964 年生于浙江舟山，1986 年毕业于中国美术学院，职业艺术家。现生活和工作在荷兰阿姆斯特丹。

徐 坦

　　1957 年生于武汉，1986 年毕业于广州美术学院，获硕士学位，职业艺术家。现生活和工作在广州、上海。

徐一晖

　　1964 年生于连云港，1989 年毕业于南京艺术学校，职业艺术家。现生活和工作在北京。

徐 冰

　　1955 年生于重庆，1987 年毕业于中央美术学院，获硕士学位，职业艺术家。现生活和工作在美国。

翁 奋

　　1961 年生于济南，1985 年毕业于广州美术学院。现供职于海南大学艺术学院。

高 氏

　　1956 年生于济南，1981 年毕业于山东工艺美术学院。现为济南画院画家。

高 强
　　1962 年生于济南，1985 年毕业于山东曲阜师范大学。现供职于山东轻工学院。

顾德新
　　1962 年生于北京，职业艺术家。现生活和工作在北京。

黄永砅
　　1954 年生于福建厦门，1982 年毕业于中国美术学院，1989 年至今生活创作于巴黎。

耿建翌
　　1962 年生，1985 年毕业于中国美术学院。现供职于杭州丝绸学院。

黄 岩
　　1966 年生于吉林，1987 年毕业于长春师范学院。现供职于长春大学。

隋建国
　　1956 年生于青岛，1989 年毕业于中央美术学院，获硕士学位。

徐晓煜
　　1959 年生于北京。现生活和工作在北京。

盛 奇
　　毕业于中央工艺美术学院（现为清华大学美术学院），1998 年毕业于伦敦圣·马丁艺术设计学院，获硕士学位，职业艺术家。现生活和工作在北京。

崔蚰闻
　　生于哈尔滨，1998 年毕业于东北师范大学，职业艺术家。现生活和工作在北京。

梁矩辉

　　1959 年生于广州，1992 年毕业于广州美术学校。现供职于广东电视台。

傅中望

　　1956 年生于武汉，1982 年毕业于中央工艺美术学院（现为清华大学美术学院）。现供职于湖北省美术院。

颜　磊

　　1965 年生于河北，1991 年毕业于中国美术学院，职业艺术家。现生活和工作在香港。

蒋　志

　　1971 年生于湖南，1995 年毕业于中国美术学院，职业艺术家。现生活和工作在深圳。

蔡　青

　　1961 年生于黑龙江，1984 毕业于中国美术学院，职业艺术家。现生活和工作在北京、德国科隆。

魏光庆

　　1963 年出生于湖北，1985 年毕业于中国美术学院。现供职于湖北美术学院。

舒　群

　　1957 年生于吉林，1982 年毕业于鲁迅美术学院。现工作在西南交通大学。

蔡国强

　　1957 年生于福建泉州，1985 年毕业于上海戏剧学院舞台美术系，1991 年毕业于日本国立筑波大学综合造型研究室。

戴光郁

　　生于成都，职业艺术家。现生活和工作在成都。

SHS 小组

　　湖北黄石的观念艺术小组，成立于
1992年，主要成员有华继明、刘港顺、许健、
胡远华等。

(鄂)新登字 02 号

图书出版编目(CIP)数据
中国当代美术图鉴 1979~1999 观念艺术分册 / 鲁虹主编 .
— 武汉: 湖北教育出版社, 2001
(中国当代美术图鉴 1979~1999 丛书)
ISBN 7-5351-2989-7

Ⅰ.中… Ⅱ.鲁… Ⅲ.①美术 — 作品综合集 — 中国 — 1979~1999
②观念艺术 — 作品集 — 中国 — 1979~1999 Ⅳ.J121

中国版本图书馆 CIP 数据核字(2001)第 050805 号

中国当代美术图鉴 1979-1999
主编
鲁虹
策划
陈伟
整体设计
山声设计工作室
观念艺术分册
主持人
黄专
责任编辑
李枫
责任印制
张遇春
出版发行: 湖北教育出版社
地址: 武汉市青年路 277 号 邮编: 430015 电话: 027-83625580
网址: http://www.hbedup.com
经销: 新 华 书 店
制作: 深茂设计事务所
印刷: 精一印刷(深圳)有限公司 地址: 广东省深圳市罗湖区太白路 3013 号

开本: 880mm × 1230mm 1/16
印张: 10 印张 3 插页
版次: 2001 年 9 月第 1 版 2001 年 9 月第 1 次印刷
印数: 1-3000
书号: ISBN 7-5351-2989-7/J·34
定价: 80.00 元
(如印刷、装订影响阅读, 承印厂为你调换)